大展好書 ✕ 好書大展

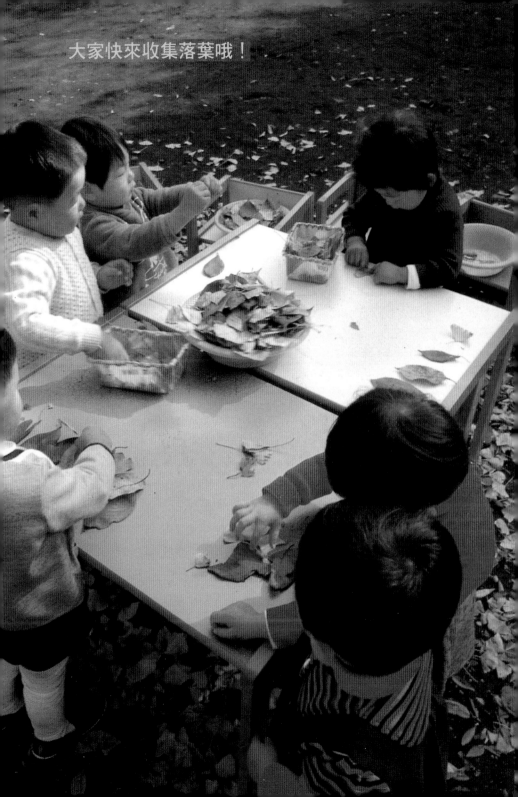

大家快來收集落葉哦！

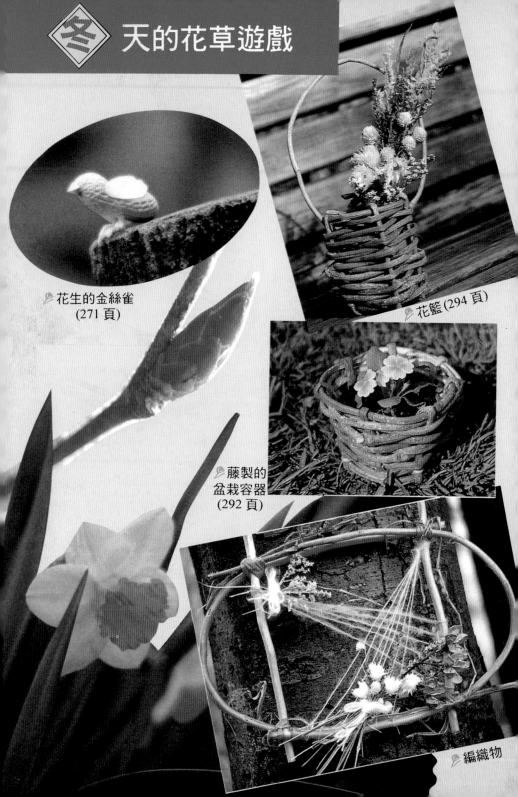

冬 天的花草遊戲

🌿花生的金絲雀
(271 頁)

🌿花籃(294 頁)

🌿藤製的
盆栽容器
(292 頁)

🌿編織物

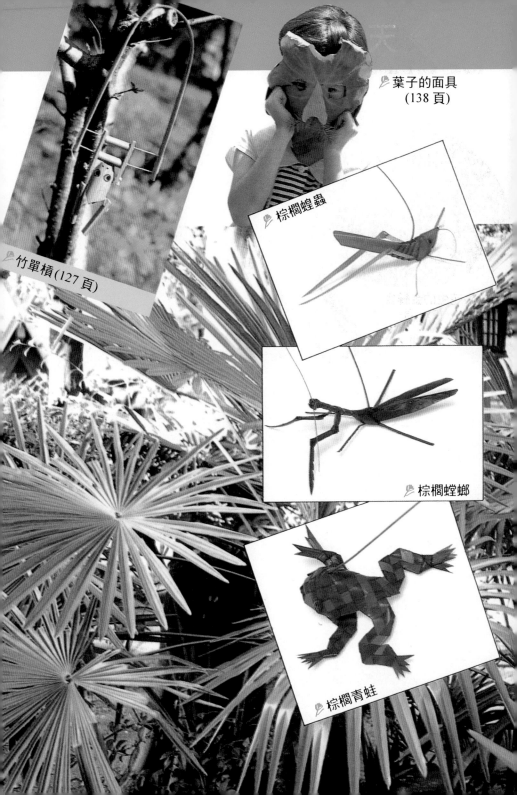

葉子的面具
(138 頁)

竹單槓(127 頁)

棕櫚蝗蟲

棕櫚螳螂

棕櫚青蛙

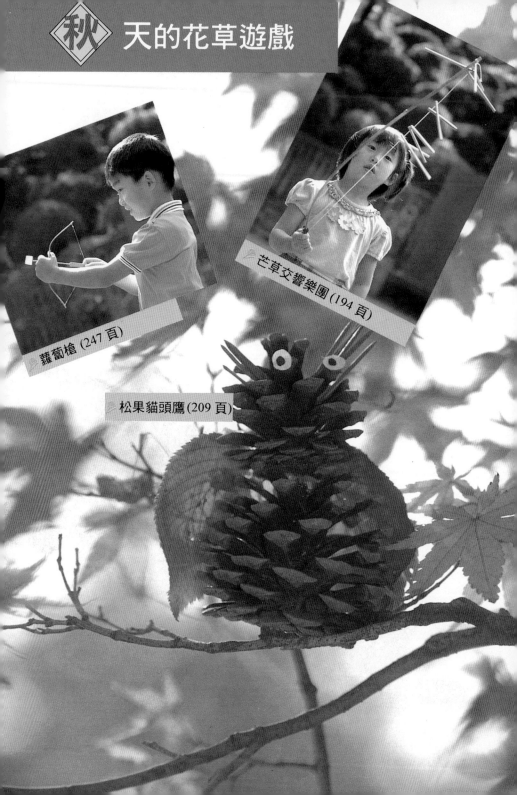

秋 天的花草遊戲

蘿蔔槍 (247 頁)

芒草交響樂團 (194 頁)

松果貓頭鷹 (209 頁)

到水邊玩水車或葉舟

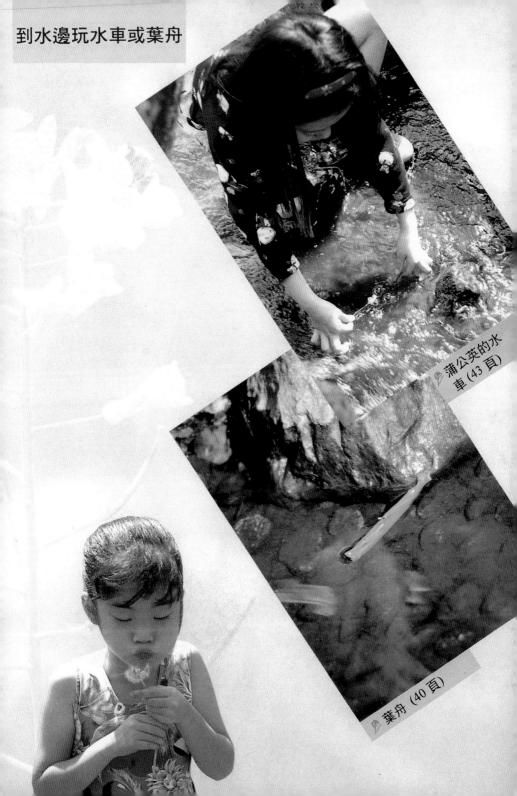

蒲公英的水車 (43 頁)

葉舟 (40 頁)

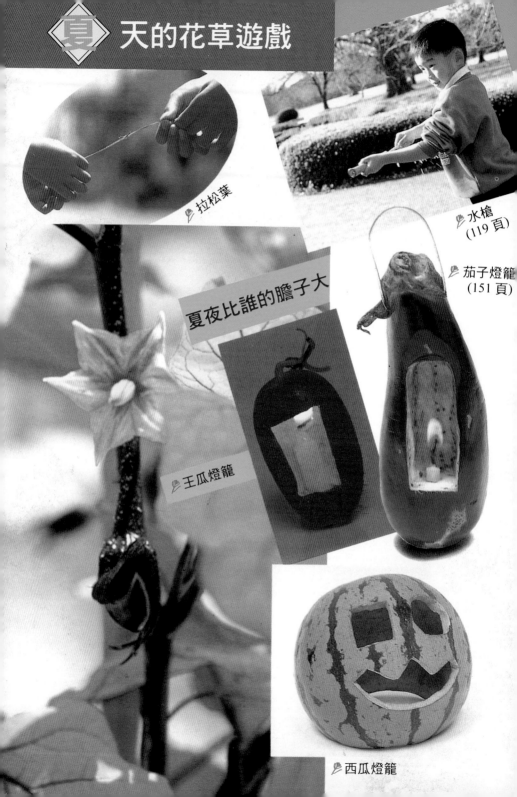

夏 天的花草遊戲

拉松葉

水槍
(119 頁)

茄子燈籠
(151 頁)

夏夜比誰的膽子大

王瓜燈籠

西瓜燈籠

享受花草遊戲的樂趣

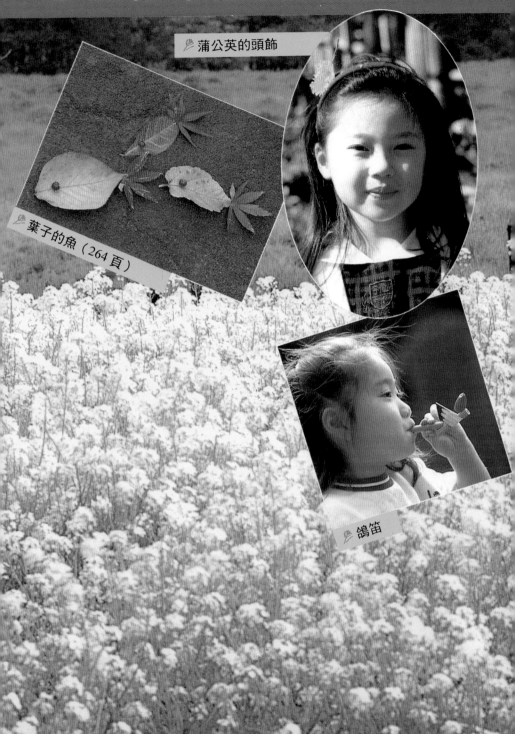

蒲公英的頭飾

葉子的魚（264頁）

鴿笛

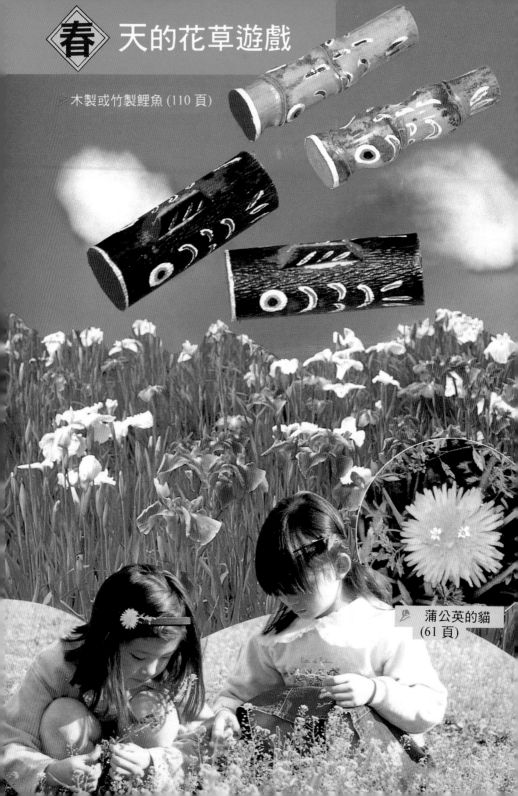

春 天的花草遊戲

木製或竹製鯉魚 (110 頁)

蒲公英的貓
(61 頁)

勞作系列 3

花草遊戲ＤＩＹ

多田信作／著

張果馨／譯

大展出版社有限公司

快樂的花草遊戲

　　國人中有不少人熱愛花草遊戲，這些花草就圍繞在我們身邊，滋潤著我們的生活。春天百花齊放，爭奇鬥妍，是賞花的季節。此外，以前利用蒲公英、三葉草能夠進行各種遊戲，也可以製作壓花，或利用花草製作風車、草笛，或利用葉子來製作面具。

　　夏天，可利用竹子製作水槍、竹蜻蜓，在嬉戲中，完全忘記了夏日的暑熱。秋天，可利用芒草、稻草製作各種玩偶，或利用橡樹籽、銀杏籽、王瓜籽、栗子的果實、核桃、柿乾等自然植物來進行各種遊戲。秋天，可說是與自然的花草為伴的最佳季節。

　　當然，冬天也有可以結伴的花草，像冬青、樅樹、牡丹、松葉、梅樹等。另外還有「柑橘」類等，請不要忘記它們的存在。

　　透過花草遊戲，不僅可以欣賞它的美麗與享受樂趣。同時也能夠進行比賽分出勝負，更進一步了解到花的名稱、草及莖與葉的顏色和形狀，學習到本國植物的生態及生長的地方。藉著進行本書的『花草遊戲DIY』，你將可以認識到更多的花草名稱，了解哪些花草可以食用，哪些花草具有毒性，希望本書能夠提供給你更多的花草常識。

<div align="right">多田信作</div>

目　錄

秋天的花草遊戲 185

花草遊戲的魅力

與花草結伴為友

要與花草為友，首先就要了解花草的特性，才能夠與它和睦相處，繼而更進一步地與大自然為友。

走出戶外，細心地觀察周遭的花草樹木，隨著季節的替換，你就能夠感覺到自然的變化。四季的花草樹木各有不同，然而，它們都是有生命的植物。

不論是路邊的雜草或山徑的野草，都能夠各得其所地成長。因此，不要將其連根拔起，最好分株留下一部分，使其繼續繁衍。部分的分株或種子帶回家栽種，這樣才有機會觀察花草的成長，從中學習植物的成長過程。

要依循自然的法則使其生長。藉此你能夠體會自然的偉大與恩寵。

採集花草時的服裝與隨身道具

外出採集花草時，當然要注意服裝與隨身攜帶的道具。

一旦道具齊全，則不論採集、觀察或調查，都會更加便利。

※服裝上的注意事項

●附有帽緣的帽子……防止日曬及蚊蟲叮咬。

●長袖襯衫

●長褲 }……防止蟲咬與被植物鉤到。

●運動鞋……到稍遠處時，走路比較輕鬆。

1——隨身道具

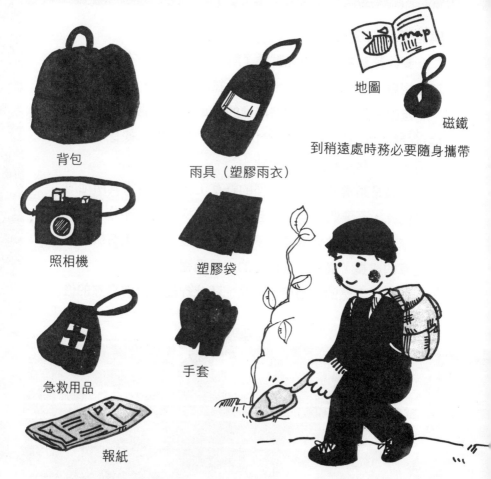

地圖

磁鐵

到稍遠處時務必要隨身攜帶

背包

雨具（塑膠雨衣）

照相機

塑膠袋

急救用品

手套

報紙

2——對摘取、調查有所幫助的道具

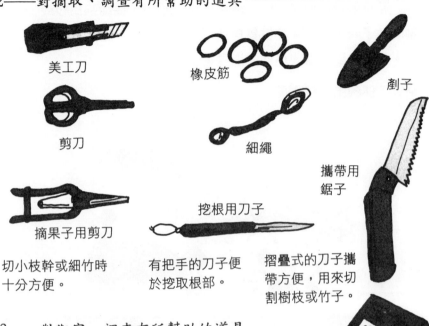

美工刀

橡皮筋

劚子

剪刀

細繩

攜帶用鋸子

摘果子用剪刀

挖根用刀子

切小枝幹或細竹時
十分方便。

有把手的刀子便
於挖取根部。

摺疊式的刀子攜
帶方便，用來切
割樹枝或竹子。

3——對觀察、調查有所幫助的道具

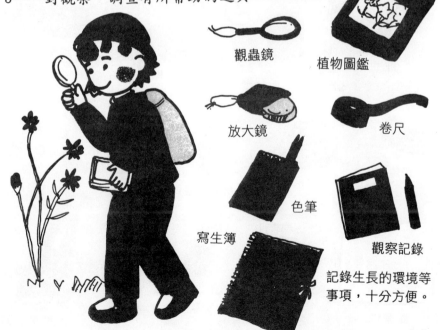

觀蟲鏡

植物圖鑑

放大鏡

卷尺

色筆

寫生簿

觀察記錄

記錄生長的環境等
事項，十分方便。

花草遊戲所使用的道具與材料

　　花草遊戲所使用的道具隨手可得。不過，要切割樹枝或剖開竹子時，先了解其性質再使用適合的工具，就能輕易完成。此外，隨身攜帶小件的道具，便於使用。

※有下述的工具較方便

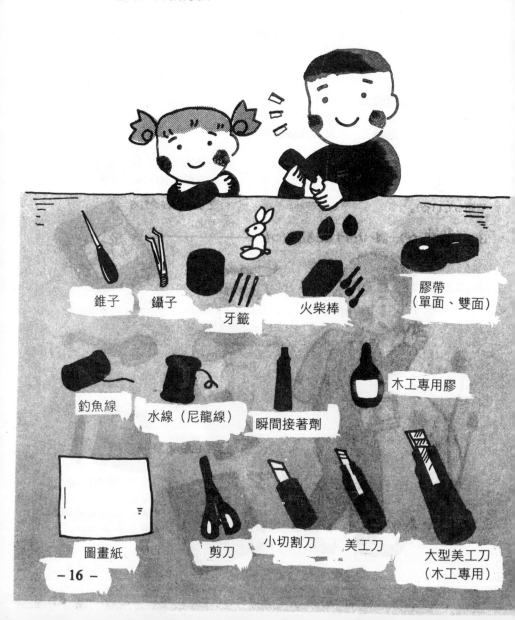

錐子　　鑷子　　牙籤　　火柴棒　　膠帶（單面、雙面）

釣魚線　　水線（尼龍線）　　瞬間接著劑　　木工專用膠

圖畫紙　　剪刀　　小切割刀　　美工刀　　大型美工刀（木工專用）

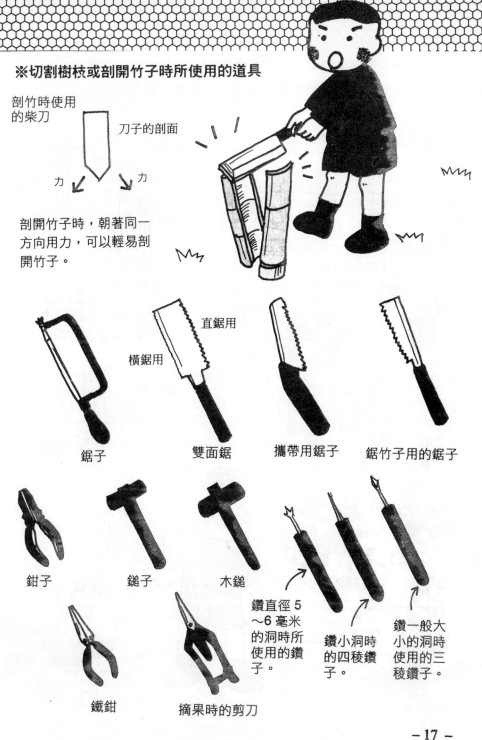

※切割樹枝或剖開竹子時所使用的道具

剖竹時使用
的柴刀

刀子的剖面

力　　力

剖開竹子時，朝著同一
方向用力，可以輕易剖
開竹子。

橫鋸用

直鋸用

鋸子

雙面鋸

攜帶用鋸子

鋸竹子用的鋸子

鉗子

鎚子

木鎚

鑽直徑5
〜6毫米
的洞時所
使用的鑽
子。

鑽小洞時
的四稜鑽
子。

鑽一般大
小的洞時
使用的三
稜鑽子。

鐵鉗

摘果時的剪刀

春 天

　　氣候逐漸暖和起來了。庭院中和街道上的樹木，都開始長出了嫩芽，連路邊的花草也開始長出花苞。春天的花草爭奇鬥豔。

※家中庭院和路邊的花草

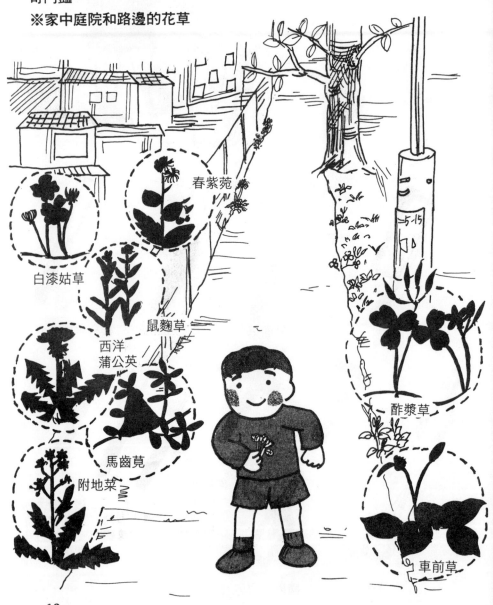

春紫菀

白漆姑草

鼠麴草

西洋蒲公英

馬齒莧

附地菜

酢漿草

車前草

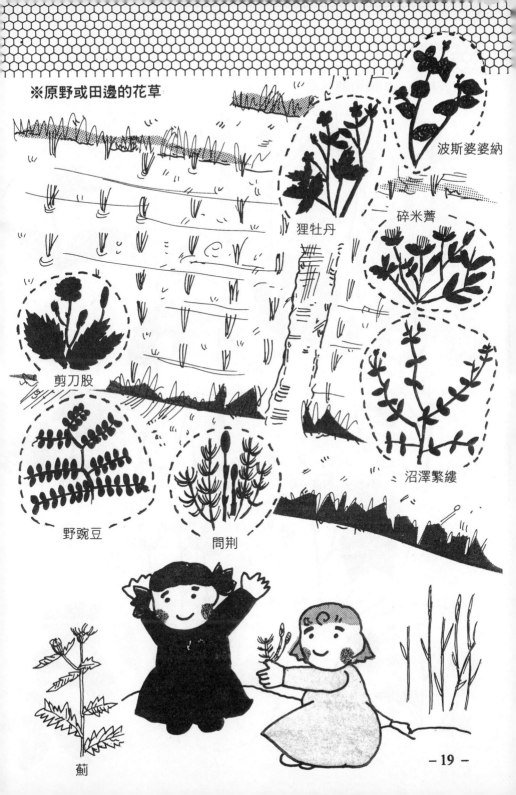

※原野或田邊的花草

波斯婆婆納

狸牡丹

碎米薺

剪刀股

沼澤繁縷

野豌豆

問荊

薊

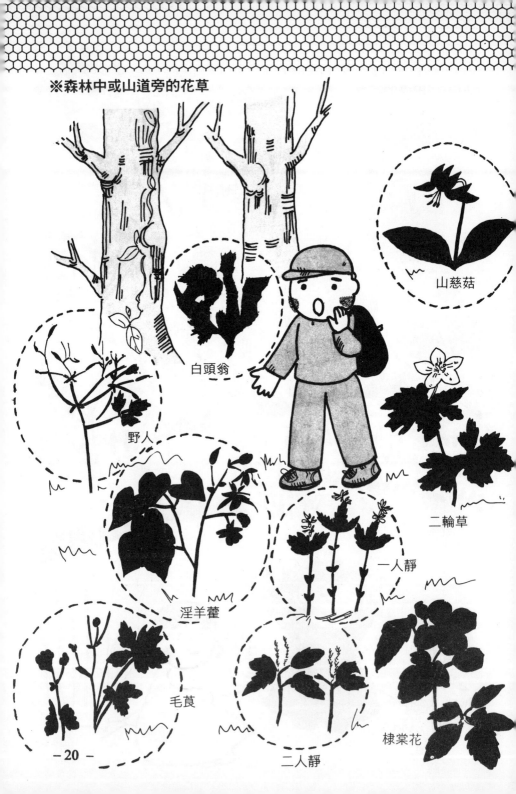

※森林中或山道旁的花草

山慈菇

白頭翁

野人

二輪草

淫羊藿

一人靜

毛茛

二人靜

棣棠花

-20-

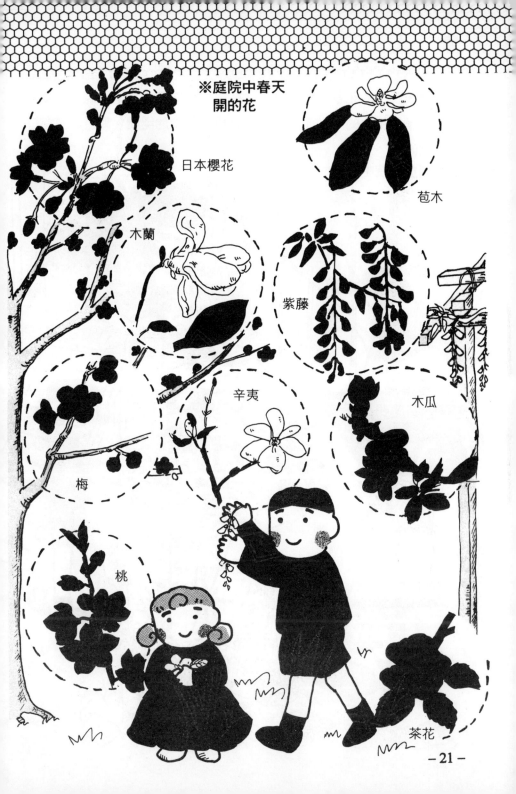

※庭院中春天
開的花

日本櫻花

苞木

木蘭

紫藤

辛夷

木瓜

梅

桃

茶花

— 21 —

夏　天

　　夏天長出的花草有別於春天。在這大自然美中，留意到
其不同是很重要的，從而對於花草有更進一步的認識。親近
大自然吧！

※盛開於庭院中的花

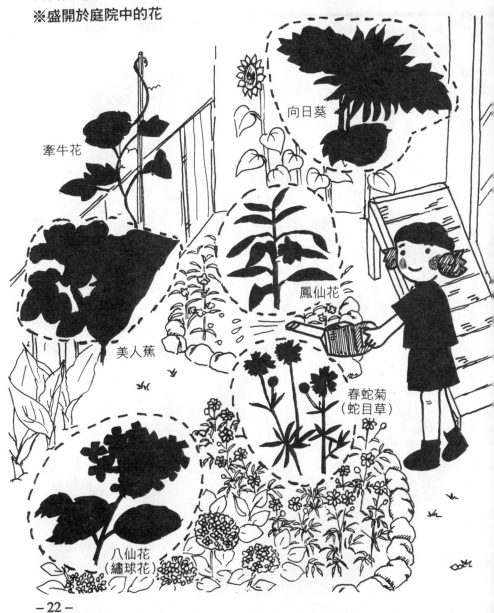

向日葵

牽牛花

鳳仙花

美人蕉

春蛇菊
（蛇目草）

八仙花
（繡球花）

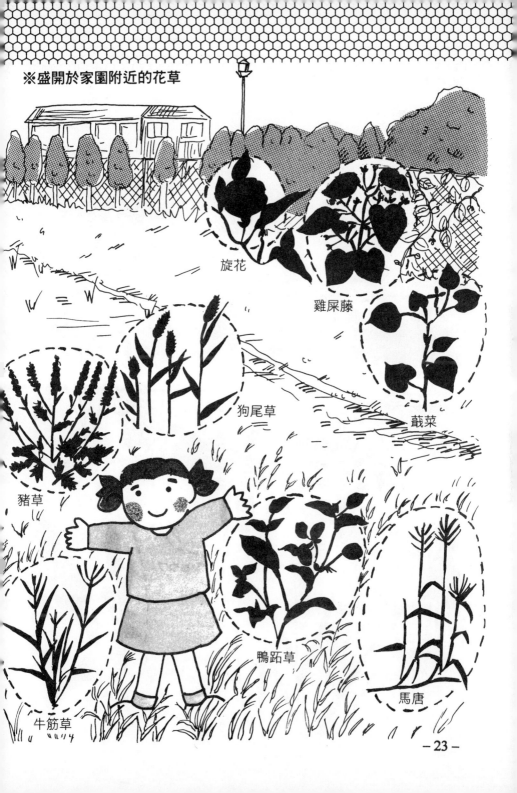

※盛開於家園附近的花草

旋花

雞屎藤

蔵菜

狗尾草

豬草

鴨跖草

馬唐

牛筋草

※生長在草原、濕地、沼澤的花草

川骨

水蓮

千屈菜

待宵草

野菖蒲

御寶蒿

茭白

羊蹄

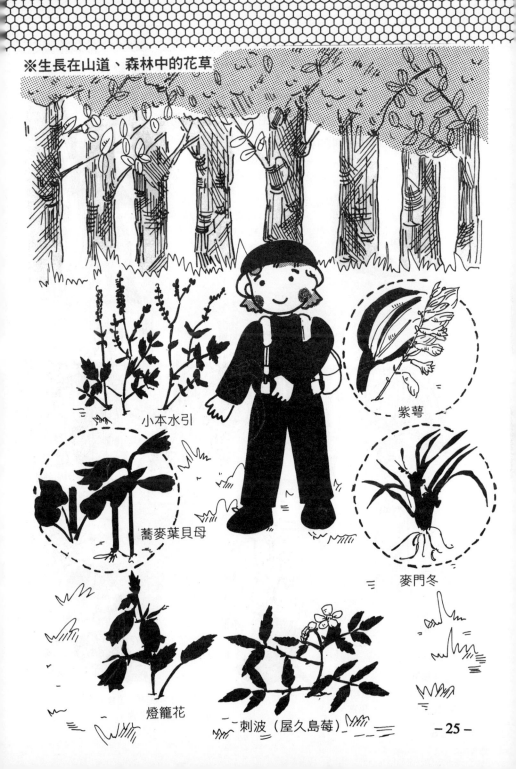

※生長在山道、森林中的花草

小本水引

紫萼

蕎麥葉貝母

麥門冬

燈籠花

刺波（屋久島莓）

－25－

秋　天

　　秋高氣爽的秋天，可以尋找樹木的果實。從春天到夏天，花草接受陽光的滋潤而開花結果。當葉子變紅以後，紛紛飄落，這時候，可以到山中尋找由大自然孕育而成的果實。

※可以在森林中找到的果實

【栗子】
秋天時結果，成熟了會掉落在地上。

【日本山核桃】
9月中，果實已經有 3cm 大小。成熟時，果皮呈黃色而掉落。

【角榛】
前端有堅硬綠色針狀物，呈 1cm 大小的圓形果實。

【榛】
晚秋時分，枝的前端會有 1.5cm 被硬殼包住的果實。

※生長在路旁或廟寺的果實樹木

【銀杏】
10月分時，已經成熟的果實會掉落，取出果肉即可食用。

【獼猴梨】
果實直徑2～3cm，成熟以後非常甜。

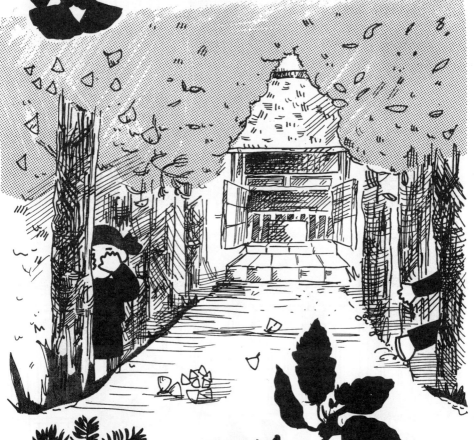

【紫杉】
9～10月左右，結著紅色肉質果實。其籽苦，稍有毒，要注意。

【山毛櫸】
秋天時，長有長毛的總苞會裂開，彈出三角形果實。

【椆】
9月終時，果實呈紫褐色，裂成二半，可將其摘下。蒸過或曬乾，泡在灰汁中三天，去除澀味即可食用。

※長在野外路旁的果樹

【紫葛】
果實呈 8mm
球狀，下霜
時節成熟。

【蘡薁】
果實呈 6mm 左右球狀，成
熟時會變黑，帶有酸味。

【蛇葡萄】
是蔓藤植物，攀在樹木上。果實
呈青色和紫色，不能食用。

【三葉木通】
9～10 月時，綠色的果
實成熟之後變成紫色，
果肉裂開。

【牛奶子】
果實呈直徑3mm，具有
透明感的紅色。　大約
在10月分左右時成熟。

【莢蒾】
果實在 9
月左右變
紅，降霜
時變得甘
美。

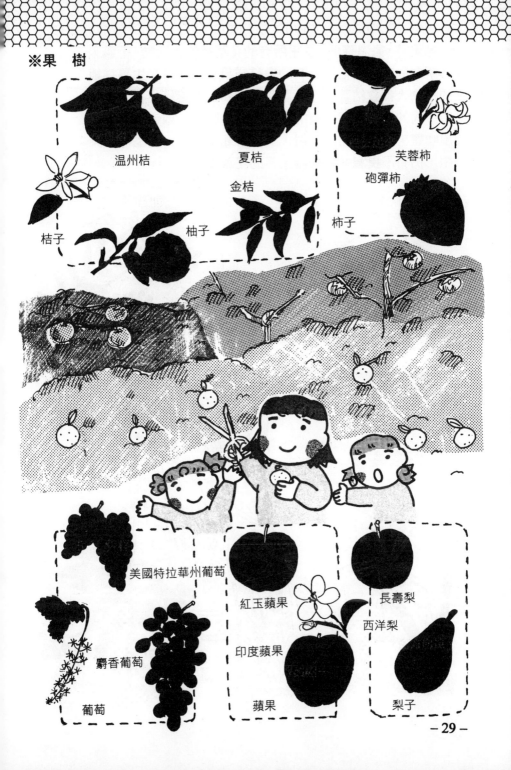

※果 樹

温州桔

夏桔

金桔

芙蓉柿

砲彈柿

桔子

柚子

柿子

美國特拉華州葡萄

麝香葡萄

葡萄

紅玉蘋果

印度蘋果

蘋果

長壽梨

西洋梨

梨子

　　冬天時，氣溫降低，幾乎所有的花草都停止活動。不過，並非所有的花草都枯萎，有的會結成果實來過冬。生長在地上的植物大都會枯萎，地下莖和球根類還是繼續生長。落葉樹有不同的過冬方式，有的在冬天時會長芽，或者為了防止冷風吹襲，爭取陽光的照射，葉子會朝下擴展。在酷寒的天氣中，仍有不畏寒冬而繼續生長的花草樹木。

果實…冬天期間會結果，是小鳥們的食物。

花…在冬天期間，仍然開花迎春。

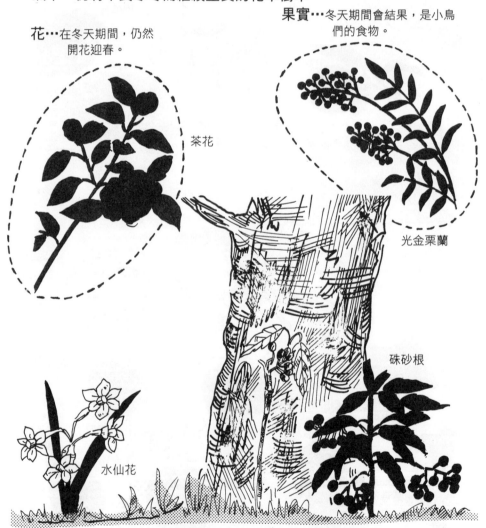

茶花

光金栗蘭

硃砂根

水仙花

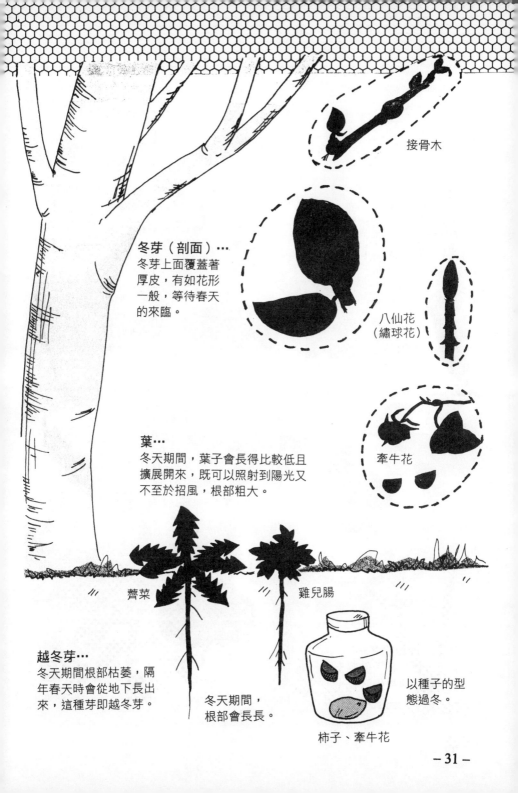

接骨木

冬芽（剖面）…
冬芽上面覆蓋著
厚皮，有如花形
一般，等待春天
的來臨。

八仙花
（繡球花）

牽牛花

葉…
冬天期間，葉子會長得比較低且
擴展開來，既可以照射到陽光又
不至於招風，根部粗大。

薺菜

雞兒腸

越冬芽…
冬天期間根部枯萎，隔
年春天時會從地下長出
來，這種芽即越冬芽。

冬天期間，
根部會長長。

以種子的型
態過冬。

柿子、牽牛花

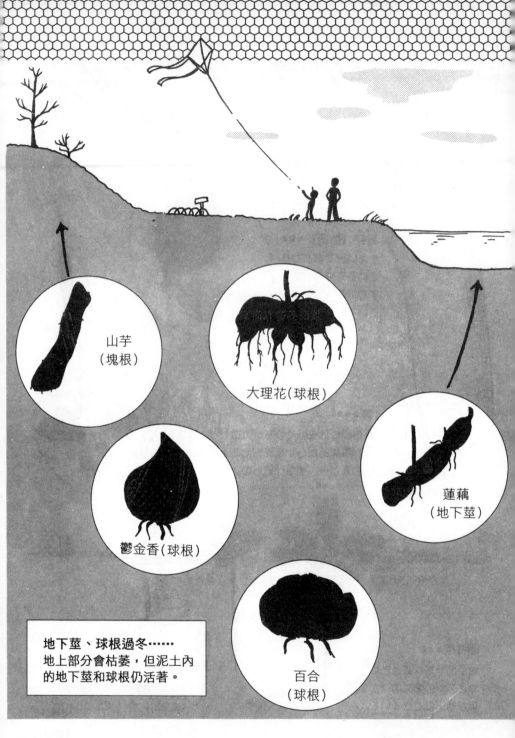

山芋
（塊根）

大理花（球根）

鬱金香（球根）

蓮藕
（地下莖）

百合
（球根）

地下莖、球根過冬……
地上部分會枯萎，但泥土內
的地下莖和球根仍活著。

春天的花草遊戲

用葉子或花做成風車

在住家附近的道路或草地上，春草和花朵盛開。稍微花點心思，就可以把花草製作成風車。

◉蒲公英的風車 •••••••••••••••••••••••••••••••

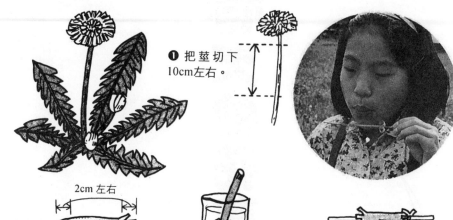

❶ 把莖切下10cm左右。

2cm 左右

❷ 莖的兩端切成 6 等分或 8 等分。

❸ 泡入水中，使其捲起，相反側也是相同的作法。

❹ 用小樹枝、鐵絲、松葉等，穿入莖中。

◉水仙葉的風車 •••••••••••••••••••••••••••••••

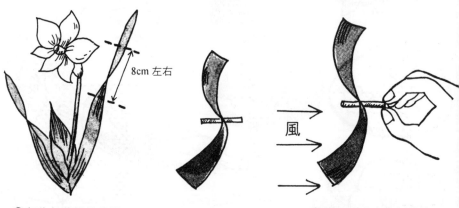

8cm 左右

風

❶ 把水仙葉捲曲處當作中心點切下。

❷ 用竹籤或小樹枝穿過捲曲的部份。

❸ 用拇指或食指抓住竹籤，使其固定。

1——4片風車葉

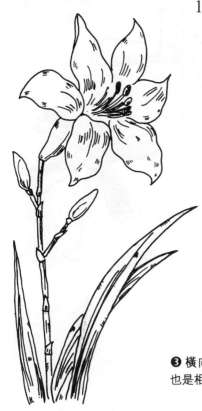

❶ 準備 4 片百合
葉葉片。

撕下

❷ 摺過以後，沿著曲線部分撕下。

A

❸ 橫向對摺，其他3片
也是相同的作法。

B

A

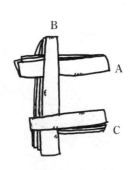

B

A

C

D

B

A

C

❹ 散開的部分當作外
側，如圖所示，用 B
夾住 A 。

❺ 第 3 片的 C 夾入
B 的下部。

❻ 第 4 片的 D 夾住 C
，再把另一端夾入 A
之間。

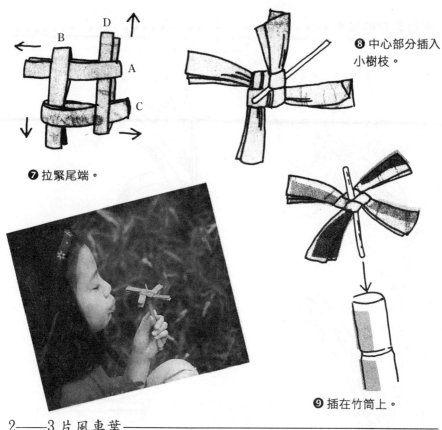

❽ 中心部分插入
小樹枝。

❼ 拉緊尾端。

❾ 插在竹筒上。

2——3片風車葉

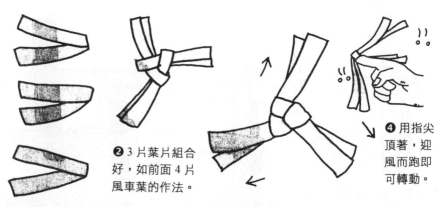

❷ 3片葉片組合
好,如前面4片
風車葉的作法。

❹ 用指尖
頂著,迎
風而跑即
可轉動。

❶ 準備3片葉片
,對摺。

❸ 中心部分呈三角形,葉
片朝箭頭方向拉緊。

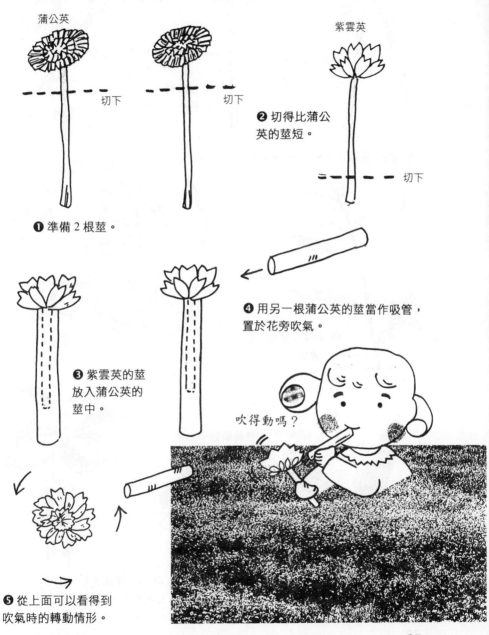

●紫雲英的風車 •••••••••••••••••••••••••••••••••

1──用蒲公英的莖來轉──

蒲公英

紫雲英

切下

切下

❷切得比蒲公英的莖短。

切下

❶準備2根莖。

❹用另一根蒲公英的莖當作吸管，置於花旁吹氣。

❸紫雲英的莖放入蒲公英的莖中。

吹得動嗎？

❺從上面可以看得到吹氣時的轉動情形。

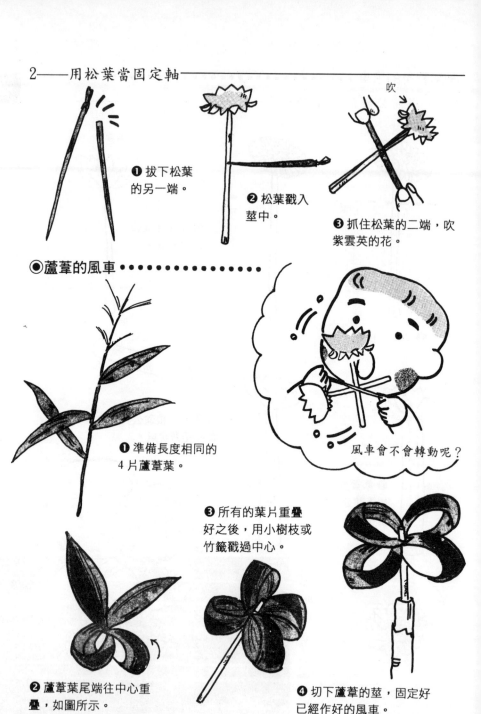

2──用松葉當固定軸

❶ 拔下松葉
的另一端。

❷ 松葉戳入
莖中。

吹

❸ 抓住松葉的二端,吹
紫雲英的花。

◉蘆葦的風車 ••••••••••••••••••

❶ 準備長度相同的
4 片蘆葦葉。

風車會不會轉動呢?

❸ 所有的葉片重疊
好之後,用小樹枝或
竹籤戳過中心。

❷ 蘆葦葉尾端往中心重
疊,如圖所示。

❹ 切下蘆葦的莖,固定好
已經作好的風車。

◉茶花葉的風車 ••

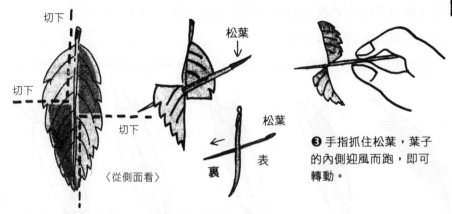

切下

切下

切下

〈從側面看〉

松葉

松葉

裏　　表

❸ 手指抓住松葉，葉子
的內側迎風而跑，即可
轉動。

❶ 茶花的葉子從虛線
部分切開。

❷ 去除硬的葉脈，用松葉戳入
表側的中心部分。

◉豬殃殃風車 ••

❶ 摘下八瓣豬殃殃的葉，其葉片看來有如車
輪一樣。葉子上下各留 1 節份切下。

❷ 莖的二端置於雙手的食指與拇指間，從
上方用力吹氣，讓它轉轉看。

葉 舟

　　竹葉舟是自古以來就流傳下來的。竹子是常見的植物，可以在春天時用竹葉作船，飄流於水上。除了竹葉以外，也可以使用其他葉子作成船。

◉船頭尖尖的竹葉舟 ●●●●●●●●●●●●●●●●●●●●●●

❶ 準備 1 片竹葉。

❷ 兩端剪成 3 個鋸齒狀。

❸ 將鋸齒狀的其中一側劃上切口。

❹ 另外一側穿過切口處，相反側也是相同的作法。

❺ 拉緊兩端即告完成。

◉船頭呈圓形的竹葉舟 ●●●●●●●●●●●

❻ 完成。

❶ 竹葉兩端如虛線一般，內摺。

❷ 摺好的形狀。

❸ 摺好的部分如圖一般，剪成鋸齒狀。

❻ 和尖頭的竹葉舟比較看看。

❹ 一端插入另一端。

❺ 拉緊夾好的兩端，作成竹葉舟。

◉有帆的竹葉舟

❶ 使用「船頭圓形的竹葉舟」，前端部分插劃上切口。

❸ 另一端夾入竹葉舟之下，做成為帆。

❷ 另一竹葉切除兩端，與原來的竹葉呈現相同的寬度，作成寬度相同的帶狀竹葉，其中一端插入前端的切口中。

❹ 側視圖。



◉有舵櫓的竹葉舟

小樹枝

❷ 依照「船頭圓形竹葉舟」的作法，作好竹葉舟。

❸ 小樹枝立起或橫放皆可，作成櫓。

❶ 準備附有小樹枝的竹葉。

❹ 觀察一般的槳的長度，來決定櫓的長度。

 春

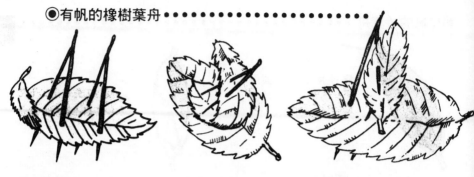

◉有帆的橡樹葉舟 ●●●●●●●●●●●●●●●●●●●●●

❶ 橡樹葉插上松針,以
便立帆。

❷ 戳入小片葉子,
當作帆。

❸ 或立起小片葉片,用
松針固定,當做帆。

◉蠶豆的雙船 ●●●●●●●●●●●●●●●●

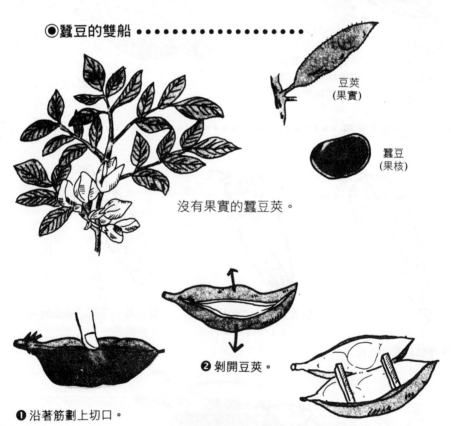

豆莢
(果實)

蠶豆
(果核)

沒有果實的蠶豆莢。

❶ 沿著筋劃上切口。

❷ 剝開豆莢。

❸ 用火柴棒橫向撐住豆莢內
側,作成雙船。

花草的水車

　　以前不論到哪裡去，只要到鄉間都可以看到水車。請利用花草作水車，甚至可以把作好的水車帶回家，用自來水玩水車。

◉蒲公英的水車 ●●●●●●●●●●●●●●●●●●●●●●●●●●●

切

切

❶ 將直而粗的莖切下來使用。

〈俯瞰圖〉

❷ 在兩端劃上切口。

❸ 放入水中，使其彎曲捲起。

❹ 在莖中插入小小的竹枝或竹籤，放在水中使其轉動。

◉竹葉的水車 ●●●●●●●●●●●●●●●●●●●●●●●●●●●

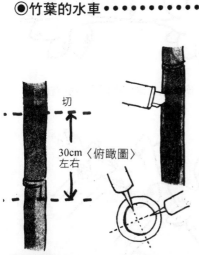

切

30cm
左右 〈俯瞰圖〉

❶ 直徑約 1 cm 的虎杖切下約 30cm 長。

❷ 用小刀在虎杖上端劃上十字形切口，用來插竹葉。

切

❸ 劃上的切口要切穿透，大小等於插入葉片的寬度。

❹ 事先調節竹葉的長度，就能夠順利地在水流中轉動。

◉虎杖的水車 ••••••••••••••••••••••••••••••••••••

❶ 取用節與節之間。

❷ 兩端劃上切口。

❸ 放入水中，使其彎曲捲起。

❹ 在莖中插入細竹枝或竹籤，放入流水中就會轉動。

◉梔子花的水車 ••••••••••••••••••••••••••••••••

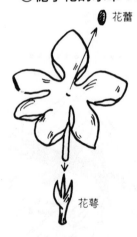

花蕾

花萼

❶ 準備好 2 朵去除花蕾和花萼的梔子花。

❷ 用小樹枝或竹籤穿透兩朵背對背的梔子花。

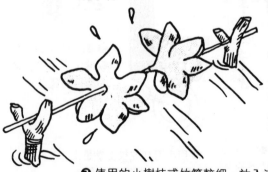

❸ 使用的小樹枝或竹籤較細，放入流水中時，梔子花也比較容易轉動。

◉橐吾的水車 ●●●

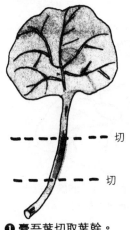

切

切

❶ 橐吾葉切取葉幹。

❷ 在兩端劃上切口。

❸ 放入水中，使其彎曲捲起。

❹ 橐吾的莖並非中空，用小樹枝或竹籤穿過之前，最好是把洞挖大些。然後，就可以放在流水上玩。

◉野甘草的水車 ●●●●●●●●●●●●●●●●●●●●●●●●●●●●●●●●●●●●●●●

❶ 野甘草的葉片對摺，再橫向摺成二半。

❷ 將❶作成4組，再組合，如圖所示。

❸ 像❷一樣，組合好之後拉緊，用小樹枝或竹籤穿過中心部分。

❹ 使用較長的竹籤或小樹枝，架在流水上就可以轉動了。

葉片的面具

這是葉片的大集合，請收集大片的葉子來作成面具，各位請試試看吧！

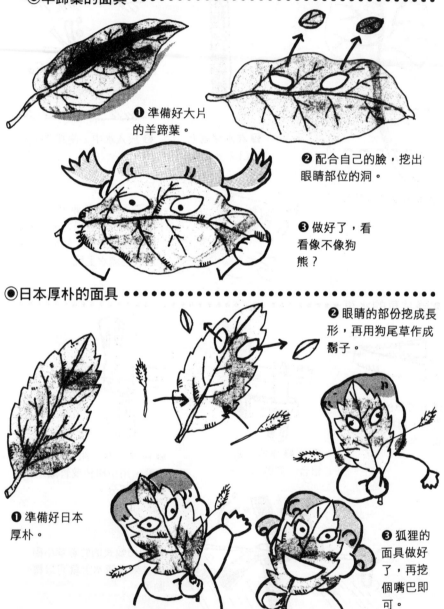

◉羊蹄葉的面具 ●●●●●●●●●●●●●●●●●●●●●●●●●●●●●●

❶ 準備好大片的羊蹄葉。

❷ 配合自己的臉，挖出眼睛部位的洞。

❸ 做好了，看看像不像狗熊？

◉日本厚朴的面具 ●●●●●●●●●●●●●●●●●●●●●●●●●●●

❷ 眼睛的部份挖成長形，再用狗尾草作成鬍子。

❶ 準備好日本厚朴。

❸ 狐狸的面具做好了，再挖個嘴巴即可。

◉軟冬葉的鬼面具 •••••••••••••

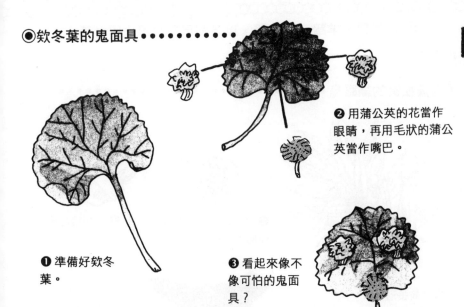

❷ 用蒲公英的花當作眼睛，再用毛狀的蒲公英當作嘴巴。

❶ 準備好軟冬葉。

❸ 看起來像不像可怕的鬼面具？

◉軟冬葉的面具 ••••••••••••••••••••••••••••••••••••

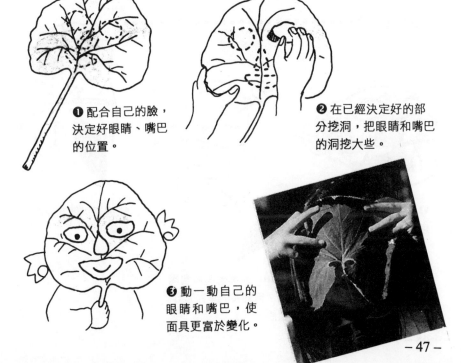

❶ 配合自己的臉，決定好眼睛、嘴巴的位置。

❷ 在已經決定好的部分挖洞，把眼睛和嘴巴的洞挖大些。

❸ 動一動自己的眼睛和嘴巴，使面具更富於變化。

花草形狀的遊戲

利用羅漢松、羊蹄、竹葉等，以及利用花或莖作出各種形狀來玩。

◉羅漢松葉的繡眼鳥 ●●●●●●●●●●●●●●●●●●●●●●●●●●●●●

切

❶ 準備長形葉片，葉柄斜切。

❷ 將斜切的那端如圖般插入，打結。

❸ 打好結之後。

❹ 用繁縷花當作眼睛，並用小樹枝當作腳。

◉羊蹄葉飾 ●●●●●●●●●●●●●●●●●●●●●●●●

❶ 羊蹄葉捲起，用莖束緊。

❷ 用小花裝飾眼睛和嘴巴，用細長的葉片當作翅膀。

❸ 還可以做其他的點綴。

◉竹葉魚 ●●●

❷ 用剪刀或美工刀切下來。

❶ 用水性筆輕輕地畫上形狀。

❸ 你可以試著作大魚、小魚。

◉竹葉樹 ●●●●●●●●●●●●●●●●●●●●●●●●●●●●●●●●●●●

❶ 畫下所要的形狀。

❷ 用剪刀等切割下來。

❸ 試著作大樹和小樹。

-49-

做竹笛

在此所使用的是山竹。一般而言，在河川旁邊都可以找到這種竹子。沒有山竹，也可以使用矢竹（參考「夏天花草遊戲」134頁）。因人而異，製作成的竹笛會有不同的聲音。

◉用竹葉做成的竹笛 ●●●●●●●●●●●●●●●●●●●●●●●

切下
切下

❶ 長約10cm左右的竹子斜切。

❷ 為了避免空氣流出，在厚度的一半處劃上切口。

❸ 切下適度大小的竹葉，再插入切口中。

❹ 竹葉修整成有如切口一般的大小。

❺ 切口部分含在嘴裡，再吹氣看看。

◉使用填充物做成的竹笛 ●●●●●●

削除

❸ 切削樹枝，使其與竹節吻合。

❶ 準備竹管。

❷ 在竹管的一端，斜切下一塊。

❹ 切削好的樹枝塞入切口中。

❺ 指頭堵住切口側的另一端，只要放開，便可以吹出不同的聲音。

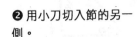

◉有切口的笛子 •••••••••••••••••••••••••••

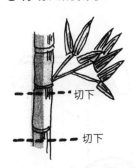

❷ 用小刀切入節的另一側。

❸ 朝切開的裂縫吹氣時，會出現旋律。氣從裂縫中出來時，藉著振動可以發出奇妙聲音。

空氣

❶ 粗約 1.2～1.3cm 的細竹連節一起切下。

◉挖洞的竹笛 •••••••••••••••••••••••••••

❶ 就如前頁的「使用填充物的竹笛」一樣，挖 3 個洞。

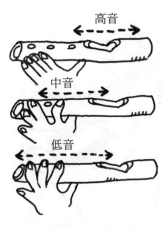

高音

中音

低音

❸ 配合低音、高音的組合，可以吹出小鳥的叫聲。

❷ 用手指壓住洞或放開，可以發出低音或高音。

◉鶯　笛 •••

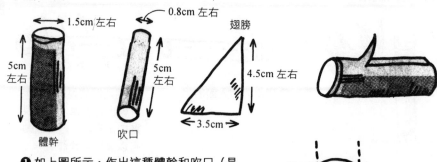

1.5cm 左右
0.8cm 左右
翅膀
5cm 左右
5cm 左右
4.5cm 左右
3.5cm
體幹
吹口

❶ 如上圖所示，作出這種體幹和吹口（是在尾部），和兩邊的翅膀 2 片。

❷ 切削使其呈四角形。

❸ 在大約 1.5cm 處，鑽直徑 0.5cm 左右的洞。

1.5cm 左右

❹ 吹口部分斜切。

❺ 將吹口斜切的部分插在體幹的洞上，一邊吹，一邊調整安插的角度。調整至最高音的部位，再用膠黏住。

斜斜切削橡實下部，黏在前端做頭，再把 2 片翅膀黏在兩側。

❻ 用拇指壓住體幹前端的洞，另一側則用食指或中指壓住。手指一開一闔地吹奏，會發出黃鶯的叫聲。

利用花草打扮

花可以用來妝扮，甚至連葉片和莖都可以當做變身遊戲的材料。我們周遭的花草樹木，都可以用來當作遊玩的材料。

◉用玫瑰刺做痣 ●●●●●●●●●●●●●●●●●●●●●●●

❷ 折下的玫瑰刺用口水黏在臉上，當作痣。

❶ 用拇指折下玫瑰刺，非常簡單。

◉使用玫瑰刺的魔法 ●●●●●●●●●●●●●●●●●●●●

❷ 玫瑰刺黏在鼻子上。

❸ 可以橫著黏或豎著黏，饒富趣味。

❶ 玫瑰有多瓣與單瓣。

◉紫茉莉的化妝 •••••••••••••••••••••••••••••••••

❷ 收集其黑籽，再剝成二半，內有白色的粉末。

❶ 通常，紫茉莉都在傍晚開花，有紅色、黃色、白色等。

❸ 用白色粉末塗在臉上來化妝。

◉山茶花的化妝 •••••••••••••••••••••••••••••••••

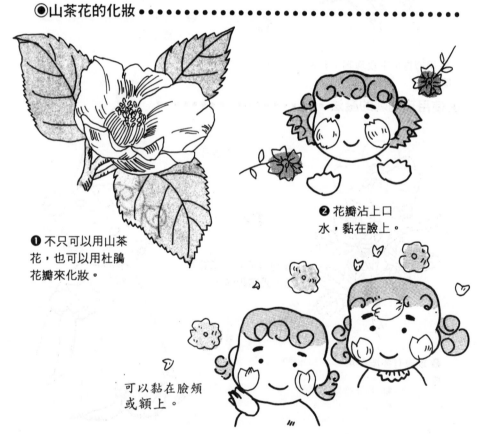

❶ 不只可以用山茶花，也可以用杜鵑花瓣來化妝。

❷ 花瓣沾上口水，黏在臉上。

可以黏在臉頰或額上。

◉紫藤莖的玩法 ●

❶ 去除紫藤莖上的葉。

❷ 紫藤莖的一端置於嘴裡，另一端黏在眼瞼上。

❸ 莖的一端黏在上眼瞼，另一端黏在下眼瞼。

瞪大眼睛看看。

◉紫茉莉的天狗鼻 ● ● ● ● ● ● ● ● ● ● ● ● ● ● ●

❶ 準備各種顏色的花朵，如紅、黃、白等。

❷ 貼在鼻子上，就像天狗。

❸ 黏在臉頰上，就像美麗的公主。

●花的香水

用來作香水的花

【沈丁花】
具有強烈的芳香，散發著
「沈香」與「丁香」的混
合香味。

【梔子】
這是香味非常強烈的
白色花。

【金木犀】
開黃花。開白色的花者，
稱為銀木犀。兩者的香味
都非常強。

【香羅蘭】
黃色，富有香味的花。

❷ 用塞子塞住瓶口，花的香味會
滲入水中，即告完成。

❶ 去除花萼，只剩下花
瓣，放入裝了水的瓶子
裡。

可以把香水擦在脖子
和手腳，享受花的香
味吧！

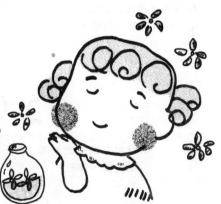

-56-

製作花草動物

各種花草，以及松葉、蔬菜等的莖、欵冬花穗等，都可以作成各種動物。不妨用四周的材料，製作出各種動物。

◉野甘草的蝸牛（左捲）●●●●●●●●●●●●●●●●●●●●●●●

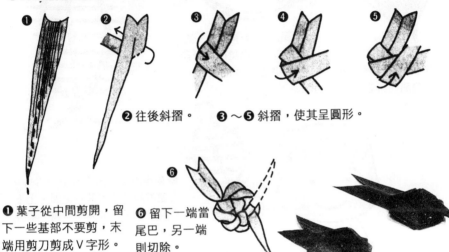

❷ 往後斜摺。　　❸～❺ 斜摺，使其呈圓形。

❶ 葉子從中間剪開，留下一些基部不要剪，末端用剪刀剪成 V 字形。

❻ 留下一端當尾巴，另一端則切除。

◉菖蒲的蝸牛（右捲）●●●●●●●●●●●●●●

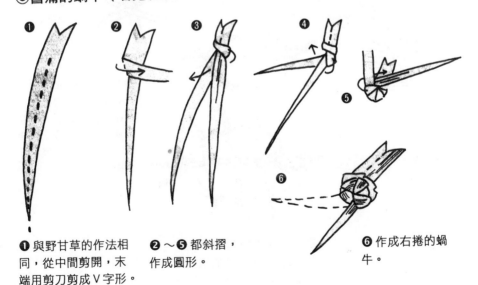

❶ 與野甘草的作法相同，從中間剪開，末端用剪刀剪成 V 字形。

❷～❺ 都斜摺，作成圓形。

❻ 作成右捲的蝸牛。

◉竹葉小烏龜 •••••••••••••••••••••••••••••••••

❶ 挑選竹葉的前端未分開而捲起的長竹葉。

❷ 頭的部分作成環,並穿過體幹部份。用莖固定好頭部,用線綁住尾部的莖。

❸ 如圖所示,用1根根的竹片穿過體幹和中心的葉片之間,上下交互穿過,即成為小烏龜。最後,修齊旁邊參差不齊處。

◉松葉烏龜 ••••••••••••••••••••

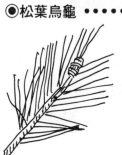

❶ 準備長的松葉。

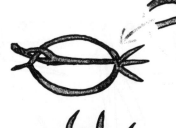

❷ 用1根連結的松針穿過中央開洞的松針,當作烏龜的頭部。尾部則把其中的1根松針開洞,再以其他2根松針穿過那個洞。

❸ 用1根根的松針上下交互穿過體幹和中心的松針之間,即告完成。

◉春蓼蜈蚣 •••••••••••••••••••••••••••••

春

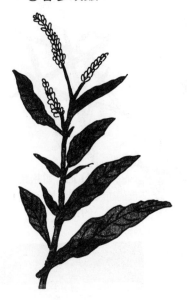

❷ 長而大的葉片當作體幹。

❸ 利用小葉片作成腳，或是利用其他
植物葉片作成腳。

❶ 準備春蓼大而長和小而短
的葉片。

◉山百合蜥蜴 ••••••••••••••••••••••••••••••

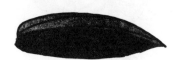

❷ 把細長的葉片當作體幹。

❶ 準備大片與小片的
山百合葉片。

❸ 用小的葉片作成頭和腳，也可以利
用其他植物的葉片。

◉松葉鶴 ●

腳→

上面的翅膀

❶ 相連在一起的松
葉當成 1 組，作成
頭和體幹。用另外
1 根松葉插入體幹
，作成腳。

❷ 把 2 組松葉
作成翅膀，再
插在體幹上。

下面的翅膀

❸ 把 2 組松葉插入上
面的翅膀和做成下面
的翅膀。

◉黃豆葉柄蜈蚣 ● ● ● ● ● ● ● ● ●

用線綁下面的
翅膀和腳，上
下移動腳時，
翅膀就會飛動。

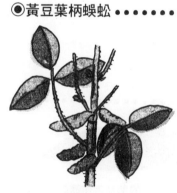

❶ 準備長的葉柄約 20 根。

❷ 用 1 根葉柄當作體幹，捲起另一根
葉柄作成腳。

❸ 從相對側開始捲，作成一對腳。

❹ 距離第 1 對腳約 10cm 左右，再作
成第 2 對腳。

❺ 繼續把腳作好。

❻ 做好最後一對腳以後，就綁緊。

◉蒲公英貓 ●●●●●●●●●●●●●●●●●●●●●●●●●●●●●●

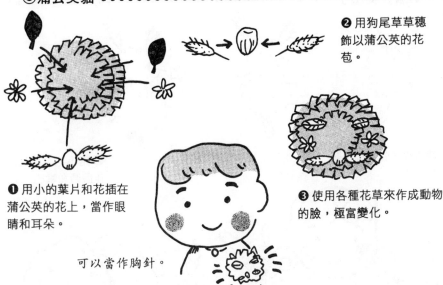

❷ 用狗尾草草穗飾以蒲公英的花苞。

❶ 用小的葉片和花插在蒲公英的花上,當作眼睛和耳朵。

可以當作胸針。

❸ 使用各種花草來作成動物的臉,極富變化。

◉蒲公英獅子 ●●●●●●●●●●●●●●●●●●●●●●●●●●●

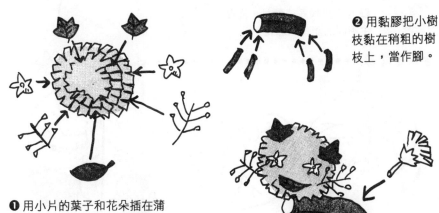

❷ 用黏膠把小樹枝黏在稍粗的樹枝上,當作腳。

❶ 用小片的葉子和花朵插在蒲公英上,當作耳朵、嘴巴和眼睛,可以利用薺菜葉作成鬍子。

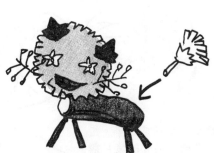

❸ 臉黏在體幹上,再把盛開的蒲公英當作尾巴。

◉蒲公英兔子 ••••••••••••••••••••••••••••••••••

❶2個蒲公英綿毛黏
在一起。

❷用2根狗尾草草穗當
作耳朵。

❸用小花、葉片當
作眼睛和嘴巴。

❹可以更換花或葉片,而產
生不同的變化和感覺。

◉欵冬葉象 ••••••••••••••••••••••••••

❶欵冬葉摺成二半,當
作身體,另外的葉片摺
成腳,依照箭頭的方向
摺成圓形。

❷用另一片切除葉柄的葉
片,放在體幹上,當作臉。
用小樹枝穿過體幹和臉,作
成象牙狀,再用小花當作眼
睛。

●欵冬花穗企鵝 ●●●●●●●●●●●●●●●●●●●●●●●●●●●

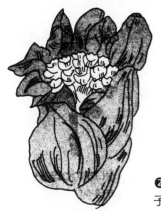

❶ 選一朵還未開的欵冬花穗。

❷ 展開花穗旁的 2 片葉子，作成翅膀，如圖所示。

❸ 切成小段的草莖，作成眼睛、嘴巴和腳。

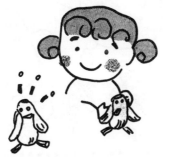

●欵冬花穗豬 ●●●●●●●●●●●●●●●●●●●●●●

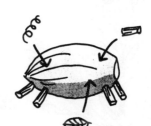

❶ 在未開的欵冬花穗上，用草莖、小樹枝當作腳，插在花穗上。

❷ 用葉片和小樹枝等裝飾，當成眼睛和耳朵。捲起小草，當作尾巴。

◉筆頭菜玩偶 ●

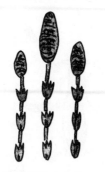

❶ 摘下還未盛開的
筆頭菜。

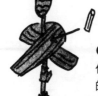

❷ 用長的樹葉當
作體幹,再用短
的草莖來固定。

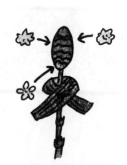

❸ 用小花或花苞作成
眼睛和嘴巴。

可以玩玩偶遊戲。

◉艾草金魚 ●

❶ 準備可以當作金魚
尾巴的艾草葉。

❷ 再準備較小而圓的葉片
做體幹,貼上小花當眼睛
,即成為金魚的身體。

❸ 最後,黏上當作尾巴
的艾草葉,即完成金魚。

花草的相撲

　　用花草來玩遊戲的方法非常多。可以使用各種花草和莖、根等等，互相比較角力看看。

◉菫菜的相撲 •••••••••••••••••••••••••••••••••••

【遊戲方法】2 根花莖纏在一起，各自用力拉，看看誰的花先掉落則輸。

花呈紫色，在日本九州也被稱作相撲花。

◉車前草的相撲 ••••••••••••••••••••••••••••

【遊戲方法】2 根莖糾纏在一起，由 2 人用力拉，來比較勝負。

道路旁經常可以看到的多年生草，4 月至 9 月時會開花。

◉白漆姑草的相撲 ●●●●●●●●●●●●●●●●●●●●●●●●●●●

在國外，把白漆姑草（苜蓿）當作貨
運箱的填充物，使用範圍非常廣泛。

【遊戲方法】相互糾纏
在一起，用力拉，比較
勝負。

◉紫花酢漿草的相撲 ●●●●●●●

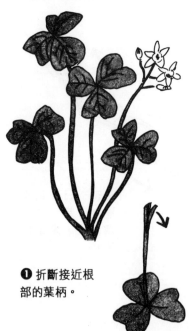

【遊戲方法】筋相互糾
纏在一起，用力拉，比
較勝負。

❶折斷接近根
部的葉柄。

❷拉出中間
的筋。

●薺菜的相撲 ●●●●●●●●●●●●●●●●●

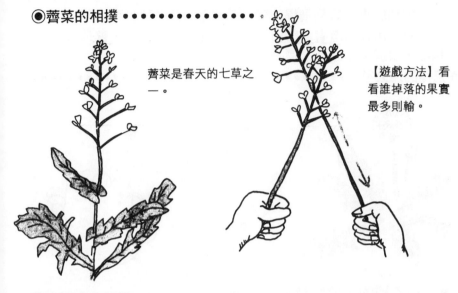

薺菜是春天的七草之
一。

【遊戲方法】看
看誰掉落的果實
最多則輸。

●牛筋草的相撲 ●●●●●●●●●●●●●●●●●●●●●●●●●●●

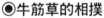

❶ 牛筋草的
穗和柄對摺,
使其彎曲。

❷ 穗的前端往上
彎曲,作成環。
再繞到柄的後面
。

❸ 穗的前
端穿入由❷ 作成
的環中,拉緊綁
起。

❹ 綁好之後,對手綁
好的牛筋草的柄穿過
環內。

【遊戲方法】互相用力拉,
看看誰的先斷誰就輸了。

飛揚的草花綿毛

　　大家都欣喜於看到飛揚的蒲公英綿毛。除了蒲公英之外，也可以用在河邊看到的白茅。有些花在成熟以後，會長成綿毛，吹起來既好玩又漂亮。

◉飛揚的蒲公英 •••••••••••••••••••••••••••••••

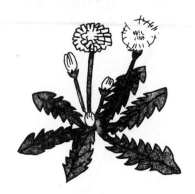

日本種的蒲公英特徵

舌狀花（花瓣有如舌頭一樣）

花萼（圍在花瓣下，有如葉子一般）。
在花下有鼻直的花萼。
萼上方有小小的突起物。

注意看看周圍的蒲公英。

【關東蒲公英】
　　生長在關東一帶，日照良好的山丘、原野、路旁、草地、住家的庭院等。

【關西蒲公英】
　　生長在關西地方，乃至西本州、四國、九州，以及琉球附近空曠、日照良好的地方，以及草地等。

【東海蒲公英】
　　從千葉縣到潮岬的太平洋沿岸都可以看得到，這些地方稱為東海地方，因此有此別名。

●揮白茅 ●●●●●●●●●●●●●●●●●●●●●●●●●●●

西洋蒲公英的特徵

舌狀花

花萼

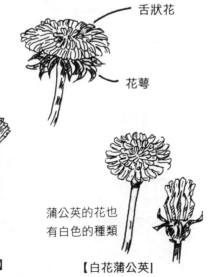

花的下側有花萼。
花萼呈彎曲狀。

蒲公英的花也
有白色的種類

【蝦夷蒲公英】
　從北海道到本州中部日照良好的山野草地，都可以看到蝦夷蒲公英的蹤跡。

【白花蒲公英】
　從關東一帶到西本州、四國、九州地方的路邊、草地，甚至庭院中，都可以看得到。

【西洋蒲公英】
　日本各地的都市都可以看得到，尤其是庭院中最多。

草偶

在路邊可以看得到帶有紅色葉片的羊蹄。3月時，也可以看到這種草。除此之外，也可以看到一些細長的葉片，例如：野甘草、菖蒲等。這些葉片都可以作成玩具。

◉野甘草玩偶 ●●●●●●●●●●●●●●●●●●●●●●●●●●●●●●

❶ 野甘草葉片對摺，作成玩偶的身體。

❷ 為她穿上葉子。

❸ 一邊編一邊壓住，為她穿上衣服。

❹ 穿上數片。

【公主】
用紫雲英等花朵來裝飾頭部，用葉片當作扇子。

【王子】
用狗尾草當作帽子裝飾，再用小樹枝作成刀子，佩掛在身上。

❸ 為櫻花穿上葉子。

❶ 準備數片羊蹄葉。

❷ 羊蹄葉向內對摺。

❺ 最後，用小樹枝固定住。

❹ 一邊穿一邊編。

❻ 更換頭上的花，作成不同的公主。

用花草扮家家酒

自古以來，所有的小孩都喜歡扮家家酒，使用花草來扮家家酒更是有趣。試著用花草作成各種做飯或料理的道具，變化萬千。

◉用花扮家家酒與道具 ●●●●●●●●●●●

1——作碗

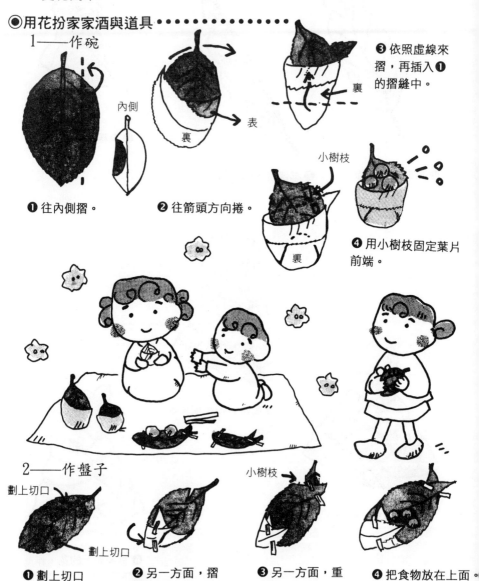

內側

裏

表

❸ 依照虛線來摺，再插入❶的摺縫中。

裏

小樹枝

❶ 往內側摺。

❷ 往箭頭方向捲。

裏

❹ 用小樹枝固定葉片前端。

2——作盤子

劃上切口

劃上切口

小樹枝

❶ 劃上切口

❷ 另一方面，摺好之後，用小樹枝固定住。

❸ 另一方面，重疊之後固定住。

❹ 把食物放在上面。

3──作杯子

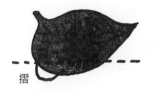

摺

❶ 虛線處往前方摺。

❷ 朝著箭頭的方向，往
內側捲。

小樹枝

❸ 用小樹枝固定，作成
杯子。

◉欵冬壽司 ●●●●●●●●●●●●●●●●●●●●●●●●●●●●●●●●●●

❶ 在欵冬的莖中，放
入蒲公英或紫雲英的
花瓣。

❷ 圓切時，要注意不要
讓花瓣散開。

❸ 置於攤開的樹葉上。

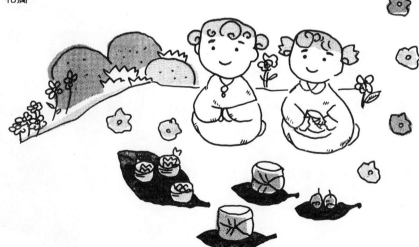

◉竹葉壽司 ●●

❶ 環繞竹葉，用小樹枝固
　定住，再作填充物。

❷ 各種花瓣填入竹葉圈
　中，作成壽司狀。

◉用竹葉作成飯團 ●●●●●●●●●●●●●●●●●●●●●●●●●●●●●●●●●●

❶ 準備梅乾和竹
　葉。

❷ 梅乾放在竹葉
　上，如圖一般摺
　起來。

❸ 固定竹葉。

可以吃囉．

1——作碗

❶ 依照虛線來摺，作成邊。

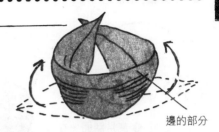

邊的部分

❷ 圍成圓，作成碗的形狀。

摺

❸ 用小樹枝固定兩端，底的部分摺起來。

❹ 裝入食物。

2——作茶盤

❶ 挑選前端略捲的長葉一片。

❷ 用線綁起 2 片葉子的兩端，作成圓形。

❸ 用 1 根長葉放在中央，當作支撐。

❹ 利用短的葉片朝中心相互交差穿過。

❺ 切齊兩旁不齊的部分，就可以把茶杯放在上面。

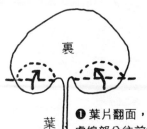

裏

葉柄

❶ 葉片翻面，在虛線部分往前摺。葉柄的莖留長些。

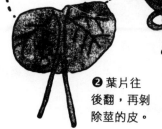

❷ 葉片往後翻，再剝除莖的皮。

❸ 葉片內側作成圓形，成湯勺狀。

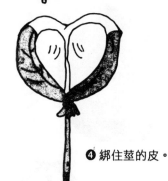

❹ 綁住莖的皮。

用欸冬葉作成的湯勺舀水來喝喝看。

◉竹葉棒棒糖 ••••••••••••••••••••••••••••••

最後的三角形底邊

❶ 按照虛線，把竹葉摺成三角形。

❷ 從葉的前端開始往後摺。

❸ 慢慢地摺。

❹ 插入葉柄。

竹葉棒棒糖

◉狗蓼的紅豆飯 ●●●●●●●●●●●●●●●●●●●●●●●●●●●

❷ 用手指剝下果實。

❸ 用竹葉等當作容器。

填入果實

切下

蓋上

粽子

❶ 切下果實的部分。

依照竹葉棒棒糖的要領來做

◉羊蹄菜飯 ●●●●●●●●●●●●●●●●●●●●●●●●●●●●

羊蹄花當作米飯，再添加蒲公英和紫雲英的花，當作菜飯。

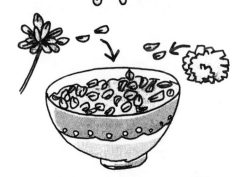

大都生長在潮濕地帶的蓼科多年生植物。拉動葉片時，會發出噓沙聲。

春天的七草

正月七日時，通常都會吃七草粥，據說可以避免今年生病。這是自古以來流傳下來的習俗，也是由中國傳到日本的風俗。據說這七種植物決定於室町時代。

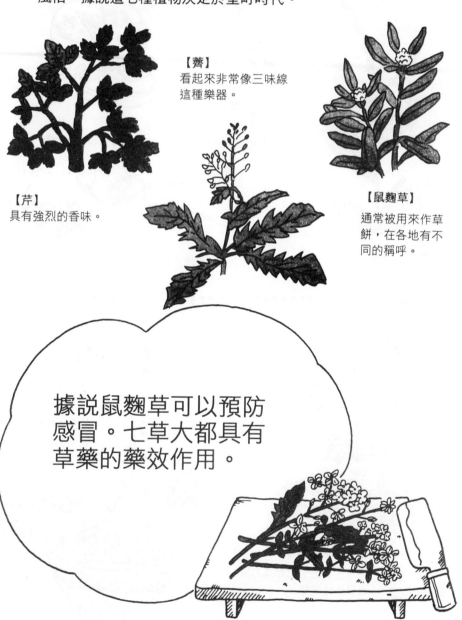

【薺】
看起來非常像三味線這種樂器。

【芹】
具有強烈的香味。

【鼠麴草】
通常被用來作草餅，在各地有不同的稱呼。

據説鼠麴草可以預防感冒。七草大都具有草藥的藥效作用。

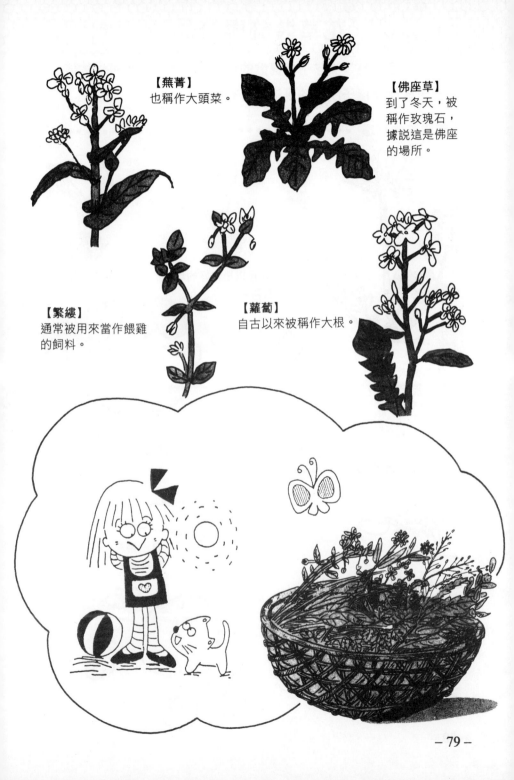

【蕪菁】
也稱作大頭菜。

【佛座草】
到了冬天，被稱作玫瑰石，據說這是佛座的場所。

【繁縷】
通常被用來當作餵雞的飼料。

【蘿蔔】
自古以來被稱作大根。

花草裝飾與飾品

花草飾品是女孩子最喜歡的玩意兒，男孩子也可以試試看，會比女孩子所作的更加稀奇有趣。

◉紫雲英的耳環 ●●●●●●●●●●●●●●●●●●●●●●●

❷ 可以把作好的環掛在耳朵。

❸.莖要綁緊。

❶ 準備大約 15～20cm 長的紫雲英花。

❹ 掛在兩耳上試試看。

◉紫雲英的戒指 ●●●●●●●●●●●●●●●●●●●

❶ 去除紫雲英花的葉萼，在手指上繞 2～3 圈。

❷ 一邊壓住花，一邊把莖綁緊。

❸ 可以作任何一根手指的戒指。

●菫菜的戒指 ••••••••••••••••••••••••••••••••••••

穿洞

❶ 在莖上挖洞，把洞挖在花的下方的莖上。

❷ 莖穿過洞，就可以戴上戒指了。

❸ 試試看手指的大小，就可以切除莖。

●紫茉莉的花冠 ••••••••••••••••••••••••••••••••

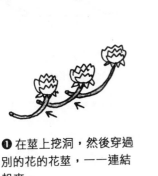

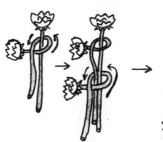

❶ 在莖上挖洞，然後穿過別的花的花莖，一一連結起來。

❷ 這就是重疊的製作方式。

❸ 作好以後，戴在頭上試試看。

◉紫雲英的眼鏡 ●●

❹ 莖的前端彎
曲,勾在耳朵,
當作眼鏡。

❶ 切下較粗的
莖,莖要留長些。

❷ 在眼睛的地方挖洞。

❸ 摘取莖較長的
花,穿入洞中。

◉紫茉莉的眼鏡 ●●●●●●●●●●●●●●●●●●●●●●●●●●●●●●●●●●●●●

❶ 去除花的莖,作成
鏡框。要配合眼睛的大
小,綁好作成2個。

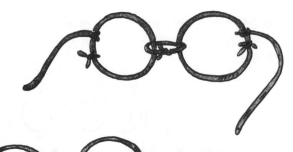

❸ 各自用1根長莖綁起
2個鏡框的外側,就可
以戴上了。

❷ 用一個小環把2個鏡框連
接在一起。

◉蒲公英莖的頭飾 ●●●●●●●●●●●●●●●●●●●●●●●●●●●

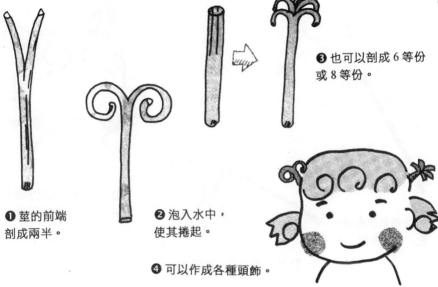

❸ 也可以剖成 6 等份
或 8 等份。

❶ 莖的前端
剖成兩半。

❷ 泡入水中，
使其捲起。

❹ 可以作成各種頭飾。

◉薺菜的頭飾 ●●●●●●●●●●●●●●●●●●●●●●●●●●●●●

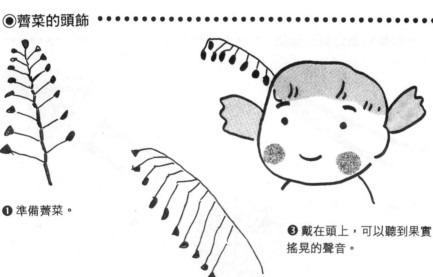

❶ 準備薺菜。

❸ 戴在頭上，可以聽到果實
搖晃的聲音。

❷ 粗莖或細莖都會有三角形的果實，小心
地去除一側的果實，留下莖的皮，使果實
能夠搖晃。

◉牛筋草的頭飾 ●●●●●●●●●●●●●●●●●●●●●●●●●●●●●●●●●●●●

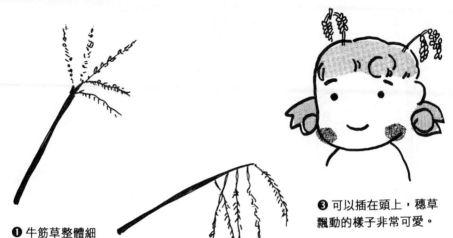

❶ 牛筋草整體細長，非常強韌。

❷ 留下莖的皮，讓穗低垂。

❸ 可以插在頭上，穗草飄動的樣子非常可愛。

◉松葉和蒲公英的頭飾 ●●●●●●●●●●●●●●●●●●●●●●●●●●●●●

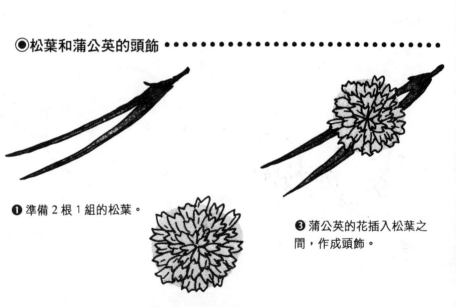

❶ 準備 2 根 1 組的松葉。

❷ 摘下蒲公英的花。

❸ 蒲公英的花插入松葉之間，作成頭飾。

◉蒲公英的手錶 ••••••••••••••••••••••••••••••••••••

❶ 準備 2 枝留下蒲公英長莖的花。

❷ 量好手腕的大小,再用莖作成環,綁緊。

❸ 戴在手腕上,看看現在幾點鐘?

◉用蒲公英花瓣和櫻花花瓣作成的飾品 •••••••••••••••••••••••

❶ 準備 1 朵留下莖的蒲公英花。

❷ 用線串起櫻花花瓣,作成手環,綁好。

❸ 把蒲公英綁在櫻花手環上,戴在手上,飄散著春天的香味。

◉葛草葉柄的項錬 •••••••••••••••••••••••••••••

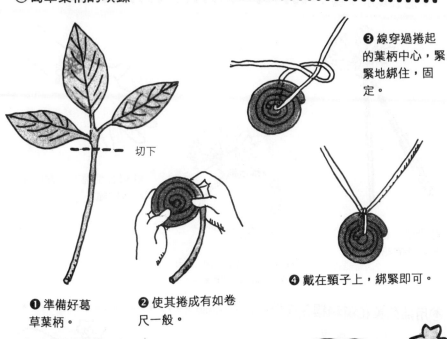

❸ 線穿過捲起的葉柄中心，緊緊地綁住，固定。

切下

❹ 戴在頸子上，綁緊即可。

❶ 準備好葛草葉柄。

❷ 使其捲成有如卷尺一般。

◉櫻花花瓣的項錬 •••••••••••••••••••••

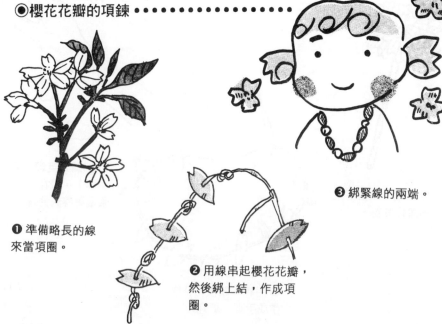

❶ 準備略長的線來當項圈。

❷ 用線串起櫻花花瓣，然後綁上結，作成項圈。

❸ 綁緊線的兩端。

◉茶花的項鍊 ●●●●●●●●●●●●●●●●●●●●●●●●●●●●●●●●

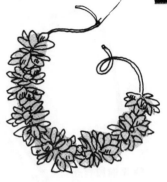

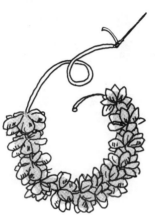

❶ 摘下花的部分，可以選用各種顏色的花。

❷ 用線穿過花的中心。

❸ 花與花的間隔不一樣，會產生不同的風味。

◉紫雲英的項鍊 ●●●●●●●●●●●●●●●●●●●●●●●●●●●●●

❷ 接著，再為穿過的花柄穿洞，再穿入其他的花。

❶ 用針在紫雲英的花柄上穿洞，再用另一朵花穿過那個洞。

❸ 依照這方法串起來，最後用線綁緊，固定。

◉菫菜的項鍊 ●●●●●●●●●●●●●●●●●●●●●●●●●●●●●●●●●●

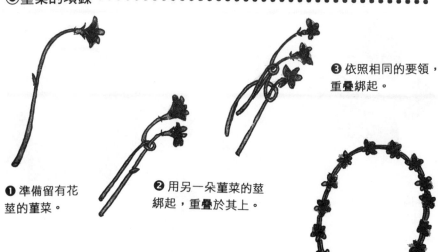

❸ 依照相同的要領，
重疊綁起。

❶ 準備留有花
莖的菫菜。

❷ 用另一朵菫菜的莖
綁起，重疊於其上。

❹ 自始至終，都是用菫
菜的莖連接起來的。

◉紫茉莉的項鍊 ●●●●●●●●●●●●●●●●●●●●●●●●●●●●●

❸ 依照相同的要
領來做。

❶ 把數根紫茉莉做成
1束。

❷ 再重疊另一束紫茉
莉，綁起。

❹ 自始至終，都用
紫茉莉的莖來連結。

各種草笛

利用各種葉片和莖做出聲音不同的笛子。在此,利用經常可以見到的花草所做的笛子,也可以利用各種野菜來玩這種遊戲。

●茶花笛 ●●●●●●●●●●●●●●●●●●●●●●●●●●●●●●●

❶ 捲起葉的前端。

❸ 單側用牙齒咬平。

❷ 捲成筒狀。

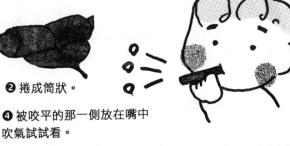

❹ 被咬平的那一側放在嘴中吹氣試試看。

●擬寶珠笛 ●●●●●●●●●●●●●●●●●●●●●●●●●●●●●

吹口

❷ 從表面往內側摺成二半。

❸ 用葉片展開的那一側當作吹口。葉柄的根部附近在嘴中,用力吹。

❶ 準備 1 片葉子。

◉蒲公英笛 ••••••••••••••••••••••••••••••••

切下

切下

❶ 留約 5〜6cm
的莖，切下。

|←—— 5〜6cm ——→|

❷ 切下的莖。

❸ 含著單側，輕輕
地咬成二半，作成
瓣。

❹ 把吹氣的部分
弄平。

❺ 含著裂開的那一側，嘴唇
夾住瓣上下運動地吹氣，比
較容易控制振動的強弱。

◉利用 1 片葉片吹笛 ••••••••••••••••••••••••••

1——花葉笛（也稱做柴笛）————————

茶花葉

❶ 可以用茶花、柾木等
的嫩葉作成柴笛。

❷ 含著葉片上端，吹氣。

❸ 發不出聲音來時，可
以稍微移動葉片的位置。

2———野雞笛———————

髮草

❶ 使用竹葉、藪萱草、
蕎麥、小貓草、髮草等
的嫩葉。

❷ 選用細葉，
用雙手手掌夾
著。

❸ 從拇指之間吹氣，會
發出有如野雞在叫的聲
音。

3———韭菜笛———————

❶ 在厚的韭菜葉前端
劃上切口。

❷ 切成薄皮，接著是肉質部
分交錯的樣子。

❸ 用雙手拿著長條狀韭菜葉，嘴
唇輕輕含著表皮部分，一邊向左
右移動一邊吹。

4——雲雀笛

❶ 準備好白茅葉或
野甘草的葉子。

❷ 用雙手食指夾著
葉子。

❸ 拇指彎曲，吹食指之
間的葉子。

◉麥草笛 ●●●●●●●●●●●●●●●●●●●●●●●●●●●●●●●

1——捲起葉片，作成笛

切下

❶ 從穗的前端麥
的部分切下，再
翻開外側的葉片。

❷ 接著，再使
用其中的芯葉。

❸ 展開芯葉後，
再反向捲起。

❹ 壓住葉的
前端，吹的
時候，空氣
不會漏出。

2——前端壓碎的笛

切下

切下

❶切下蕎
麥莖。

❷去除上下堅硬的節。

❸把其中的一端稍微咬成
二半,作成瓣。

❹咬碎的那一端,用嘴唇
壓平。

❺用嘴唇咬壓瓣來調節,
可吹出不同的聲音。

3——有裂縫的笛

切下

切下

❶切取穗較堅
硬的莖,留下
節。

❷其中一端留下節。

縱剖

❸剝開,直到節之前為止。

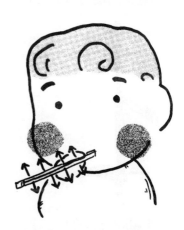

❹裂縫的那一端含在嘴中,
小聲地吹,會發出風琴的聲
音。

◉蘘荷笛 ••••••••••••••••••••••••••••••••••••••

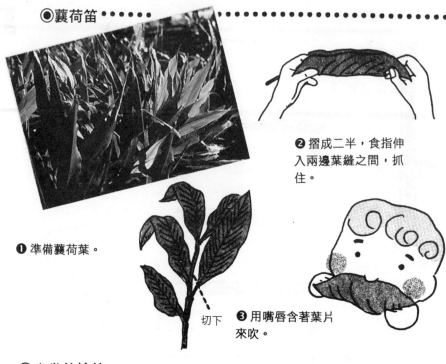

❷ 摺成二半，食指伸
入兩邊葉縫之間，抓
住。

❶ 準備蘘荷葉。

切下

❸ 用嘴唇含著葉片
來吹。

◉麻雀的槍笛 •••••••••••••••••••••••••••••

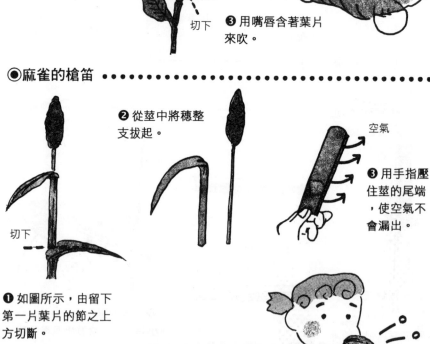

❷ 從莖中將穗整
支拔起。

空氣

❸ 用手指壓
住莖的尾端
，使空氣不
會漏出。

切下

❶ 如圖所示，由留下
第一片葉片的節之上
方切斷。

❹ 含著莖的上部與葉的一
部份來吹。

●野豌豆笛 ●●●●●●●●●●●●●●●●●●●●●●●●●●●●●●●●●●●

❷ 準備已經
成熟的果實。

❸ 取出豆莢
中的果實。

❶ 5 月時，野豌豆
已經結了小果實。

切下

切下

❹ 切除豆莢的
兩端。

❺ 朝切除處吹氣。

❻ 用手指壓住剝除豆
子時的裂縫，使空氣
不會漏出。

●蘆葦笛 ●●●●●●●●●●●●●●●●●●●●●●●●●●●●●●●●●●●

1——去除芯的笛 ————————————

❷ 展開葉片
，拔出芯。

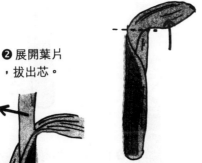

切下

❶ 在成穗之前，留下
最前端的葉子，從第
二葉的節的部分切開。

❸ 如圖一般，切
除葉片前端。

❹ 用手指抓住葉
片前端來吹，使空
氣不至於漏出。

2——捲葉笛

❶ 去除蘆葦外側的長葉，從前端開始捲成螺旋狀。

❷ 將❶捲好之後，再用別的葉片捲起。

❸ 用其他葉片重疊捲好。

❹ 中心部分有2片葉子，在吹的時候，因為空氣流動而發出聲音。

◉虎杖笛

1——吹口斜切

❶ 切除柔軟的莖，上部斜切。

節

❷ 相反的方向斜切，使其呈凸出狀。

吹口

❸ 用下唇在吹口處吹氣。

❹ 用各種長度的莖來試試看。

2——磨除一部分的莖

切下
切下

❶ 截取節與節之間留下約 5cm 長的莖。

吹口

❷ 在莖的中央挖洞，留下內側的薄膜，在莖上穿洞。

❸ 用手指壓住吹口，有時候壓住其相對側的底部，可以發出不同的聲音。

3——作橫笛

❶ 準備虎杖的粗莖，其中的一端留下節。

❸ 用手指壓住，像吹橫笛一樣地吹。

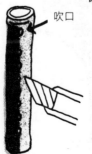

吹口

❷ 節附近的部份挖洞，作成吹口。在間隔距離相同處，挖 7 個洞。

4——插瓣的笛

竹葉

蘆葦葉

❸ 嘴巴含住瓣來吹吹看。

❶ 用竹葉、蘆葦葉等大片的葉子切成片，當成瓣來吹。

❷ 當成瓣的葉片如果太嫩或太硬，甚至太長，就無法吹出聲音。

●菖蒲笛 ●●●●●●●●●●●●●●●●●●●●●●●●●●●●●

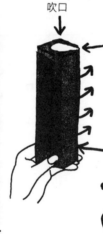

吹口

葉片前端

❷ 用手指抓住，在根部側
的葉子展開的部分，從葉片前端吹。

根部

❶ 在接近根的部分、葉片重疊處，切下 7～10cm 左右。

切下

切下

❸ 吹進去的空氣如❷ 的圖所示，會從較細的縫隙中出來。這時候，就會發出聲音。

◉藪萱草笛 ●●

1——使摺葉發出聲音————————

含在嘴中的部分

❶ 切下一小段寬度相近的葉片。

❷ 縱向對摺，如圖所示，再橫向對摺。

❸ 橫著拿，嘴巴含著葉子，在分開的部位吹氣。

2——根部呈圓形的葉片發出的聲音————————

展開的部分

❶ 切取根部附近捲起的葉子。

❷ 嘴巴含著展開的部分，然後吹氣。

❸ 到底會吹出甚麼聲音呢？和摺葉吹出的笛聲相比較看看。

◉竹葉笛 ●●●●●●●●●●●●●●●●●●●●●●●●●●●●●●●●●●●

1──竹葉捲笛

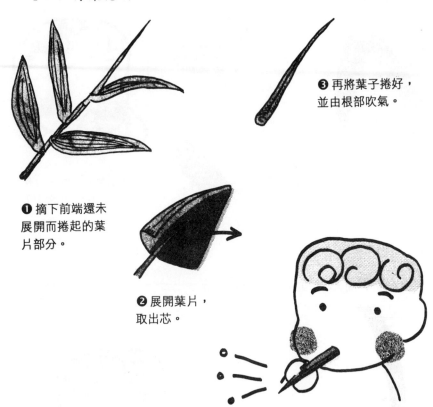

❸ 再將葉子捲好，
並由根部吹氣。

❶ 摘下前端還未
展開而捲起的葉
片部分。

❷ 展開葉片，
取出芯。

2──竹葉單卷笛

❶ 準備不硬而嫩的長
葉。

❷ 從根部附近開始斜捲。

❸ 最後，用線固定住，
從細的那一端吹氣。

◉溲疏笛

❶ 溲疏有空木之意,其莖是中空的。

❷ 切下 5cm 左右的莖,其中一端斜切,再裝上瓣。

❸ 剝除吹口對側的皮,再作成瓣來吹吹看。

◉馬鈴薯笛

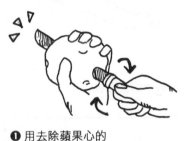

❶ 用去除蘋果心的工具挖洞。

❷ 由上至下挖洞。

❸ 用拇指壓住一個洞,嘴巴對著另一端來吹氣,可以發出不同的聲音。

◉花生笛

❶ 切開上部,取出花生。

❷ 可以利用形狀細長的各種花生來製作。

❸ 依照嘴唇吹的不同角度,可以發出不同的聲音。

製作野草紙

通常,和紙是用楮或三椏作成的。在此,是利用紫苜蓿、蒲公英、鬱金香、波斯菊等來製作。甚至也可以使用蔬菜中的菠菜,作出不同的紙。

❶ 用蒲公英、紫苜蓿、鬱金香等當作材料。

❷ 自然乾燥的苜蓿切成約 2 cm 長。

❸ 準備乾燥苜蓿的 20％重的肥皂粉。

❹ 苜蓿和肥皂粉（纖維和葉綠素等要分開）、水,一起放入鍋中,煮 1 小時左右。

❺ 用棉布包起煮過的苜蓿。

❻ 仔細清洗，把肥皂洗乾淨。

❼ 洗好的苜蓿充分瀝乾水分，再用木槌、鐵鎚等來敲打，使纖維變軟。

❽ 如果要作成有如明信片一般大的紙，則可以用長 15cm、寬 10cm 左右的木框，在底下鋪上金屬網，或使用合成樹脂的網。

❾ 在大容器中裝水，加入敲碎的苜蓿纖維，充分攪拌。再放入鋪上網子的木框，撈起纖維。

❿ 撈起之後，把木框放在太陽底下曬乾，最後就可以輕輕地剝起。

草木染

　　樹木、草的果實煮過，用煮過的汁液來染東西，這是自古流傳下來的方法。在此，列舉艾草、虎杖、羊蹄等的染法，可以染出各種顏色的紙張。

◉自古流傳的草木染所利用的各種植物 ●●●●●●●●●●●●●

【紫草】
自古以來，紫色是屬於高貴的顏色，是利用紫草根當成染料。

【蓼藍】
這是自古以來被栽種，當成染料的植物。這種植物發酵以後，可以作成藍色染料。

【茜草】
在合成原料未出現之前，被當作紅色的染料來使用。

◉艾草染 ●●●●●●●●●●●●●●●●●●●●●●●●●●●●●

❶要染色的布或和紙與同樣重量的艾草，置於耐酸的鋁器或琺瑯質的容器中。

❷加入水，蓋過艾草，煮出原液。煮沸之後，再用小火煮 20 分鐘左右，即可熄火。然後，取出艾草。

❸ 把要染的布和和紙放入原液中。

❹ 或用筆沾上原液,塗在布和和紙上。

❺ 用媒染劑使其發色。 用 100 倍的水來稀釋媒染劑 (1 小匙媒染劑對 2～3 杯的水)。

❻ 泡入已經染好的布和紙,使其發色。顏色需要較濃時,在布乾了以後,再染一次。

❼ 草木染使用的植物和媒染劑

植物名	使用的部分	媒染劑				
		明礬	灰汁	石灰	氯化鐵	硫酸銅
虎杖	地下莖	黃茶色			綠黑色	淡茶色
羊蹄	根		橙褐色	黃褐色	灰綠色	
高的起泡草	莖、葉	黃色	黃綠色		灰綠色	黃綠色
狗尾草	莖、葉	黃色			灰綠色	
艾草	莖、葉	黃褐色		綠褐色	灰綠色	

花草的拍染

到野外或路上時，經常可以發覺一些非常小的自然植物，我們身邊的花草看起來美麗而令人感動。你要不要來試著做拍染製品呢？

◉準備布 ●●●

❶ 準備平紋白布或毛葛等的棉布。

❷ 也可以印在白色舊襯衫上的背面。

❸ 如果是上糊的新布，必須要洗過，以去除糊。

◉準備道具 •••

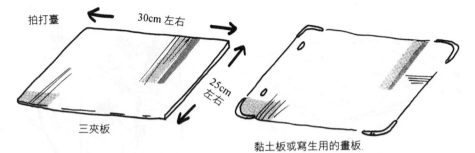

拍打臺

30cm 左右

25cm 左右

三夾板

黏土板或寫生用的畫板

◉切割花草與整理的道具 •••••••••••••••••••••••••••••••••

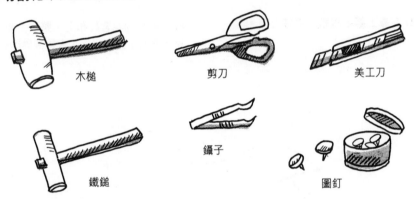

木槌

剪刀

美工刀

鑷子

鐵鎚

圖釘

◉用明礬煮布 ••••••••••••••••••••••••••••••••••

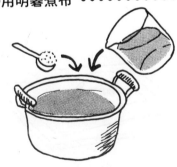

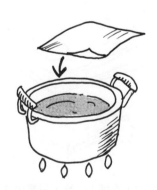

❶ 用明礬當作媒染劑，讓花草發色
會更加理想，可以不褪色。1 大匙生
明礬加入 1 公升的水。

❷ 放入事先準備好的布，煮約 30 分鐘
左右。絞乾以後，用熨斗燙平。

❶ 在臺上鋪上報紙，再鋪上布。

❷ 要拍染的花置於布上，整形，必須要考慮到整體的平衡，去掉多餘的花。

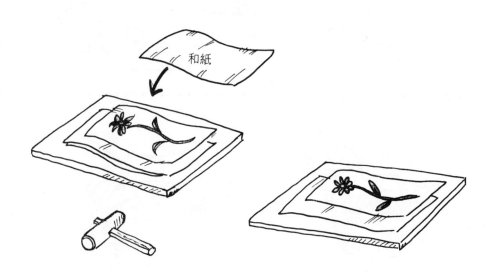

和紙

❸ 在花的上面鋪上和紙，用鐵鎚或木槌敲打。

❹ 【拍打花瓣的方法】從花朵的周邊往中心拍打。

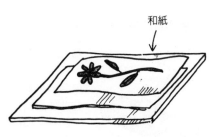

和紙

❺【拍打莖的方法】依序拍打粗莖、水份較多的莖，最後再拍打較細的莖。

❻【拍打葉片的方法】葉片和花瓣一樣，從周邊開始拍打，再擴及整體。要仔細而慢慢地把葉脈都拍打出來。

❼ 用鑷子小心地取下黏在布上的花和葉片。如果用手拿，恐怕會沾汙了空白部分。同時，取下的時候，要非常小心。

❽ 拍打時，不要把覆蓋於其上的和紙弄破。猶如拍打布的要領一樣，可以應用在和紙的拍染上。

木材或竹子作成的鯉魚

通常，鯉魚是用紙或布作成，當作風箏掛在家裡。也可以利用木頭或竹子來製作，各家製作出來的鯉魚風格相異。

◉木頭的鯉魚 ● ● ● ● ● ● ● ● ● ● ● ● ● ● ● ● ● ●

直徑 2.5cm 左右
7cm 左右

❶ 使用木頭時，儘可能利用較軟的材質。在此使用梧桐，切除下面部分會比較安定。

❷ 長約 2.5cm 和長約 0.8cm 的木頭當作鰭，用黏膠黏起。

❸ 利用顏色較深的顏料，畫上眼睛、魚鱗、背鰭等。再噴上透明漆，使其乾燥。

❹ 嘴巴部分的切口塗上藍色或紅色，作成大小不同的鯉魚。

◉竹子的鯉魚 ● ● ● ● ● ● ● ● ● ● ● ● ● ● ● ● ● ●

❶ 用節與節之間較短的竹子來作，也很有趣。在此，是使用人面竹，切除下部可以使其更為安定。

❷ 可以用小片的竹片作鰭，用黏膠黏上。

❸ 和用木頭作的情形一樣，要著色。竹子很綠，可以用油性的麥克筆畫上眼睛、魚鱗、背鰭。

❹ 要修飾嘴巴的切口部分，如果材料足夠，可以作成紅嘴和藍嘴的鯉魚。

夏天的花草遊戲

花草和竹子的風車

除了用大小不同的葉片和花做風車以外，也可以用竹子或木頭來做成風車。尤其在暑假時，只要稍微多花點心思，就可以享受做風車的樂趣。

◉朴樹葉的風車 ●●●●●●●●●●●●●●●●●●●●●●●●●●●●●●●

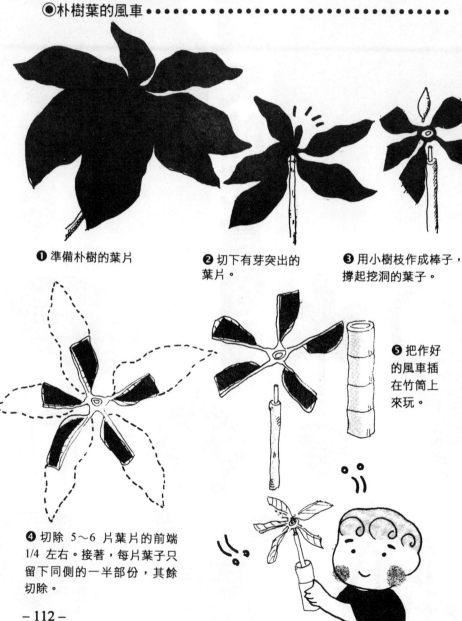

❶ 準備朴樹的葉片

❷ 切下有芽突出的葉片。

❸ 用小樹枝作成棒子，撐起挖洞的葉子。

❺ 把作好的風車插在竹筒上來玩。

❹ 切除 5～6 片葉片的前端 1/4 左右。接著，每片葉子只留下同側的一半部份，其餘切除。

●梔子花的風車 ●●●●●●●●●●●●●●●●●●●●●●●●●

1──隨風吹動的風車──

花蕾

花萼

❶ 去除花蕾、
花萼。

❷ 整朵花插入吸管或
竹子。

❸ 也可以先插
上松針,再插在
竹筒上。

❹ 迎著風,可
以轉得更好。

2──吹氣轉動──

花蕾

花萼

❶ 去除花蕾和
花萼。

❷ 用竹籤穿過
花朵。

❸ 用雙手抓住竹籤
的兩端,朝花朵吹
氣,使其轉動。

◉冬青的風車 ●

❶ 準備 1 片冬青葉。

❷ 用拇指和食指撐住葉片相對側凸出的部分。

❸ 輕輕地吹氣，葉片就會轉動。

◉蘆葦葉的風車 ●

蘆葦

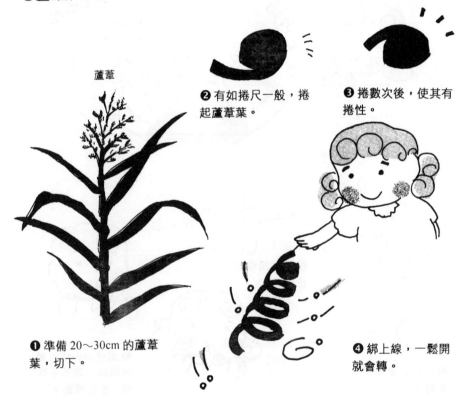

❷ 有如捲尺一般，捲起蘆葦葉。

❸ 捲數次後，使其有捲性。

❶ 準備 20～30cm 的蘆葦葉，切下。

❹ 綁上線，一鬆開就會轉。

◉栗子葉的風車 ●●●●●●●●●●●●●●●●●●●●●●●●●●●●

❶ 在葉片中央鑽個小洞。

❷ 以洞為中心,兩邊對稱地切除葉片。

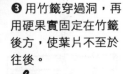

❸ 用竹籤穿過洞,再用硬果實固定在竹籤後方,使葉片不至於往後。

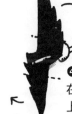

❹ 以洞為中心,在相等的部分摺上摺痕。

❺ 摺好以後,葉片會稍微彎曲。

❻ 迎著風,葉片就會轉動。

◉麥草的風車 ●●●●●●●●●●●●●●●●●●●●

❶ 2 根莖摺起的麥草,如圖一般組合。

❷ 第 3 根麥草有如箭頭一般,組合起來。

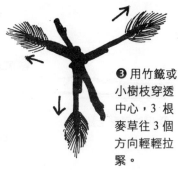

❸ 用竹籤或小樹枝穿透中心,3 根麥草往 3 個方向輕輕拉緊。

❹ 只要吹氣就會轉。

◉竹的風車 ●●●

❶ 準備 2 根切開長約 24cm 的竹子,而且中間部分剛好有節。

❷ 有如削竹蜻蜓的翅膀的要領一般,往左右兩邊留下約 2cm。中心重疊,直角交叉,切除約 1cm 左右。

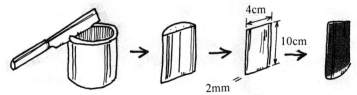

❸ 沒有大的竹節的部分,作成 4 片長 10cm、寬 4cm、厚 2mm 左右的翅膀。

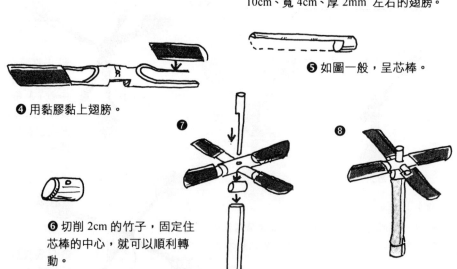

❹ 用黏膠黏上翅膀。

❺ 如圖一般,呈芯棒。

❻ 切削 2cm 的竹子,固定住芯棒的中心,就可以順利轉動。

●薄木片的風車 ●●●●●●●●●●●●●●●●●●●●●●●●●●●●●

❶ 準備寬 5～6cm、長 10～12cm 左右的 6 片薄木片。

❷ 作好 6 片薄木片之後，繪上米粒模樣的圖案，一般稱之為六俵（代表無病）。是流行於愛知地方的鄉土玩具，據說可以息災。

夏

❸ 畫好米粒的圖案之後，重疊成正六角形，要用黏膠黏上。

側視圖

❹ 用鐵絲穿過中心，再用樹的果實或豆子來固定。

❺ 在竹子或木頭上挖洞，再穿入❹的鐵絲，加以固定。

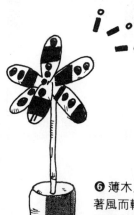

❻ 薄木片會迎著風而轉動，做好之後，立在臺子上更好看。

-117-

蔬菜、竹子的水槍

　　水槍大都是用竹子來做，在此則是用蔥做成水槍。也可以收集花草、蔬菜等，不妨收集各種材料嘗試看看。你會意外地發覺水槍很有趣。

●蔥的水槍 ●●●●●●●●●●●●●●●●●●●●●●●●●●●●●●●●●●●●●

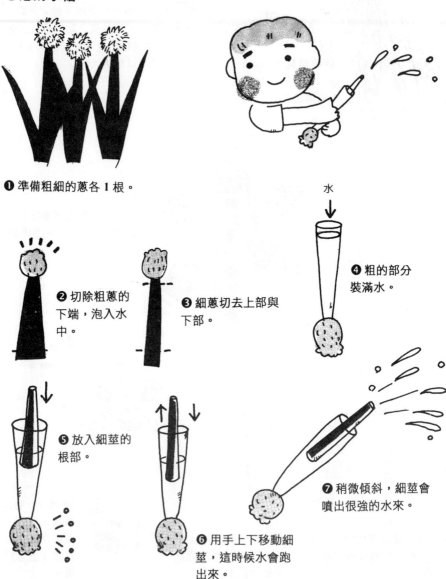

❶ 準備粗細的蔥各 1 根。

❷ 切除粗蔥的下端，泡入水中。

❸ 細蔥切去上部與下部。

水

❹ 粗的部分裝滿水。

❺ 放入細莖的根部。

❻ 用手上下移動細莖，這時候水會跑出來。

❼ 稍微傾斜，細莖會噴出很強的水來。

◉竹水槍 ●●

切下
切下

❶ 切下 3～4cm 左右的粗竹子，在單側留下節。

❷ 在節上鑽一個直徑約 2mm 的洞，水能夠從這兒跑出來，作成槍身。

❸ 用細竹作成壓棒，前端用布捲起來。

❹ 切下的竹片挖洞，作成壓棒上的手把。

❺ 調節壓棒上的布，使其與槍身吻合。

❻ 拉起壓棒即吸水。

●唧筒式的水槍 ●●●●●●●●●●●●●●●●●●●●●●●●●●●●●●●●●●

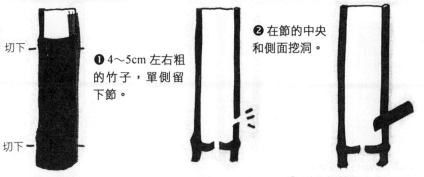

切下—

❶ 4～5cm 左右粗的竹子，單側留下節。

切下—

❷ 在節的中央和側面挖洞。

❸ 利用細竹當作出水口。

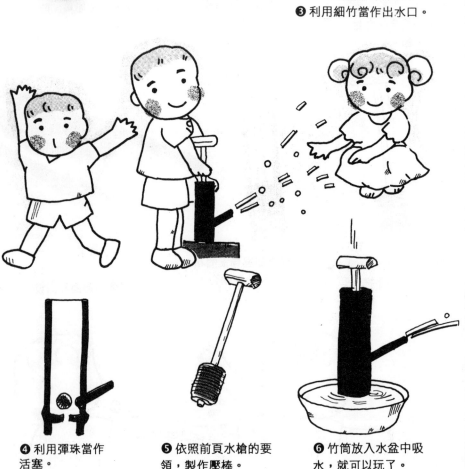

❹ 利用彈珠當作活塞。

❺ 依照前頁水槍的要領，製作壓棒。

❻ 竹筒放入水盆中吸水，就可以玩了。

20～25cm
〈左右

切下

切下

〈俯瞰圖〉

夏

❶ 取下直徑 5～6cm 的竹子，在一端留下節，截取約 20～25cm 長。

❷ 更換高度與方向，鑽 3 個洞。

❸ 用細竹插在3個洞上，當做嘴。

❻ 放開竹筒，使竹筒旋轉，從 3 個嘴會撒出水來。

❹ 細竹二端鑽洞，綁上線，吊起來。

❺ 加入水，把竹筒掛在樹枝上，抓住竹筒轉數圈。

草和蔬菜的水車

可以利用住家附近的河川或小溪，乃至家中的自來水等來遊戲，會覺得非常清涼愉快。

◉芒草的水車 ●●●●●●●●●●●●●●●●●●●●●●●●●●●●●●●●●

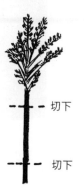

切下

切下

❶ 準備 4 根 4～5cm 相同長度的芒草莖。

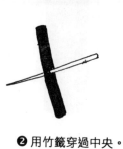

❷ 用竹籤穿過中央。

❸ 其他 2 根也一樣。

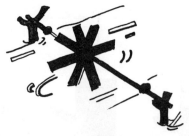

❻ 最後，用小樹枝或石頭把竹籤架在流水上，使其轉動。

❹ 全部戳好之後，以竹籤為中心，調整成正八角形。

❺ 用樹籽或豆子固定在竹籤的兩端。

●蘿蔔的水車 ●

❶ 準備粗蘿蔔，厚度約 2～
3cm 圓切成片。

❷ 在中心劃上標誌。

2～3cm

❸ 用刀子劃上切口。由上面看
來，好像是等份一般地切。

❹ 用小樹枝或竹籤戳過
中心。

❺ 把貝殼鑲在蘿蔔上，
貝殼的方向要一樣。

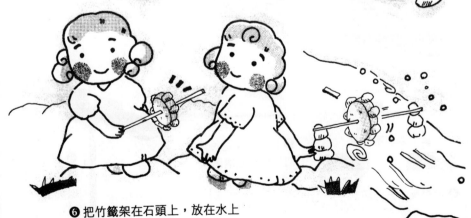

❻ 把竹籤架在石頭上，放在水上
任其流動。

竹蜻蜓

　　玩竹蜻蜓的基本方法是用雙手夾著，置於掌心搓揉。如果作得好，可以飛得很高。如果能夠做好最基本的竹蜻蜓，還可以向有翅膀的竹蜻蜓挑戰。

◉竹蜻蜓 •

❶ 用木槌和刀子切開竹筒。

❷ 切成寬 1.5cm、長 10cm 左右的竹片，中心穿個洞，讓竹籤通過。

❸ 以挖洞的部位為中心，朝兩邊等份地切割。

剖面圖

❹ 朝相反的方向切割。

❺ 切割完畢之後，把四個角稍微磨圓。

❻ 戳入轉棒，就可以玩了。

夏

❶ 準備大約寬 2cm、長 12cm 的竹子，在中心戳 2 個洞，以備插入旋轉棒。洞要稍微大一點，以便旋轉棒的前端能夠戳入。

❷ 切割相對側。

❸ 切割好竹子之後，作成前端分叉的旋轉棒。

❹ 雙手夾住旋轉棒轉動，猶如翅膀飛起。

❺ 旋轉棒放入竹筒中，捆上幾圈繩子，再抓住竹筒用力拉繩子。

❻ 在 2 個洞口處裝上旋轉棒，作一個竹環，左右穿洞，再穿入繩子。旋轉棒轉動 2～3 圈，捲上繩子之後，抓住竹環用力拉。

竹子的風鈴

從前夏天到秋天，在農村中經常可以看到驅鳥器。竹子的風鈴成為製作田間驅鳥器的構思，成為自古流傳下來的地方民藝品，形狀不一。

❶ 準備好直徑約 1.5cm 的竹子。如圖一般，從節往下 20cm 左右，利用較短的節的部分來製作。準備大約 6 節。

❷ 作成吊臺的竹子，其直徑約是 3cm 的竹子。大約長 17～18cm。

❸ 每隔 3cm 左右挖洞。作成竹風鈴的吊臺所使用的線是釣線，綁上竹筒。

❹ 綁起❶ 準備好的竹節。

❺ 在節的中央挖洞，用長 15～20cm 的釣線吊起，要綁緊。

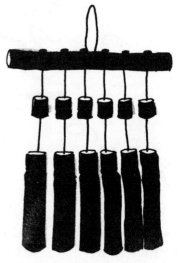

❻ 在吊臺上垂吊著 6 根竹節。

竹製的翻跟斗

竹製的玩偶體操好像在翻跟斗一般。

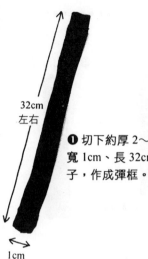

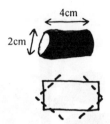

❶ 切下約厚 2～3mm、寬 1cm、長 32cm 的竹子,作成彈框。

❷ 竹子泡入裝進熱水中的容器裡,使其彎曲。如果用火爐加熱,會使竹子變黑,要特別留意。

❸ 取下大約直徑 2cm、長 4cm 的竹子,作成玩偶的頭和身軀部分。

❹ 直徑 6～7mm 的細竹切下 2.5cm 左右, 放在前腳之間。

2.5cm 左右

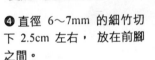

前腳　　　　　　後腳

❺ 利用與彈框相同的竹子,作成長 4cm 左右的腳。前腳有 3 處挖洞,後腳則有 1 處挖洞。

❻ 如圖一般,用黑色的簽字筆畫上鼻孔和眼睛。

❼ 在身軀部分鑽上要裝前腳與後腳的 4 個洞。

❽ 彈框的 2 處挖 2 個洞,變得和前腳相同的間隔。如圖一般穿上線,外側則用竹子固定。

草莖或竹笛

使用相同的材料也會發出不同的聲音。製作各種笛子，就可以了解這其中的不同。吹水笛時加入水，吹出來的音色也會改變。

◉虎杖笛 ●●●●●●●●●●●●●●●●●●●●●●●●●●●

1——豎笛

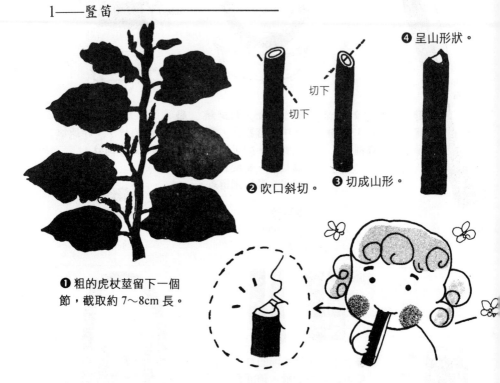

❷ 吹口斜切。

❸ 切成山形。

❹ 呈山形狀。

❶ 粗的虎杖莖留下一個節，截取約 7～8cm 長。

❺ 嘴唇靠在單側的斜邊部分來吹。莖的粗細長短會使音色不一樣。

2——橫笛

❶ 在接近節的部分挖洞，作成吹口。用刀子或美工刀來挖洞。

❷ 在距離吹口稍遠處挖洞，用指頭壓住，吹吹看，一邊調節音節一邊挖洞。

◉竹子的水笛 ●●●●●●●●●●●●●●●●●●●●●●●●●●●●●●●●●●●●

❶ 選用直徑 1cm 左右，長大約 6～8cm 的竹子，不需要留下節。

❷ 從其中的一端劃上切口，切至粗細一半處，要斜切。

俯瞰圖

❸ 準備 1 塊木頭，恰好可以塞入竹筒中，大約為 1cm 左右。

❹ 如上圖一般切開。

❺ 切好之後再斜切，其剖面如圖所示。

栓

如果沒有適合的木頭時，可以使用四角形的木頭削成圓形來使用。

❻ 這是栓放入竹管中的剖面圖，可以在竹子前端吹吹看，再調節栓的位置，使發出來的聲音圓潤。

❼ 竹管前端泡入水中，吹吹看。

❽ 竹管節插入事先挖好洞的粗的竹筒中。

放入水再吹吹看。

竹子的陀螺

也許,在製作時需要多花些工夫。不過,比起只會轉動的陀螺而言,更能夠享受聲音的樂趣。請大家來試試看吧!

◉響　螺 •••

❶ 準備好如圖所示的尺寸的竹子,使用沒有竹節的部分。

❷ 先做可以發出聲音的部分。在需要挖洞的部分劃上記號。

❸ 用鑽子在需要挖洞的部分挖 2 個洞。

❹ 用刀子和鐵鎚敲打洞與洞之間,或者用刀子挖出長方形。

❺ 斜線部分要斜斜地切削,××的部分內側則要斜。

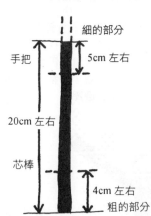

細的部分

手把　　　5cm 左右

20cm 左右

芯棒

4cm 左右
粗的部分

❻ 把竹子作成芯棒和手把,粗的部分 4cm 當做陀螺的下部,20cm 的部分則做成芯棒。細的部分留下 5cm 左右,作成手把。

❼ 用軟木或軟的木材做成上下填塞的木板。

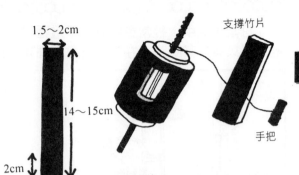

支撐竹片

手把

❽ 芯棒粗較容易轉動。

❾ 根據上圖的尺寸來製作支撐竹片。

1.5～2cm

14～15cm

2cm

❿ 用黏膠黏上芯棒，在手把綁上繩子。支撐竹片挖洞，再穿過繩子。貼緊支撐竹片和芯棒，綁上繩子。

【陀螺的玩法】
一手抓著支撐竹棒，另一隻手則抓緊手把用力拉。

◉竹陀螺 •••••••••••••••••••••••••

1——單一竹環的陀螺

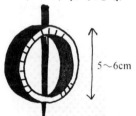

5～6cm

利用直徑 5～6cm 左右的竹子，切下寬約 1～1.5cm 的竹環，在中間插上芯棒。

2——2 個竹環的陀螺

俯瞰圖

和做 1 個竹環的情形一樣，而另一個竹環則比前面一個稍大。二者有如十字一樣，交叉組合起來。

3——竹節陀螺

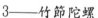

1.5cm～2cm

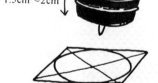

竹環中間有竹節，準備寬約 1.5～2cm 的竹環。中心再插上樹枝或竹籤當做軸。畫下竹環的大小，其邊劃成四角形，再做對角線交叉。交叉的中心就是軸的部分。

竹子的種類

日常生活中，經常會用到竹子這種材料。在我們的周遭經常可以發現其蹤跡，在各地方會有種類不同的竹子。

【剛竹】
可以用來製作扇子、團扇、燈籠、竹簍、竹籃等等竹工藝品。

【山竹】
一般用來製作橫笛、筆軸、玩具水槍、竹偶、空氣槍。

【孟宗竹】
可以用來製作奶油刀、割筷、菜筷、扇子、團扇、生花竹筒。

【矢竹】
可以用來製作弓箭、筆軸、牆壁等。

【品川竹】
一般被當作建築材料和圍籬的材料。

竹子的鯉魚

【人面竹】
用來製作老年人的拐杖材料。

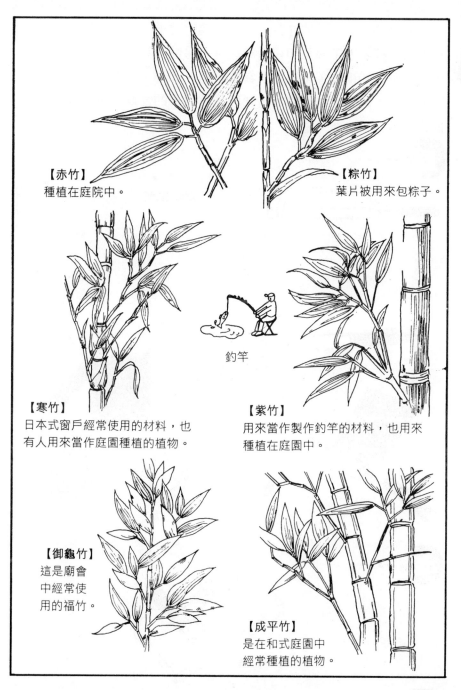

【赤竹】
種植在庭院中。

【粽竹】
葉片被用來包粽子。

釣竿

【寒竹】
日本式窗戶經常使用的材料，也
有人用來當作庭園種植的植物。

【紫竹】
用來當作製作釣竿的材料，也用來
種植在庭園中。

【御龜竹】
這是廟會
中經常使
用的福竹。

【成平竹】
是在和式庭園中
經常種植的植物。

竹子作業的基本作法

　　要充分了解竹子的性質，才能夠進行竹子的作業。竹子可以用來編製手工藝品和組合成玩具、弓箭、釣竿。竹子是中空、有節的植物，可以用來當成容器。此外，其纖維有一定的方向。因此，在切割時，要先了解竹子的性質，再進行操作。

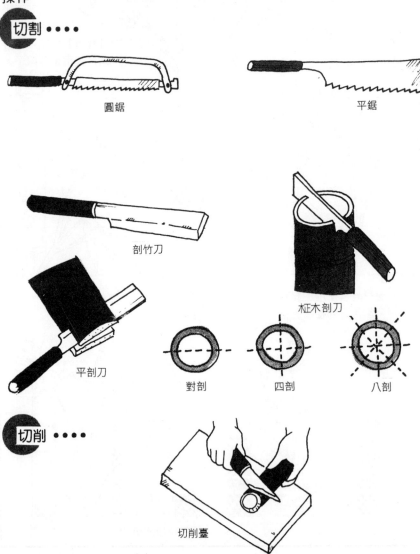

切割 ● ● ● ●

圓鋸

平鋸

剖竹刀

柾木剖刀

平剖刀

對剖　四剖　八剖

切削 ● ● ● ●

切削臺

組合、編織……

編織容器

點心等編織容器

彎曲……

泡入熱水中彎曲

放在爐上或火礶上，使其彎曲

挖洞……

大洞

老鼠鑽

小洞

四目鑽

中洞

三目鑽

葉片的箭

芒草的種類，例如：油芒、大油芒、齋藤芒等，類似的植物非常多。找到葉片長的植物，可以作各種這樣的箭。

◉芒草的飛箭 ●●●●●●●●●●●●●●●●●●●●●●●●●●●●●

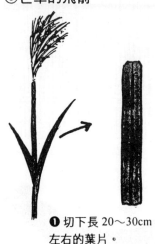

❶ 切下長 20～30cm 左右的葉片。

切口

❷ 在接近前端的 3cm 左右，劃上切口。

❸ 留下中心的軸，兩端沿著切口撕下。

❹ 撕下以後，切斷。

◉有翅膀的飛箭 ●●●●●●●●●●●●●●●●●●●●●●●●●

❶ 切下 20～30cm 右左的葉片。

去除

❷ 在前端 3cm 左右處劃上縱向切口，下端部分約 3cm 處，如圖所示，橫向劃上切口。

❸ 留下中心的軸，把兩邊的葉子一直剝除至切口的部分。

❹ 有翅膀的飛箭作好了。

花的降落傘

可以用紫茉莉、波斯菊等各種花，做成降落傘。

◉紫茉莉的降落傘 ●●●●●●●●●●●●●●●●●●●●●●●●●●

花房

（其中有花
籽膨脹處）

花萼

（連接花冠，像葉子的部分）

❶ 去除花萼，留
下花房。

❷ 分開花和
花房的部分。

❸ 花房往下拉時，花蕊的
前端被拉下來。

◉波斯菊的降落傘 ●●●●●●●●●●●●●●●

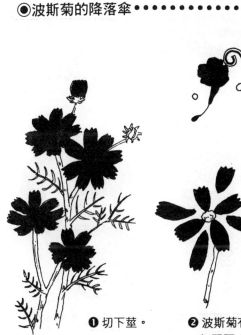
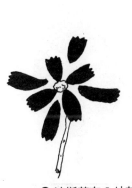
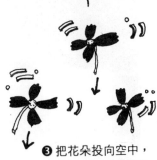

❶ 切下莖。

❷ 波斯菊有 8 片花瓣
，每間隔 1 片花瓣撕
下來，留下 4 片。

❸ 把花朵投向空中，
花朵會漸漸地飄落下
來，就像降落傘一樣。

葉片的面具

夏天時，可以看到葉片非常大片的植物。除了在此所舉的例子之外，還可以利用各種葉片來做面具。

●芋頭葉的面具 ●●●●●●●●●●●●●●●●●●●●●●●●●●●●●●

❷ 在眼睛、鼻子、嘴巴等的部位挖洞，莖撕開成對半。

❶ 大片的葉子從莖的部分切下。

❸ 拉到後方綁起來。

●大擬寶珠葉的面具 ●●●●●●●●●●●●●●●●●●●●●●

❶ 大片的葉子從莖的部分切下。

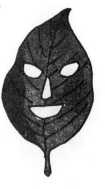

❷ 在眼睛、鼻子、嘴巴的部分挖洞。

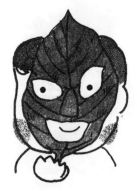

❸ 可以作出各種面具試試看。

◉八角金盤的葉子面具 ●

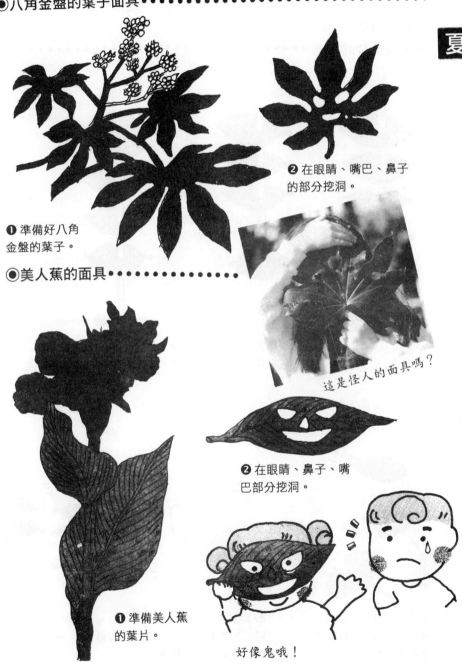

❷ 在眼睛、嘴巴、鼻子
的部分挖洞。

❶ 準備好八角
金盤的葉子。

◉美人蕉的面具 ● ● ● ● ● ● ● ● ● ● ● ●

這是怪人的面具嗎？

❷ 在眼睛、鼻子、嘴
巴部分挖洞。

❶ 準備美人蕉
的葉片。

好像鬼哦！

活用葉片的遊戲

　　使用葉片不只可以玩這裡所舉出的遊戲，也請各位嘗試其他的遊戲。

●連接葉片的遊戲 ●●●●●●●●●●●●●●●●●●●●●●●●●●●●●●●

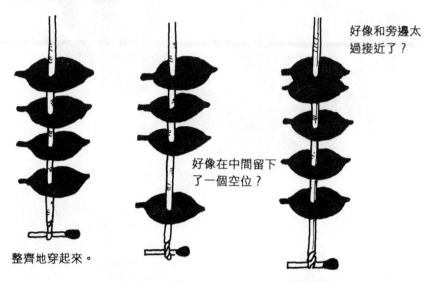

整齊地穿起來。

好像在中間留下了一個空位？

好像和旁邊太過接近了？

綁上火柴棒的繩子串上柿子葉來玩。看看誰能夠在最短的時間內，把葉片串得最整齊。

●葉片金魚 ●●●●●●●●●●●●●●●●●●●●●●●●●●

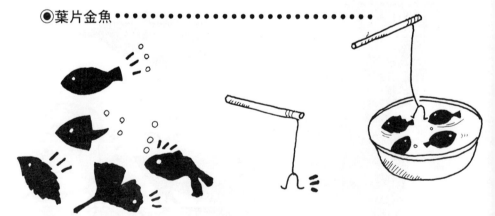

❶ 集合各種形狀的葉片，將它剪成魚形，在眼睛的部分挖洞。

❷ 用細長的棒子綁上繩子，再繫上彎曲的鐵絲，作成釣竿來釣魚。

❸ 葉片魚放在水中，用❷來釣。

－ 140 －

❶ 切下莖，
在兩端劃上
切口。

❷ 稍微分開
些。

❸ 2個人輕輕
地往中間撕。

嘗試各種撕開的方式

對調抓住

❹ 如圖一般，做成這種形狀
時，再換隻手來做。

❺ 撕成四角形而沒有
破裂，表示 2 人合作
無間。

葉片的裝飾品

膨鬆的棉毛上黏著葉片裝飾品，或是黏在衣服或毛衣上。豬殃殃的葉片就非常適合用來當作葉片裝飾品。

◉豬殃殃•••••••••••••••••••••••••••••••••••••

❸ 黏在毛衣上，當作裝飾品。

切下

切下

❶ 如圖一般，從莖的部分切下來。

❷ 切除葉子上下莖的部分。

◉杜鵑的胸飾••••••••••••••••

杜鵑

❶ 收集一些未枯的葉片，把葉片有絨毛的部分黏在毛衣上。

❷ 可以作成有如勳章的胸飾。

　　堅硬而滑的葉片可以用來製作鞋子。當然，實際上是無法穿的。不過，把葉片的鞋子擺飾在牆壁或桌上，甚至可以讓花草玩偶來穿。

夏

◉用 1 片葉片作成的拖鞋 ●●●●●●●●●●●●●●●●●●●●●●●●●●

茶花葉

橡木葉

冬青葉

❶ 準備好茶花葉、橡木葉、冬青葉等。

❷ 摺成二半，如圖一般，劃上 U 字形的切口。

❸ 打開葉片的前端，在葉片前端挖洞。

❹ 葉根穿入洞中，作成拖鞋。

◉用松葉作成的拖鞋 ●●●●●●●●●●●●●●●●●●●●●●●

❶ 在粗的葉脈附近挖 2 個洞，從內側穿出松葉。

❷ 松針穿往葉片前端，作成拖鞋。

花瓣葉片的染色

可以用各種顏色的牽牛花染色，也可以用艾草的葉作成色水。用這些色水來染在圖畫紙、宣紙、布上。

◉牽牛花的染色●●●●●●●●●●●●●●●●●●●●●●●●●●●●●●●●●●

❶ 牽牛花攤平在宣紙上，然後用宣紙夾起花。

❷ 夾起以後，用棉花的棉團仔細搓揉。

❸ 擺上美麗顏色的宣紙，再用剪刀剪下來。

❹ 可以留下莖、葉來，作成「春天的花草遊戲」的染色紀念。

◉牽牛花的色水●●●●●●●●●●●●●●●●●●●●●●●

圖畫紙

宣紙

布

❶ 收集顏色相同的牽牛花 5、6 朵，再收集其他顏色不同的牽牛花，可以作出顏色各異的色水。

❷ 5、6 朵牽牛花放入紗布中，包起絞汁，作成色水。無法絞出色水時，可以用木棒在布上壓出水來。

❸ 把色水畫在圖畫紙、宣紙、布上來染色。

◉苧麻葉的色水••••••••••••••••••••••••••••••••••

❶ 苧麻葉壓碎，放入容器中再加水。

❷ 放入布中，絞緊，擠出紫色的色水。

◉艾葉的色水•••••••••••••••••••••••••••••••••••

❶ 艾葉或莖放入容器中，加水。

❷ 用布擠出綠色的色水。

◉西洋山牛蒡果實的色水•••••••••••••••••••••••••

❶ 用棒子敲碎西洋山牛蒡的果實。

❷ 可以擠出深紫紅色的汁。

蔬菜動物

　　中元節時，流行一些風俗習慣，即用茄子作成佛像，用小黃瓜作成馬。以供奉祖先在天之靈來乘坐。

◉茄子的牛

❶ 準備略微肥胖的茄子。

❷ 利用 4 支小樹枝當成腳。

❸ 可以用竹籤或草葉插在尾端，當作尾巴。

◉小黃瓜的馬

❶ 準備稍微細一點的小黃瓜。

❷ 用小樹枝等作成腳。

❸ 利用狗尾草當作尾巴。

◉茄子的豬

❶ 準備稍呈圓形的茄子，切除蒂。

❷ 用粗的樹枝作成腳。

◉小黃瓜的長頸鹿

❶ 準備細長的青椒當作長頸鹿的頭，挖個洞，穿上小黃瓜。

❷ 穿上青椒的小黃瓜，再插上竹籤作成腳。如圖一般，再插上狗尾草當作尾巴。

❸ 用小花作成耳朵，再用狗尾草的鬚黏在頸部。

◉茄子的企鵝 ●●

切下

❶ 切除茄子的前端,當作底部,使其能夠站立。

❷ 下部用美工刀切出腳的形狀。

❸ 兩側劃上切口,作成翅膀。再刻出眼睛和嘴巴。

◉蘘荷的鶴 ●●●●●●●●●●●●●●●●●●●●●●●●●●●●●●●●●●●●

❶ 蘘荷的莖稍微留下一些。

❷ 用小樹枝稍微裝飾成 2 隻腳。

❸ 用短樹枝插入莖之細的部分,作成嘴巴。

●綠色的辣椒蝗蟲 ••••••••••••••••••••••••••••

❶ 綠色的辣椒去除蒂。

❷ 草的莖摺成二半，作成彎曲的腳。

❸ 用黏膠把草的果實黏上，作成眼睛和觸角。

❹ 作一隻小蝗蟲，黏在大蝗蟲上。

●秋葵蝗蟲 •••••••••••••••••••••••••••••••••

❶ 準備 1 條秋葵。

❷ 草的莖摺成彎曲的腳。

❸ 用草的果實和莖裝飾成眼睛和觸角。

牛筋草和馬唐的遊戲

　　牛筋草的葉子的莖粗而堅韌。馬唐的葉片細長而柔軟。
在此,是利用帶有穗的牛筋草和馬唐來作遊戲。請大家一起
來玩。

◉牛筋草的遊戲 •

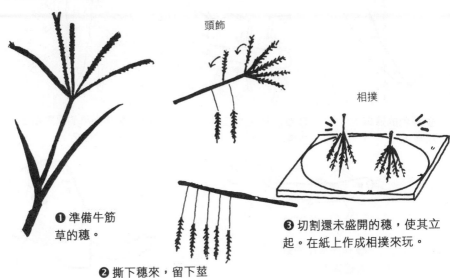

頭飾

相撲

❶ 準備牛筋
草的穗。

❷ 撕下穗來,留下莖
的皮,讓穗垂落。

❸ 切割還未盛開的穗,使其立
起。在紙上作成相撲來玩。

◉馬唐的遊戲 •

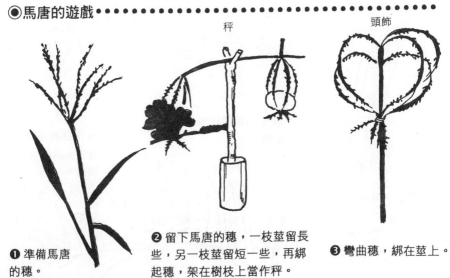

秤

頭飾

❶ 準備馬唐
的穗。

❷ 留下馬唐的穗,一枝莖留長
些,另一枝莖留短一些,再綁
起穗,架在樹枝上當作秤。

❸ 彎曲穗,綁在莖上。

蔬菜、葉片的燈籠

夏季利用蔬菜、葉片作成燈籠,可以在夏夜中提著來玩。

◉茄子的燈籠 •

❶ 準備大的茄子、蠟燭、美工刀。

❷ 在茄子中央挖洞,插上牙籤。

❸ 蠟燭立在牙籤上,用鐵絲穿起蒂的前端,作成手把。

◉西瓜的燈籠 •

❶ 切除西瓜頭的部分,用湯匙挖出其中的果肉。

❷ 挖出眼睛和嘴巴。

❸ 在底部用鐵釘當作蠟燭的插座。

❹ 西瓜燈籠作好了。

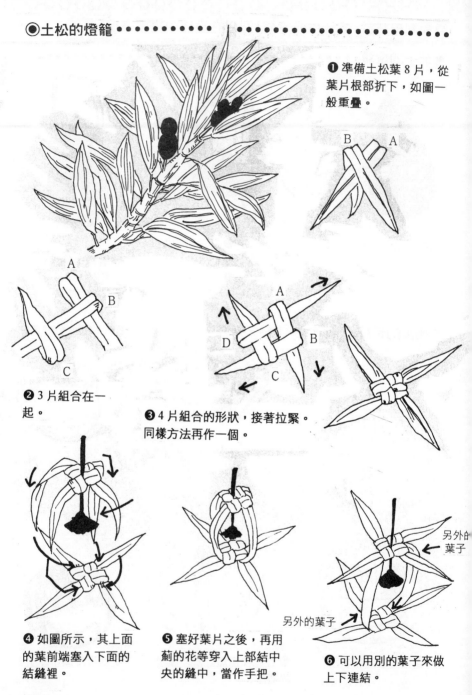

❶ 準備土松葉 8 片，從葉片根部折下，如圖一般重疊。

B　A

A
B

C

❷ 3 片組合在一起。

A
D　B
C

❸ 4 片組合的形狀，接著拉緊。同樣方法再作一個。

❹ 如圖所示，其上面的葉前端塞入下面的結縫裡。

❺ 塞好葉片之後，再用薊的花等穿入上部結中央的縫中，當作手把。

另外的葉子

另外的葉子

❻ 可以用別的葉子來做上下連結。

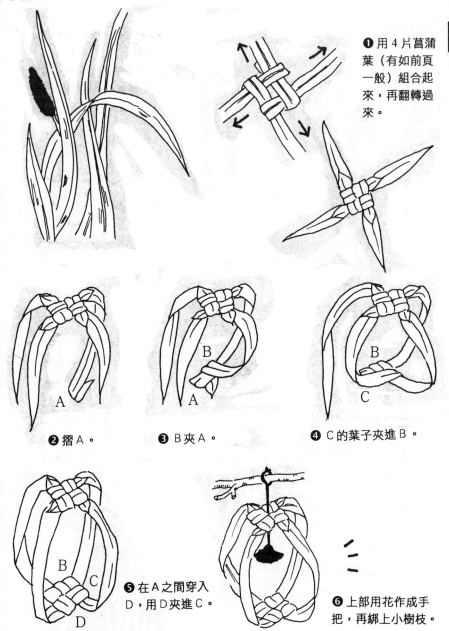

❶用4片菖蒲葉（有如前頁一般）組合起來，再翻轉過來。

夏

❷摺A。

❸B夾A。

❹C的葉子夾進B。

❺在A之間穿入D，用D夾進C。

❻上部用花作成手把，再綁上小樹枝。

黃豆和蠶豆的玩偶

黃豆和蠶豆的玩偶儘量使用新鮮的豆子。

◉黃豆的玩偶 •

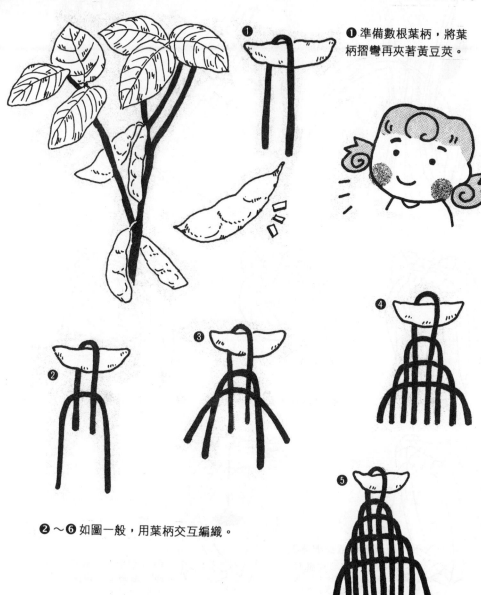

❶ 準備數根葉柄，將葉柄摺彎再夾著黃豆莢。

❷～❻ 如圖一般，用葉柄交互編織。

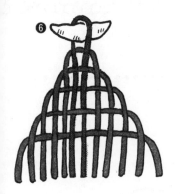

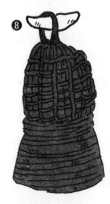

❼ 用數條葉柄作成中間的腰帶。

❽ 玩偶完成了。

◉蠶豆的玩偶●●●●●●●●●●●●●●●●●●●●●

❶ 取出蠶豆莢內的蠶豆。2根火柴棒的前端磨尖,再用繩子綁起來。

❷ 從蠶豆莢的下部穿入火柴棒,再從手的部位穿出,插上2顆蠶豆。

❸ 只要一拉繩子,玩偶的雙手就會晃動了。

葉片和莖的頭飾

利用葉片和莖組合起來,作成頭飾。也可以用松葉製作,不過插在頭上時要小心。

◉松葉的頭飾●●●●●●●●●●●●●●●●●●●●●●●●●●●

--- 切下

❶ 準備好 2 根 1 組的松葉,把其中 1 根插在另 1 根的前端。

❷ 用另外的松針掛在如弓一般的松針上。

❸ 松針插在頭上,裝飾頭髮。

◉南天竹的胸針●●●●●●●●●●●●●●●●●●●●●●●●●●

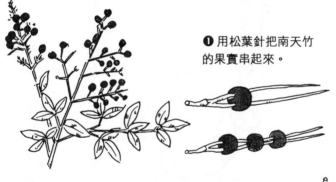

❶ 用松葉針把南天竹的果實串起來。

❷ 按照一定的間隔插數個南天竹的果實。

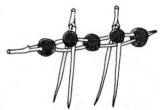

❸ 在❷上另外插上❶的松葉針。

◉麥桿的頭飾 ●●●●●●●●●●●●●●●●●●●●●●●●●●●●●●●●●●

1——3 根麥桿作成的頭飾────────

❶ 3 根麥桿對摺。

❷ 如圖一般夾起來。

❸ 3 根麥桿組合起來。

❹ 朝 3 個不同的方向拉。

請各位試著做做看。

2——5 根麥桿作成的頭飾────────

❶ 有如上圖一般，麥桿對摺。

❷ 對摺的麥桿如圖一般，組合起來。

❸ 朝 5 個方向拉。

用葉片、蔬菜作成的昆蟲籠子

　　製作非常簡單的昆蟲籠子，只要花點工夫，就可以用葉子作好。可以依照昆蟲的大小來製作，尋找適合的材料。

◉松葉的昆蟲籠子 ••••••••••••••••••••••••••••

❶ 準備 2 片茶花葉等較硬的葉子，用竹籤戳洞。

❷ 從上往下或從下往上地交互穿過松葉即可。

◉南瓜的昆蟲籠 •••••••••

❸ 準備 2 根左右較長的竹籤來作門。

❷ 用湯匙把內部挖乾淨。

由上方插入竹籤。

❶ 切除 1/3 的南瓜。

固定住竹籤。

最後往下插。

●蘇鐵的昆蟲籠 ••

❶ 從葉前端開始，切取約 40cm 左右。去除手把部分的葉子。

❷ 中間的粗葉當作軸。

❸ 從葉的前端開始編。

❺ 葉片根部和前端部分拉緊，再把多餘的葉子修剪整齊。

❹ 如果葉子較短，可以接上其他的葉子。

❻ 把剛捉到的昆蟲關進蘇鐵籠子試試看。

夏

葉子的動物

用茭白細長的葉子或狗尾草的穗編織成動物，請各位試
試看。

◉茭白的馬••••••••••••••••••••••••••••••••••••••

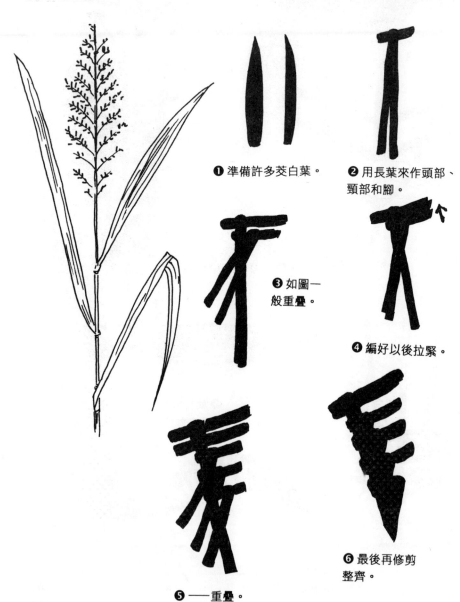

❶ 準備許多茭白葉。

❷ 用長葉來作頭部、
頸部和腳。

❸ 如圖一
般重疊。

❹ 編好以後拉緊。

❺ ——重疊。

❻ 最後再修剪
整齊。

❽ 利用 1 束茭白葉
作成身體，再綁上
腳。

❼ 作成 2 根中間連結
的腳。

❾ 利用穗裝飾成尾巴。

●茭白的犀牛 ● ● ● ● ● ● ● ● ● ● ● ● ●

❶ 像作茭白的馬一樣（前
頁），作成頭部，再裁剪
成犀牛的臉的樣子。

❷ 斜放，再用 1 把茭
白葉作成身體，綁上
腳。

❸ 前端的腳和尾巴
都要修剪得短一些。

●狗尾草的狗 ●●●●●●●●●●●●●●●●●●●●●●●●●●●●●●●●●●●●

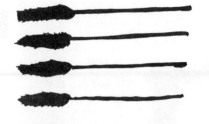

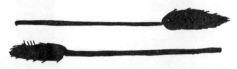

❷ 其中的一根穗倒放，2 根並排。

❶ 準備 5 根狗尾草的穗。

❹ 莖往左右拉。

❸ 穗捲在莖和莖之間，捲 2、3 次。

頭　　　　　　　耳朵

❺ 莖和莖之間夾著穗，拉出穗端作成長耳朵。

身體

❻ 製作身體部分。

切下

❼ 身體插上前腳，頭的莖的一端插在頭的部分。連後腳也插上，並插上帶穗的莖當作尾巴。

❽ 剪齊 4 隻腳的長度。

❾ 動其腳，身體就會扭動。

用莖和竹皮作成的簍子

如果找不到莖或竹皮，可以利用各種樹皮來製作。可以利用河邊、草原等找到的樹皮來製作，請各位試試看。

◉葛根莖的簍子 ●●●●●●●●●●●●●●●●●●●●●●●●●●●●●●●●●●●

❶ 對摺的 3 根葉柄掛在 1 根葉柄上。

❷ 把另 1 根葉柄置於其上。

❸ 兩端的葉柄置於橫放的葉柄之上。

❹ 同樣地，把兩端的葉柄橫放於葉柄之上。

❺ 大約編織 10 根葉柄即可。

❻ 抓緊葉柄的前端。

利用這個簍子抓昆蟲。

●麥桿的簍子 ●●●●●●●●●●●●●●●●●●●●●●●●●●●●●●●●●●●●

❶ 用 1 根粗的麥桿作成簍子的口部。

❷ 細的麥桿編入桿中，如果麥桿較細，可以用 2 根麥桿穿過。

❸ 如果用 2 根麥桿，其中的 1 根要彎曲摺起。

❹ 第 2 根疊在上面。

❺ 第 3 根彎曲重疊。

❻ 摺成四角形。

❼ 略微移動四角形，就可以編成扭曲狀。

❽ 最後收口。

❾ 穿上繩子。

◉竹皮的簍子 ●●●●●●●●●●●●●●●●●●●●●●●●●●●●●●●●●●●

❶ 乾的竹皮泡在水中，再擦乾水分。
切成大約 3cm 左右的寬度。

❷ 如圖一般，編成底部。

❹ 沿著線向內側摺，
從左右開始往上編，
編成角的部分用釘書
機釘上。

❸ 如圖一般編好，用釘書機固定住。
用簽字筆畫上如圖一般的黑線。

❺ 在 4 個角釘上釘
子，底下部分開始
往外側摺。塞入縫
中，再切除多餘的
部分。

❻ 剩下的竹皮細切
，編成辮子作成手
把。

◉利用葉片、麥桿作成螢火蟲的簍子 ●●●●●●●●●●●●●

❶ 長的葉片和竹桿
重疊，作成十字。

❷ 交叉成十字的葉片立起
來，再用其他麥桿繞著十
字的葉片，編成筒狀。

❸ 尾端往內側編。

蔬菜做成的印章

在蔬菜上刻上自己的名字，把蔬菜當作印章。在夏季期間，可以做成印章的蔬菜非常多。

◉南瓜的印章 •••••••••••••••••••••••••••••

❶ 用美工刀切下莖的部分。

❷ 在薄紙上寫上字，翻面再貼在切下來的南瓜上，再用美工刀彫刻。

❸ 沾上朱泥，即可在紙上蓋印章。

◉甘薯的印章 ••••••••••••••••••••••••••

切下

❶ 切下 1 塊甘藷。

❷ 有如彫刻南瓜一樣，採取相同的彫刻方法。

◉蔬菜印章 ••••••••••••••••••••••••••••

青椒

蓮藕

秋葵

❶ 切下蔬菜較粗的部分。

❷ 把顏料塗在切口上。

❸ 可以蓋在明信片或色紙上。

葉片的帽子和頭冠

在炎熱的夏季，可以利用八角金盤的葉子作成帽子來遮陽。利用其他葉片，也可以作成各式各樣的帽子。

◉八角金盤帽 ●●●●●●●●●●●●●●●●●●●●●●●●●●●●●●●●●●

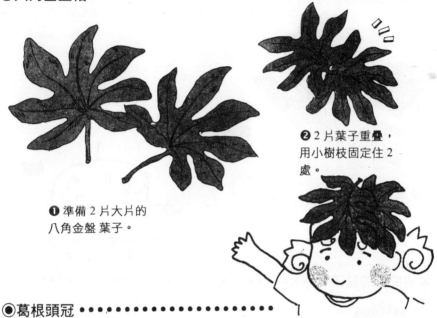

❷2片葉子重疊，用小樹枝固定住2處。

❶準備2片大片的八角金盤 葉子。

◉葛根頭冠 ●●●●●●●●●●●●●●●●●●

❷用莖編起來。

❶從莖處切下葉片。

戴上頭冠的小公主！

－167－

利用葉片和草作成各種裝飾

利用身邊的葉子和草來玩遊戲。夏天有許多可以利用的材料，好好享受夏天的遊玩樂趣。

◉大理花的口紅 ●●●●●●●●●●●●●●●●●●●●●●●●●●●

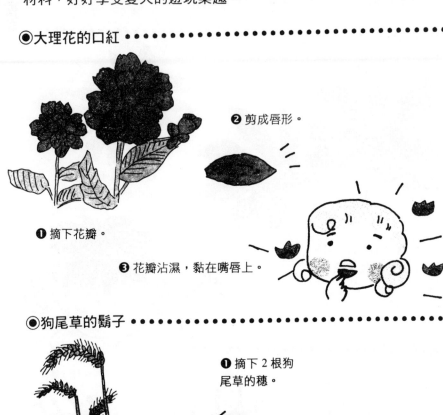

❷ 剪成唇形。

❶ 摘下花瓣。

❸ 花瓣沾濕，黏在嘴唇上。

◉狗尾草的鬍子 ●●●●●●●●●●●●●●●●●●●●●●●●●●●

❶ 摘下 2 根狗尾草的穗。

狗尾草

❷ 2 個穗連結在一起。

❸ 如果多加 1 個，形狀更加奇特。

◉玉米的鬍子 ●●●●●●●●●●●●●●●●●●●●●●●●●●●●●●●●●●●●

❶ 取下玉米穗。

❷ 黏在鼻子下方，就
像鬍子一樣。

◉竹柏的鬍子 ●●●●●●●●●●●●●●●●●●●●●●●●●●●●●●●●●

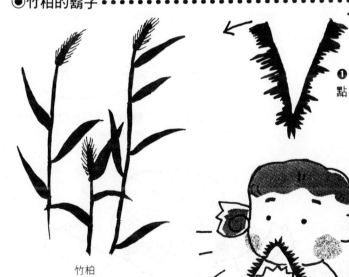

❶ 竹柏的穗留下一
點，撕成二半。

竹柏

❷ 留下未撕開的部
分黏在鼻子下面，
有如長鬍鬚一樣。

◉蜀葵的鼻子 ●●●●●●●●●●●●●●●●●●●●●●●●●●●●●●●●●

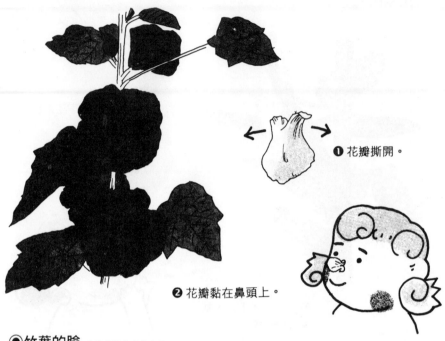

❶ 花瓣撕開。

❷ 花瓣黏在鼻頭上。

◉竹葉的臉 ●●●●●●●●●●●●●●●●●●●●●●●●●●●●●●●●●●●

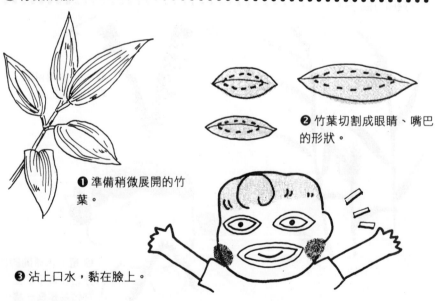

❶ 準備稍微展開的竹葉。

❷ 竹葉切割成眼睛、嘴巴的形狀。

❸ 沾上口水，黏在臉上。

◉玫瑰花的裝飾 ●●●●●●●●●●●●●●●●●●●●●●●●●●●●●●●●●

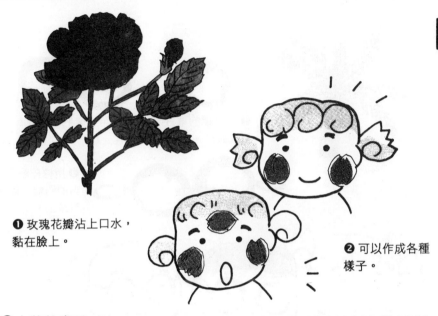

❶ 玫瑰花瓣沾上口水，
黏在臉上。

❷ 可以作成各種
樣子。

◉山芋的鼻子 ●●●●●●●●●●●●●●●●●●●●●●●●●●●●●●●

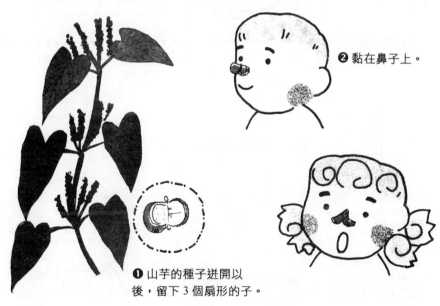

❷ 黏在鼻子上。

❶ 山芋的種子迸開以
後，留下 3 個扇形的子。

●蘇鐵的眼鏡 ●●●●●●●●●●●●●●●●●●●●●●●●●●●●●●●

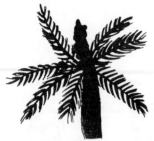

❶ 把蘇鐵的葉片
捲成圓形。

❷ 用短葉把 2 個環串
在一起。

❸ 用橡皮筋綁在
環的兩端，戴在
耳朵上。

蘇鐵的眼鏡
完成了。

●松葉的眼鏡 ●●●●●●●●●●●●●●●●●●●●●●●●●●●

1——連接的眼鏡

2——沒有連接的眼鏡

切下 ---

❷ 切短的松葉環連接在
一起。

❶ 2 根 1 組的松
葉準備 2 組，如
圖一般，穿過以
後切短。

❸ 用橡皮筋綁在兩端，
戴在耳朵上。

看得清楚嗎？

葉片做的昆蟲

夏天時，到處都可以看到瓢蟲、蟬、獨角仙、蜻蜓等，可以利用葉片來製作看看。

◉茶花葉和小花作成的瓢蟲 ●●●●●●●●●●●●●●●●●●●●●●

切下

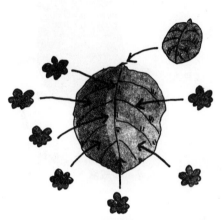

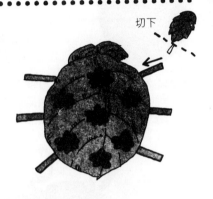

❷ 用葉的莖作成腳。

❶ 在大片的茶花葉上，黏上小片的葉子，再以小花裝飾於其上，作成斑點。

◉全緣冬青和小葉作成的蟬 ●●●●●●●●●●●●●●●●●●●

❶ 準備大片的全緣冬青，再用黏膠黏上小葉片，作成翅膀。

❷ 最後，黏上小片的葉子當作頭。

-173-

◉全緣冬青的獨角仙 ●

❶ 準備 2 片圓形的全緣
冬青葉，切除 1 片葉柄
，作成體幹。

❷ 另外 1 片葉子，把葉
柄撕成二半，作成角和
頭部。

❸ 用黏膠黏上小樹枝
等，作成腳。

◉百合葉的蜻蜓 ● ● ● ● ● ● ● ● ● ● ●

❷ 用黏膠把翅膀黏在身
軀上，用小片的葉子作
成眼睛。

❶ 準備數片細長的百合
葉。

- 174 -

在我們周遭，經常可以看到草的果實和葉片。可以運用豐富的想像力，利用這些材料來製作夏季可見的各種魚類、昆蟲，以便愉快地度過漫長的暑期。

◉全緣冬青的比目魚

切下　切下

❷ 在比❶ 要小的葉片上，把❶ 置於其上，切出鰭的部分。利用草的果實點綴成眼睛。

❶ 準備大片的冬青葉，把葉子剪成嘴的部分。

◉柾木葉的鯛魚

❶ 利用柾木葉剪出嘴巴部分。

❷ 利用另外的葉子剪出胸鰭、尾鰭，用草的果實點綴成眼睛。

◉利用八仙花葉和髮草穗製成的鸚鵡 • • • • • • • • • • • • • • • • • •

❶ 八仙葉摺成二半，在中間黏上雙面膠帶。

❷ 利用髮草穗點綴在頭部，再用草的果實當作眼睛，用小葉片作成尾巴。

❸ 用黏膠黏上果實和小葉片，當作眼睛和嘴巴。

◉虎耳草和御輿草葉的金魚 • • • • • • • • • • • • •

❶ 虎耳草葉當做身軀。

❷ 御輿草的葉片做成尾巴。用小片的葉子做成背鰭、胸鰭，用草的果實點綴成眼睛。

❸ 用黏膠黏上眼睛、背鰭、胸鰭、尾巴。

●芝麻的青蛙 ••••••••••••••••••••••••••••••••••

❶ 在芝麻果實上黏上草莖作成腳。

❷ 利用小草的果實來點綴眼睛。

雨蛙作成了。

●毛豆莢的錢龍 •••••••••••••

❶ 毛豆莢周邊鑽洞，插入草莖作成腳。

❷ 用草的果實當作眼睛，用草的前端裝飾成觸角，用黏膠黏上。

錢龍好像在動了。

●竹葉的蝗蟲

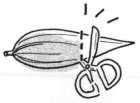

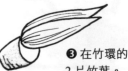

❶ 剪除竹葉的前端。

❷ 捲起已經剪除好的竹葉，插在指尖上，用雙面膠帶黏好。

❸ 在竹環的一端黏上 2 片竹葉。

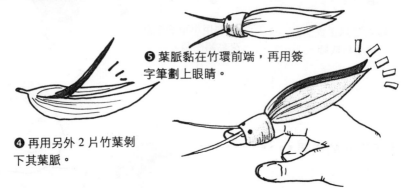

❺ 葉脈黏在竹環前端，再用簽字筆劃上眼睛。

❹ 再用另外 2 片竹葉剝下其葉脈。

頭部套在手指上，動一動手，像嗎？

●銀杏果的瓢蟲

❶ 用美工刀插入銀杏果的裂縫，把它剝開。

❷ 剝開以後，畫上斑點。

❸ 用小竹籤作成腳，再用細的竹籤作成觸角來點綴眼睛。

-178-

●葉子的鍬蟲 ●●●●●●●●●●●●●●●●●●●●●●●●●●●●●●

頭部　　　　　身軀

❶ 用厚的葉片作成
頭部和身軀。

❷ 用剪刀剪出
角。

❸ 再剪出2隻
前腳。

❹ 作成4隻後腳。

❺ 用草的果實點綴成眼睛，鍬
蟲即告完成了。可以黏在紙上
或放置在各個地方。

●葉子的蝴蝶 ●●●●●●●●●●●●●●●●●●●●●●●●●●

❶ 準備葉片當作蝴蝶
下面的翅膀。

❷ 用銀杏葉作成上面
的翅膀。

❸ 用葉或莖裝
飾成身軀和觸
角。

●竹葉的蜻蜓 ●●●●●●●●●●●●●●●●

❶ 切下火柴棒的前端，當作眼睛
。也可以採用適當的樹木果實來
代替。

❷ 在細竹節的前
端黏上火柴棒的
頭，當做眼睛。

❸ 黏上4片竹葉
當做翅膀。

─ 179 ─

◉會動的竹製鍬蟲 ●

❶ 用帶鋸鋸直徑 2～3cm，約 8cm 長的竹管。

❷ 用小刀或木工刀把竹節剖成二半，可以用木槌敲打在小刀或木工刀上來剖開。

❸ 如圖一般，用鑽子鑽 3 個洞，再把線軸穿上橡皮圈。

❹ 穿上橡皮圈的線軸捲上線，把線穿過中央的洞。

❺ 穿入線軸中心的橡皮圈的兩端，穿過竹子兩側的洞。為了避免脫落，可以用小竹片固定。

❻ 利用另一半竹筒，製作 6 隻腳，前端兩隻腳要斜切。

❼ 用黏膠黏上腳與大夾腳。

❽ 做好之後，從上方看到的圖形。

❾ 拉住線移動竹製的鍬蟲。

●竹葉作的源五郎蟲 ••••••••••••••••••••••••••••••

❶ 準備較寬的赤竹葉 2 片。1 片當作體幹。
另 1 片青色的部分作成頭和腳。赤竹葉的中
央部分是青色的，周邊是白色的。

❷ 用黏膠把頭、身軀和腳黏起來。

●葉片的海龜 ••••••••••••••••

❶ 利用茶花葉等較
圓形的葉子當做體
幹。

用草的果實等裝飾成眼
睛，看起來就像水中的
源五郎蟲。

❸ 用黏膠黏起頭、身
軀、前腳、後腳。

❷ 用竹葉當做頭並作
為 2 隻後腳。利用 1 片
葉子可以作出頭，接著
，再把葉子撕成兩半作
腳。

再用草的果實裝飾成眼
睛，看起來就像在游泳
的海龜。

◉棕櫚葉柄和長葉作成的蜻蜓 ●●●●●●●●●●●●●●●●●●●●●

1──準備材料

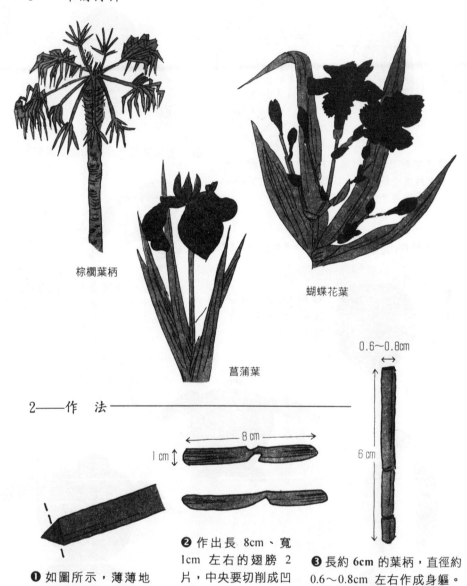

棕櫚葉柄

菖蒲葉

蝴蝶花葉

0.6～0.8cm

6 cm

8 cm

1 cm

2──作　法

❶ 如圖所示，薄薄地切削棕櫚葉柄粗的部分，作成翅膀。

❷ 作出長 8cm、寬 1cm 左右的翅膀 2 片，中央要切削成凹洞。

❸ 長約 6cm 的葉柄，直徑約 0.6～0.8cm 左右作成身軀。沒有適當的葉柄可以利用時，可以採用細竹。

❹ 身軀分成上、
下兩段。

❺ 其中的 1 片翅膀黏在
上、下的身軀之間,再用
蝴蝶花的長葉綁好。

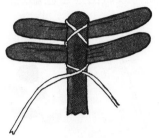

❻ 在上、下身軀之間,
夾上 2 片翅膀,綁好。

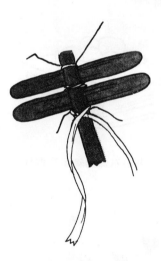

❼ 葉子撕成細絲,作成腳。

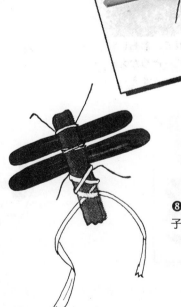

❽ 在身軀部分,用葉
子綁成×的樣子。

作壓花

　　仔細觀察庭園裏的花,在野外空地路旁的花、田園的花,
就可以做出連自己都意想不到的美麗壓花。

❶ 去除花上面的髒東西,整形,再
夾在報紙中。

❷ 更換上下的報紙,再夾在二片三
夾板之間。

❸ 可以在上面壓上厚字典增重,每
天更換 1 次新的報紙(新的報紙的
吸水率較佳)。

❹ 可以用裝有石頭的箱子來取代
字典。

❺ 壓花作好之後,可以利用膠帶固
定在白紙上。

❻ 可以作成各種花的書籤,和朋友
交換或贈送給朋友。

秋天的花草遊戲

落葉的飛機

　　苞木葉約有 40cm 左右，1 片葉子可以作成相當大的飛機。懸鈴木（法國梧桐）是街道上所種植的樹木。不可以用太乾的樹葉來做飛機。

◉苞木葉的飛機　◇✳◇✳◇✳◇✳◇✳◇✳◇✳◇✳◇✳◇✳◇✳◇✳◇✳◇

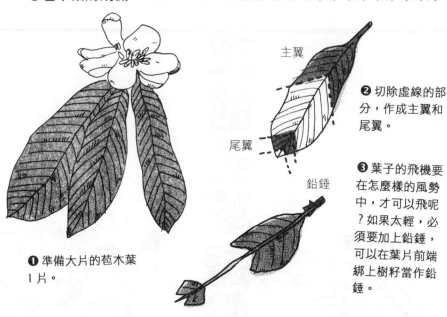

主翼

尾翼

鉛錘

❷ 切除虛線的部分，作成主翼和尾翼。

❸ 葉子的飛機要在怎麼樣的風勢中，才可以飛呢？如果太輕，必須要加上鉛錘，可以在葉片前端綁上樹籽當作鉛錘。

❶ 準備大片的苞木葉1 片。

◉懸鈴木葉的飛機　◇✳◇✳◇✳◇✳◇✳◇✳◇✳◇✳◇✳◇✳◇

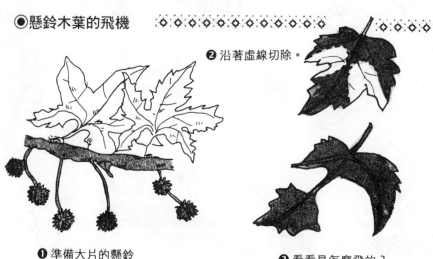

❷ 沿著虛線切除。

❶ 準備大片的懸鈴木葉 1 片。

❸ 看看是怎麼飛的？

豌豆組合的玩具

只要下點工夫，非常堅硬的豌豆就可以組合成玩具。請各位動手做做看。

●豌豆的長頸鹿

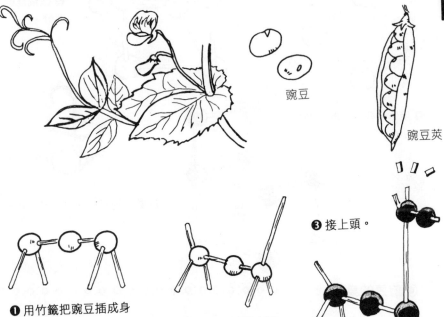

豌豆

豌豆莢

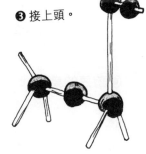

❸ 接上頭。

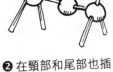

❶ 用竹籤把豌豆插成身體的形狀。

❷ 在頸部和尾部也插上竹籤。

●豌豆的貴賓狗

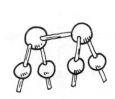

❶ 用竹籤把豌豆串成身體和腳。

❷ 接上尾巴和頸部。

❸ 接上頭和耳朵。

●豌豆的椅子

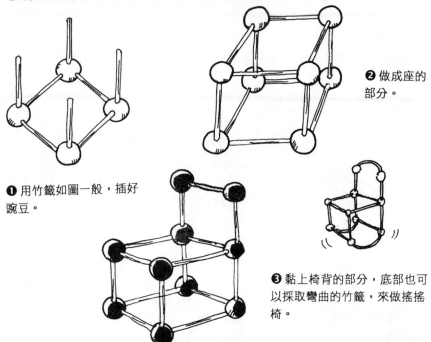

❷ 做成座的
部分。

❶ 用竹籤如圖一般，插好
豌豆。

❸ 黏上椅背的部分，底部也可
以採取彎曲的竹籤，來做搖搖
椅。

●豌豆的桌子

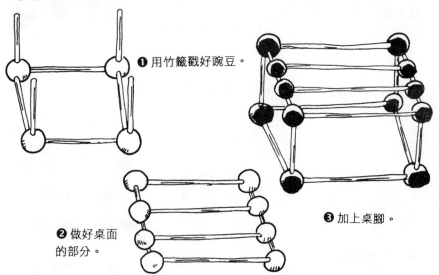

❶ 用竹籤戳好豌豆。

❸ 加上桌腳。

❷ 做好桌面
的部分。

❶ 用長竹籤做成底架。

❷ 在底架上做三角架。

❸ 用短竹做成鞦韆,如圖所示。

秋

❹ 做好鞦韆的上部。

❺ 2個鞦韆移到架上。

❻ 用手指搖動,就會像鞦韆一樣擺動。

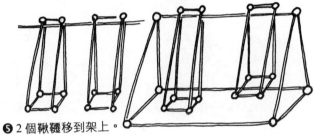

豌豆橋

豌豆鞦韆

豌豆的玩具

豌豆公園

豌豆蹺蹺板

砂場

用蔬果的種子做成小動物

蔬果是在家庭中經常使用的料理材料,通常會把種子丟掉。不過,可以好好地利用各種蔬菜、水果的種子來做動物,做成小動物園。

◉南瓜子的雞 ◇◈◇◈◇◈◇◈◇◈◇◈◇◈◇◈◇◈◇◈◇◈◇

❶ 準備南瓜子。

❷ 用黏膠把南瓜子黏成頭部和身軀。

❸ 黏上腳。

❹ 用簽字筆畫上眼睛,再用彩色紙剪成一個雞冠。

◉南瓜子的駱駝 ◇◈◇◈◇◈◇◈◇◈◇◈◇◈◇◈◇◈◇◈◇◈◇

❶ 準備南瓜子,用黏膠黏上頭部和身軀。

❷ 黏上腳。

❸ 用簽字筆畫上眼睛。

◉枇杷籽和柿子籽做成的兔子 ◇◇◇◇◇◇◇◇◇◇◇◇◇◇◇◇◇◇◇◇

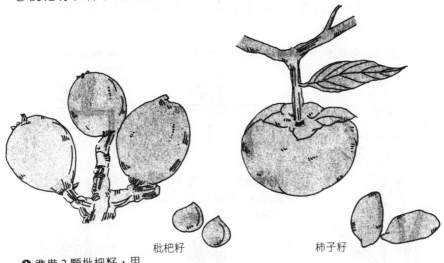

枇杷籽　　　　　　　　　　　柿子籽

❶ 準備 2 顆枇杷籽，用
黏膠黏好，當做頭部和
身軀。

❷ 用柿子的籽做成耳
朵和手。

❸ 用簽字筆畫上臉。

◉枇杷籽和柿子籽做成的狸 ◇◇◇◇◇◇◇◇◇◇◇◇◇◇◇◇◇◇◇◇

❶ 準備 2 顆枇杷籽，用
黏膠黏在一起，當做頭
部和身軀。

❷ 用柿子籽裝飾成耳朵和手腳。
做成耳朵時，要切開來使用。

❸ 用簽字筆畫上臉，
即告完成。

芒草作成的牛和馬

過去，芒草經常被用來當作屋頂的覆蓋物。秋天的芒草被稱做尾花，可以用其穗花來做動物。只要花一點時間來製作，就非常好看。

●芒草的牛 ◇◇◇◇◇◇◇◇◇◇◇◇◇◇◇◇◇◇◇◇◇◇◇◇◇◇◇◇◇◇◇◇

❶ 儘可能選擇 2 根較長的芒草，1 根要留下穗來當尾巴。

❷ 彎曲帶穗的芒草，摺成如圖一般的尾巴。另 1 根做成牛的臉。

❸ 摺成角。

❹ 摺出角之後，彎成頸部，重疊在一起。

❺ 帶有穗的芒草繞過身軀。

❻ 將❹再度重疊，穿過臉部的部分。

❼ 再度把帶穗的芒草穿過身軀，繞過❻的臉部部分，往後面捲。

❽ 把剩餘的部分插入身軀之間，固定完成。

●芒草的母子馬 ◇◇◇◇◇◇◇◇◇◇◇◇◇◇◇◇◇◇◇◇◇◇◇◇◇◇◇◇

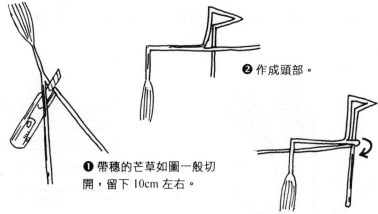

❷ 作成頭部。

❶ 帶穗的芒草如圖一般切開，留下 10cm 左右。

❸ 另一端如圖一般繞過，做成身軀。

❹ 當做頭部的那一端往上繞過頭部。

❺ 再度做成身軀。

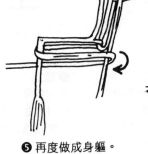

❻ 用當做頭部的那一端做成第二隻馬的頭，如圖❷一般製作。如果長度不足，可以再接上另外一支。

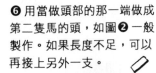

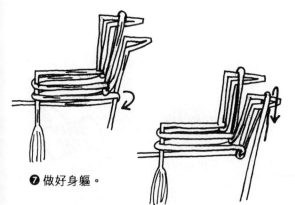

❼ 做好身軀。

❽ 繞過頭部。

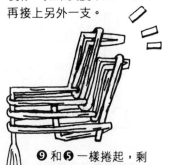

❾ 和❺一樣捲起，剩餘的部分插入身軀中心，固定完成。

芒草的咯嗒咯嗒

自古以來，會發出咯嗒咯嗒聲音的玩具，廣受孩童們的歡迎。芒草所發出的清爽聲音，更使孩童們精神舒暢。

❶ 選擇已經成熟，充分乾燥過的芒草，否則不會發出聲音。大約在秋末時分，芒草花已經飄落而告成熟的時期，這時候已經可以收割，再使其乾燥2年左右，就可以用來製作有聲音的玩具。

❷ 選用直徑 0.5～0.7cm 左右的芒草莖，長度約為 5～6cm、12～13cm 的8～10 根芒草莖，都要留下節。依照莖的長度的不同，就會產生微妙的聲音變化。

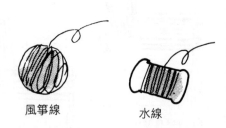

風箏線　　　　水線

❸ 用四目鑽子在帶節的那一端鑽洞。

❹ 用風箏線或建築時常使用的水線，這種黃色尼龍線來當做弦。

厚度為 0.3～0.4cm

寬度為
0.7～0.8cm

細竹

剖開的平常
竹子

細竹

剖開的一般
竹子（外側）

❺ 弓的部分採用 50～60cm 左右的細竹。如果沒有，可以採用一般的竹子。不過，要稍微粗一些，寬度大約是 0.7～0.8cm 左右。厚度約是 0.3～0.4cm，切開來使用。

❻ 在❸ 的竹子上鑽洞，穿弦線。約在兩端 1cm 處，用四目鑽子各鑽二個洞。

❼ 在弦上穿上芒草莖，兩旁穿上較長較重的芒草莖。翻轉弓的時候，很自然地會因為其重量，而慢慢地往下滑落。兩旁長莖之間可以穿上長度不同的芒草莖。

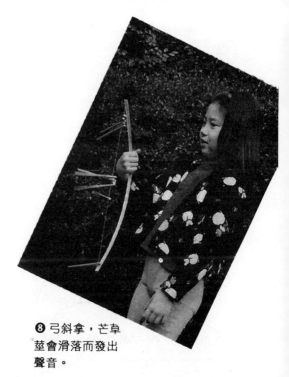

❽ 弓斜拿，芒草莖會滑落而發出聲音。

用小樹枝或竹筷來玩遊戲

自古以來，在中國等古老國家經常使用小樹枝來玩遊戲。不只可以用小樹枝，也可以用一般的竹筷，或是剖開竹子來玩。可以創造出各種好玩的遊戲，請各位試一試。

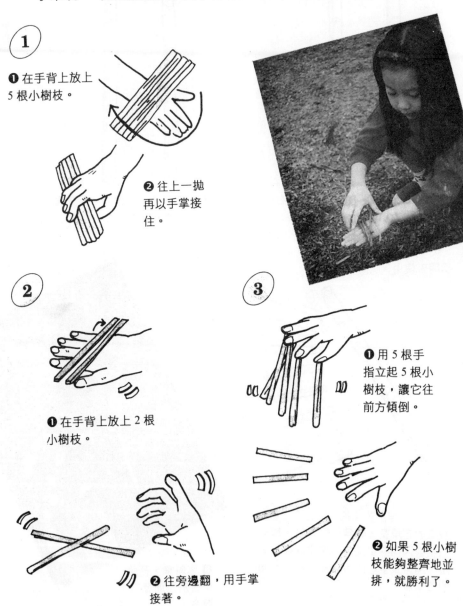

1

❶ 在手背上放上 5 根小樹枝。

❷ 往上一拋再以手掌接住。

2

❶ 在手背上放上 2 根小樹枝。

❷ 往旁邊翻，用手掌接著。

3

❶ 用 5 根手指立起 5 根小樹枝，讓它往前方傾倒。

❷ 如果 5 根小樹枝能夠整齊地並排，就勝利了。

④

❶ 在 1 根樹枝上，排列 4 根樹枝。

❷ 4 根樹枝翻轉過來，如果能夠並排就表示勝利。

⑤

❶ 用手掌抓住 5 根樹枝，往下拋開。

❷ 用其中的一根樹枝把其他的樹枝撥開來，而且還要有能夠有重疊的地方，即表示勝利。

⑥

❶ 如圖一般，樹枝 1 根橫放為中心，另 2 根上、下縱排放好。

❷ 壓中間那一根橫的樹枝，使其彈起。

⑦

❶ 樹枝如圖一般放好。

❷ 在不變動形狀的狀態之下轉動。

⑧

❶2 個人各用單手的 5 根指頭撐住 5 根樹枝,另一隻手手拿著樹枝,把對方的 5 根樹枝撥倒。

❷ 先讓對方的 5 根樹枝傾倒的人,表示勝利。

⑨

❶ 左右手各抓住 5 根樹枝。

❷ 立起樹枝,左右手交換,如果樹枝不會倒,就成功了。

⑩

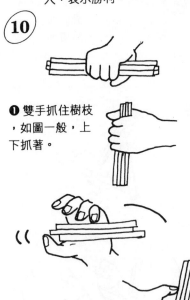

❶ 雙手抓住樹枝,如圖一般,上下抓著。

❷ 上下的樹枝換手來抓。

⑪

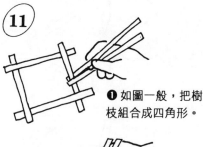

❶ 如圖一般,把樹枝組合成四角形。

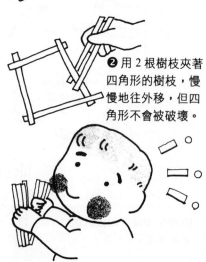

❷ 用 2 根樹枝夾著四角形的樹枝,慢慢地往外移,但四角形不會被破壞。

用樹葉做成動物

到了秋天，可以看到許多落葉。銀杏的黃色葉片、紅黃色的楓葉，有些葉子完全變紅。除此之外，還有各種落葉，可以利用這些葉子來作成各種動物。

◉糙葉樹和光葉櫸的烏龜◇◇◇◇◇◇◇◇◇◇◇◇◇◇◇◇◇◇◇◇◇◇◇

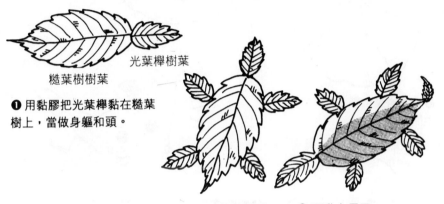

光葉櫸樹葉

糙葉樹樹葉

❶ 用黏膠把光葉櫸黏在糙葉樹上，當做身軀和頭。

❷ 用光葉櫸樹葉作成4隻腳。

❸ 再黏上尾巴。

◉銀杏葉的驢子◇◇◇◇◇◇◇◇◇◇◇◇◇◇◇◇◇◇◇◇◇◇◇◇◇◇◇◇

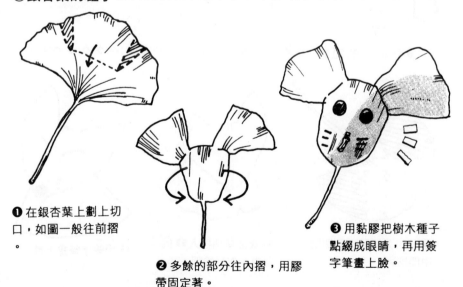

❶ 在銀杏葉上劃上切口，如圖一般往前摺。

❷ 多餘的部分往內摺，用膠帶固定著。

❸ 用黏膠把樹木種子點綴成眼睛，再用簽字筆畫上臉。

●銀杏葉的兔子 ◇◇◇◇◇◇◇◇◇◇◇◇◇◇◇◇◇◇◇◇◇◇◇

❷ 翻轉葉子,再把葉柄插入洞中,當成尾巴。

❶ 在銀杏葉上劃上 2 道切口,中間挖洞。

❸ 用簽字筆畫上眼睛和鬍鬚。

●銀杏葉的狐狸 ◇◇◇◇◇◇◇◇◇◇◇◇◇◇◇◇◇◇◇◇◇

切下

切下

❶ 銀杏葉如圖一般切割,中間挖洞。

❷ 彎曲葉柄插入❶的洞中,作好臉部。

❸ 用簽字筆畫上臉。

◉日本樸樹和南天竹葉的狸 ◇◇◇◇◇◇◇◇◇◇◇◇◇◇◇◇◇◇◇◇◇◇◇

❶ 切取日本樸樹葉顏色
較深的部分，當作臉部。

❷ 另 1 片日本樸樹葉
黏上 4 片南天竹葉，
當做腳。

❸ 黏上頭部，用簽字
筆畫上臉。

◉南天竹和七葉樹的螃蟹 ◇◇◇◇◇◇◇◇◇◇◇◇◇◇◇◇◇◇◇◇◇

❸ 用樹的果實當作眼睛。

❶ 用剪刀剪開南天竹的
葉子分成兩半（留下葉
柄）。

❷ 在七葉樹的葉子上
黏上南天竹葉的二隻大
角，再用其他草的莖當
做腳。

●金魚母子 ◇◇◇◇◇◇◇◇◇◇◇◇◇◇◇◇◇◇◇◇◇◇◇◇◇◇◇◇◇

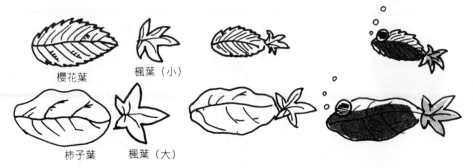

櫻花葉　　　楓葉（小）

柿子葉　　　楓葉（大）

❶ 當做身軀的櫻花葉和柿
子葉各準備 1 片，當做尾
巴的小片楓葉準備 2 片。

❷ 小片的楓葉黏在櫻花
葉的尾端，再把大片的
楓葉黏在柿子葉的尾端
，當做尾巴。

❸ 用圖畫紙等做成眼睛
，黏在當身軀的葉子上
，製作成金魚。

●楊桐葉的鳥 ◇◇◇◇◇◇◇◇◇◇◇◇◇◇◇◇◇◇◇◇◇◇◇◇

— 切下

— 切下

❶ 準備好大小稍微不同
的 2 片楊桐葉，從中間對
摺。

❷ 2 片葉子重疊在一起。

❸ 上片的葉子當作翅膀
，下片葉子上黏上塗黑
的眼睛。

◉松果和橡樹籽的鶴 ◇◇◇◇◇◇◇◇◇◇◇◇◇◇◇◇◇◇◇◇◇◇◇◇◇

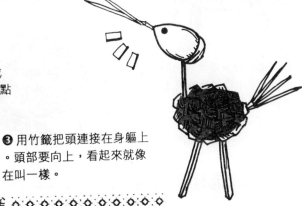

❷ 用橡樹籽做成頭部，畫上眼睛，再用松葉點綴成嘴巴，插在已經挖好洞的橡樹籽的頭部。

秋

❶ 在松果上黏上小樹枝或竹籤，當作腳。再用松葉點綴成尾巴。

❸ 用竹籤把頭連接在身軀上。頭部要向上，看起來就像在叫一樣。

◉松果和樹葉的孔雀 ◇◇◇◇◇◇◇◇◇◇◇◇◇◇◇◇◇◇◇

❷ 用稍微彎曲的小樹枝當有嘴巴的頭部。

❶ 松果當做身軀，在腹部處用帶有葉柄的葉子或竹籤點綴成放射狀的羽毛。再加上用竹籤做成的腳，葉子裝飾成放射狀。

❸ 把頭連在身軀上。

◉松果和松葉的獅子 ◇◇◇◇◇◇◇◇◇◇◇◇◇◇◇◇◇◇◇◇

❷ 準備 1 個已經展開的松果,當做頭部。用草的籽點綴成眼睛,用松葉點綴成鬍子,做成頭部。

❶ 準備好尚未完全展開的松果,用小樹枝裝飾成 4 隻腳,再用松葉做成尾巴。

❸ 用黏膠連接好身軀和頭部。

◉松果和橡樹籽的烏龜 ◇◇◇◇◇◇◇◇◇◇

❷ 在橡樹籽上畫上眼睛,當做頭部。

❶ 小樹枝連接在松果上,當做腳,再用松葉點綴成尾部。

❸ 用黏膠連接上身軀和頭部。

◉松果的老鼠 ◇◇◇◇◇◇◇◇◇◇◇◇◇◇◇◇◇◇◇◇

❷用小樹葉點綴成
耳朵,再用松葉等
裝飾成鬍鬚。

❶在松果上鑽洞,穿上細
細的繩子當做尾巴。

❸用樹葉剪成圓形的眼
睛,貼在眼睛的部位上。

啾啾啾,這是老鼠
媽媽和小孩。

◉樹葉的臉 ◇◇◇◇◇◇◇◇◇◇◇◇◇◇◇◇

❶畫上圓臉。

誰比較快把臉
做好呢?

❷準備各種大大
小小的樹葉。

秋天花草的拍染

　　應該準備的道具和拍染的作法等，可以參照春天花草的拍染項目。可以收集身邊的秋天花草來製作拍染，拍染的作品可以裝飾在房間裡，非常漂亮。

◉拍染時所使用的秋天花草 ◇◇◇◇◇◇　◇◇◇◇◇◇◇◇◇◇◇◇◇◇◇◇◇◇

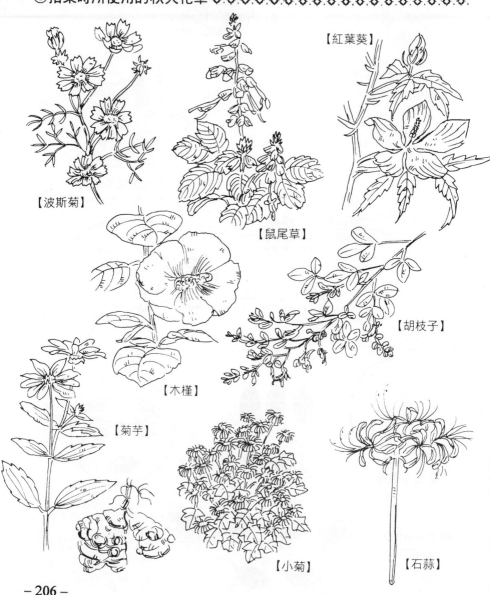

【紅葉葵】

【波斯菊】

【鼠尾草】

【胡枝子】

【木槿】

【菊芋】

【小菊】

【石蒜】

可以把拍染的作品裝飾在
自己的房間裡。

秋

壁飾

相片架

書套 筆筒

書籤

燈罩

墊子

松果做成的動物

　　松果被稱做毬果，根據松樹種類的不同，其大小也會不一樣。一般的黑松，其松果較大。紅松略小，可以經常收集各種松果做成動物。

◉松果的鴕鳥 ◇◇◇◇◇◇◇◇◇◇◇

❶ 準備松果、橡樹籽和2 片小葉子，小葉子當做尾巴。

❷ 用竹籤當成腳。

❸ 在橡樹籽插上竹籤，再將頭部和身軀相連。

◉松果的鸚鵡 ◇◇◇◇◇◇◇◇◇◇◇◇◇◇◇◇◇◇

❸ 完成了有耳朵的鸚鵡。

❶ 用小的松果黏在稍大的松果上。

❷ 用小的果實等當做眼睛，再用橡樹的小葉子做成耳朵和嘴巴，黏上小樹枝當做腳。

－208－

◉松果的小鳥 ◇◇◇◇◇◇◇◇◇◇◇◇◇◇◇◇◇◇◇◇◇◇◇◇

❶ 用小樹枝或竹籤裝飾成腳。

❷ 用橡樹籽做成頭部，用竹籤連接身軀。

❸ 畫上眼睛，再用松葉裝飾成尾巴。

◉松果的貓頭鷹 ◇◇◇◇◇◇◇◇◇◇◇◇◇◇◇◇◇◇◇◇◇◇◇◇

❶ 準備松果和橡樹籽的小碗。

❷ 山椒籽黏在橡樹籽小碗上，當做眼睛。再用小樹枝當做嘴巴。

❸ 臉部覆蓋在松果上，就是森林中最受歡迎的貓頭鷹了。

◉松果的刺蝟 ◇◇◇◇◇◇◇◇◇◇◇◇◇◇◇◇◇◇◇◇◇◇◇◇◇◇◇◇◇◇◇◇◇◇◇

❶ 準備 1 枚小松果。

❷ 用小樹枝當做前腳和後腳，黏在小松果上。

❸ 黏上眼睛之後，再用松針裝飾在背部。

◉松果和樹葉的貓頭鷹 ◇◇◇◇◇◇◇◇◇◇◇◇◇◇◇◇◇◇◇◇◇◇◇◇◇◇◇◇◇◇

❶ 準備 2 顆松果，重疊在一起。

❷ 在白紙上畫上眼睛，貼在臉部，再畫上黑眼珠。

❸ 用樹葉裝飾耳朵和翅膀。

●松果的螃蟹 ◇◇◇◇◇◇◇◇◇◇◇◇◇◇◇◇◇◇◇◇◇◇◇◇◇◇◇◇◇◇◇◇◇◇

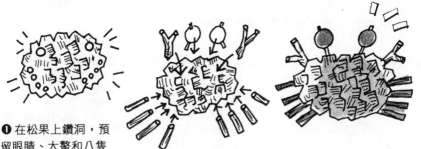

❶ 在松果上鑽洞，預
留眼睛、大螯和八隻
小腳的洞。

❷ 用小樹枝當做小腳，用野
薔薇的果實當做眼睛。

看！有大螯的
螃蟹來了。

●松果的蝸牛 ◇◇◇◇◇◇◇◇◇◇◇◇◇◇◇◇◇◇◇◇◇◇◇◇◇◇◇◇◇◇◇◇◇◇

❶ 在樹枝上黏上松果。

❷ 在薏苡的果
實上黏上黑芝
麻，做成眼睛
。再用黏膠黏
在樹枝上。

❸ 把眼睛黏在身軀上，黏
上松果。

看！有好多的松果動物！

樹果實的笛子

　　用樹果實作成笛子。可以用刀子把堅硬果實皮內的果肉取出。難以用美工刀切的硬皮，可以利用沙紙磨開。甚至可以把果實煮過，使其變軟再製作。

●橡樹籽的笛子 ◇◇◇◇◇◇◇◇◇◇◇◇◇◇◇◇◇◇◇◇◇◇◇◇◇◇◇◇

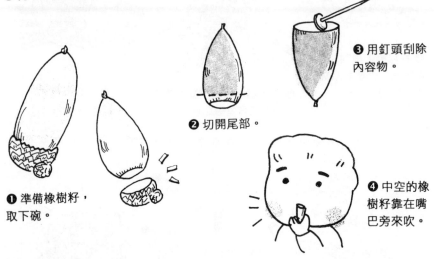

❸ 用釘頭刮除內容物。

❷ 切開尾部。

❶ 準備橡樹籽，取下碗。

❹ 中空的橡樹籽靠在嘴巴旁來吹。

●栗子的笛子 ◇◇◇◇◇◇◇◇◇◇◇◇◇◇◇◇◇◇◇◇◇◇◇◇◇◇◇◇

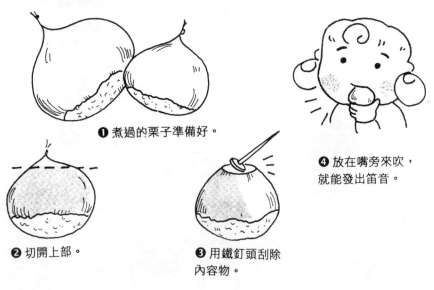

❶ 煮過的栗子準備好。

❹ 放在嘴旁來吹，就能發出笛音。

❷ 切開上部。

❸ 用鐵釘頭刮除內容物。

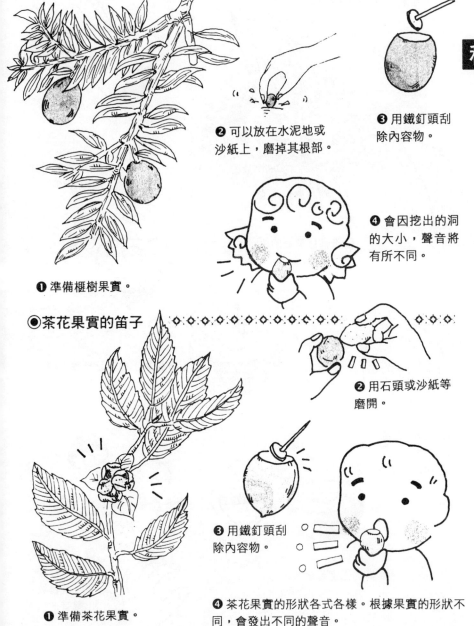

◉榧樹果實的笛子 ◇◆◇◆◇◆◇◆◇◆◇◆◇◆◇◆◇◆◇◆◇

秋

❷ 可以放在水泥地或
沙紙上，磨掉其根部。

❸ 用鐵釘頭刮
除內容物。

❹ 會因挖出的洞
的大小，聲音將
有所不同。

❶ 準備榧樹果實。

◉茶花果實的笛子 ◇◆◇◆◇◆◇◆◇◆◇◆◇◆◇◆

❷ 用石頭或沙紙等
磨開。

❸ 用鐵釘頭刮
除內容物。

❶ 準備茶花果實。

❹ 茶花果實的形狀各式各樣。根據果實的形狀不
同，會發出不同的聲音。

-213-

●飄飄栗子 ◇◆◇◆◇◆◇◆◇◆◇◆◇◆◇◆◇◆◇◆◇◆◇◆◇◆◇◆◇◆◇◆◇◆◇◆◇

1──用栗子的下部做成笛子──

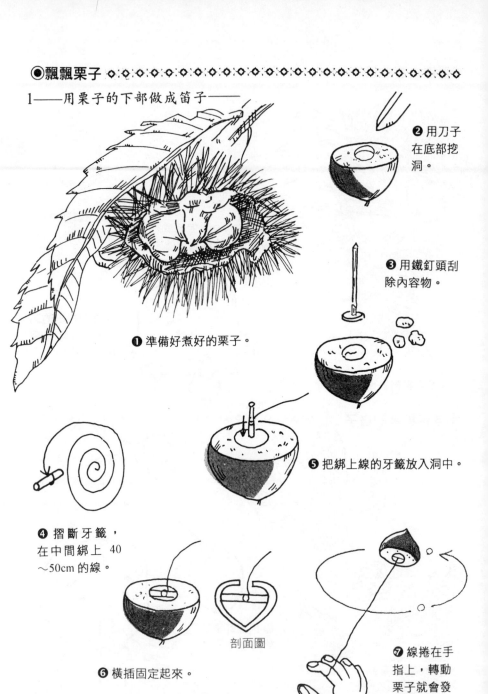

❷ 用刀子在底部挖洞。

❸ 用鐵釘頭刮除內容物。

❶ 準備好煮好的栗子。

❹ 摺斷牙籤，在中間綁上 40〜50cm 的線。

剖面圖

❺ 把綁上線的牙籤放入洞中。

❻ 橫插固定起來。

❼ 線捲在手指上，轉動栗子就會發出聲音。

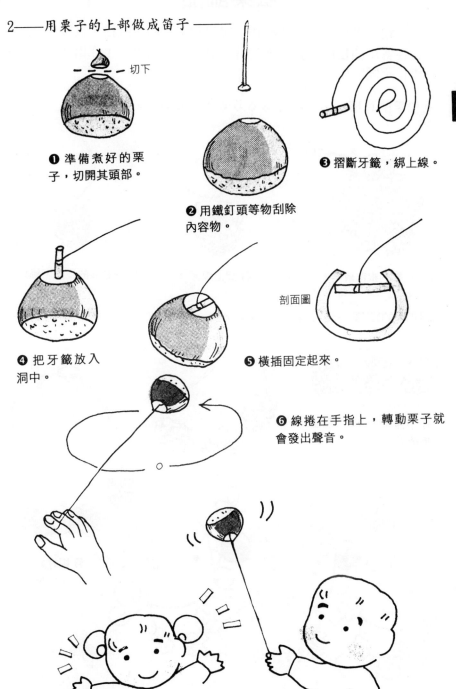

2——用栗子的上部做成笛子——

切下

❶ 準備煮好的栗子，切開其頭部。

❷ 用鐵釘頭等物刮除內容物。

❸ 摺斷牙籤，綁上線。

剖面圖

❹ 把牙籤放入洞中。

❺ 橫插固定起來。

❻ 線捲在手指上，轉動栗子就會發出聲音。

秋

松果飾品

松果可以作成各種動物。可以利用黑松、紅松,以及生長在各地的松樹果實,或是其形狀、大小的不同,作出各種變化不同的飾品。

●松果的耳環

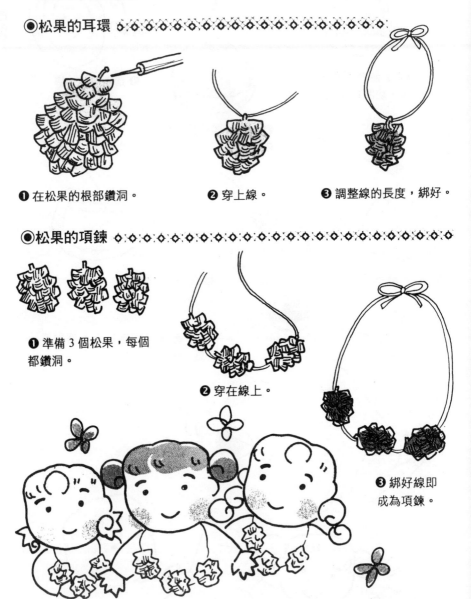

❶ 在松果的根部鑽洞。

❷ 穿上線。

❸ 調整線的長度,綁好。

●松果的項鍊

❶ 準備 3 個松果,每個都鑽洞。

❷ 穿在線上。

❸ 綁好線即成為項鍊。

樹籽的種類

　　橡樹籽屬於山毛櫸科的果實，其果皮堅硬，即使成熟了外皮也不會剝落。下方有一花萼（稱做碗）。依據橡樹籽種類的不同，成熟時，有的花萼（碗）會剝落在地上。

關於橡樹籽的種類和保管方式

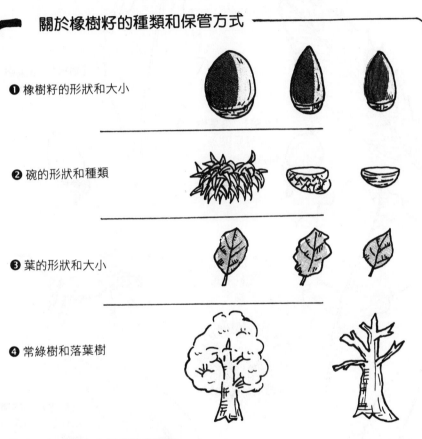

❶ 橡樹籽的形狀和大小

❷ 碗的形狀和種類

❸ 葉的形狀和大小

❹ 常綠樹和落葉樹

❺ 有 1 年成熟和 2 年成熟的種類。

可以在附近的山野收集不同的橡樹籽。

　　【保管方法】把收集好的橡樹籽的果實和花萼分開，可以淋上熱水，就很容易分開。如果萬一被蟲咬，橡樹籽會碎爛。為了防止發生這種情形，要把花萼和種子分開。淋上熱水之後，再使其乾燥，主要是以避免受潮的方式來保存。

（札樹、槲樹、白橡、猶櫟、粗橡等。）

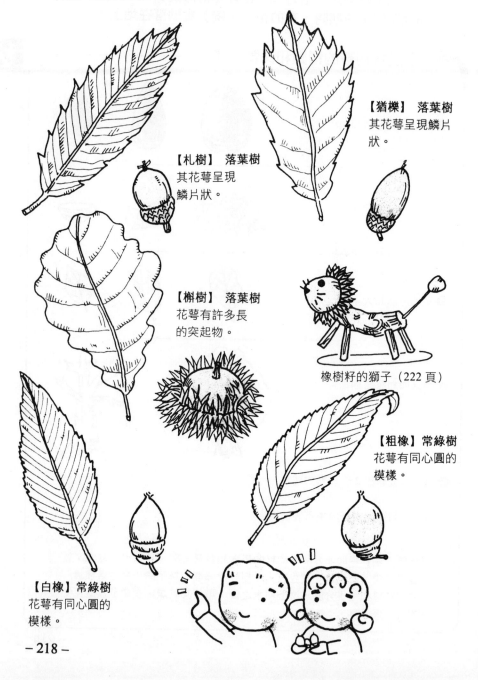

【猶櫟】 落葉樹
其花萼呈現鱗片狀。

【札樹】 落葉樹
其花萼呈現鱗片狀。

【槲樹】 落葉樹
花萼有許多長的突起物。

橡樹籽的獅子（222 頁）

【粗橡】 常綠樹
花萼有同心圓的模樣。

【白橡】常綠樹
花萼有同心圓的模樣。

2──2 年成熟的橡樹籽

（麻櫟、木果米櫧、石蚵、日本血櫧、短丙櫧等。）

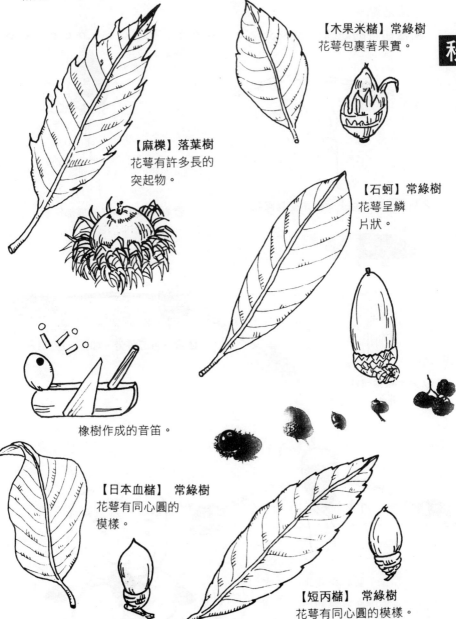

【木果米櫧】常綠樹
花萼包裹著果實。

【麻櫟】落葉樹
花萼有許多長的
突起物。

【石蚵】常綠樹
花萼呈鱗
片狀。

橡樹作成的音笛。

【日本血櫧】 常綠樹
花萼有同心圓的
模樣。

【短丙櫧】 常綠樹
花萼有同心圓的模樣。

橡樹籽和樹木果實做成的動物

做動物的時候，用黏膠把樹籽或樹枝黏起來，做成頭部、身軀和腳。這時候，可以採用木工用的黏膠和瞬間接著劑來沾黏。

◉橡樹籽的翹翹板 ◇◈◇◈◇◈◇◈◇◈◇◈◇◈◇◈◇◈◇◈◇◈◇◈

❶ 竹籤放在蠟燭上，烘烤使其彎曲。

❷ 在 2 顆橡樹籽的底部挖洞。

❸ 另一顆橡樹籽由橫向穿孔。

❹ 橡樹籽二等分，如圖一般插好。

置於指頭上，就會左右擺動。

●橡樹籽的人偶 ◇◇◇◇◇◇◇◇◇◇◇◇◇◇◇◇◇◇◇◇◇◇◇

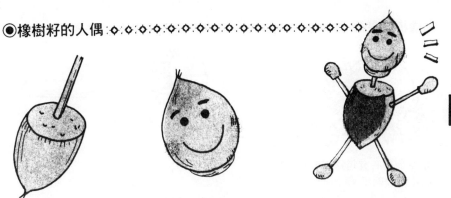

❶ 一手抓住橡樹籽，由其底開始鑽洞。

❷ 用簽字筆畫上臉。

❸ 用火柴棒裝飾成手腳，把頭部插在身軀上。

●橡樹籽的駱駝 ◇◇◇◇◇◇◇◇◇◇◇◇◇◇◇◇◇◇◇◇◇◇◇◇◇◇◇◇◇

❶ 橡樹籽挖洞，再插上竹籤做成腳。前腳和後腳總共4根。

❷ 腳連接在身軀上。

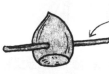

連接數個，做成長的身軀。

❸ 用四目鑽子（細的）挖洞，穿過竹籤，連接身軀。

❺ 做好頭部。

❹ 把腳固定在身軀上。

❻ 頭部固定在身軀上。

◉橡樹籽的獅子 ◇◇◇◇◇◇◇◇◇◇◇◇◇◇◇◇◇◇◇◇◇◇◇◇◇

❶ 準備帶有突起物的碗的橡樹籽，樹枝剖成兩半。

❷ 連接頭部。

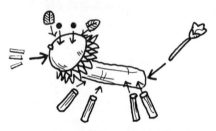

❸ 用草的果實、葉子、小樹枝，當做眼睛、耳朵、鬍鬚、腳。在底部挖洞，把乾燥的草當做尾巴。

❹ 看起來是雄糾糾的獅子。

◉橡樹籽的狐狸 ◇◇◇◇◇◇◇◇◇◇◇◇◇◇◇◇◇◇◇◇

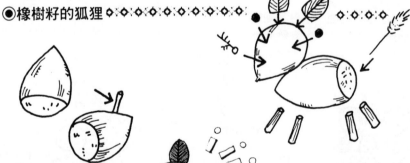

❶ 橡樹籽用鑽子鑽洞，再黏上小樹枝做成腳。

❷ 用草的果實、葉子、小樹枝當做眼睛、耳朵、鬍鬚和腳。再黏上狗尾草當做尾巴。

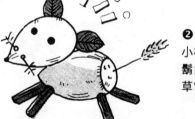

❸ 這是一隻可愛的小狐狸。

◉橡樹籽的兔子 ◇◈◇◈◇◈◇◈◇◈◇◈◇◈◇◈◇◈◇◈◇◈◇◈◇◈◇◈

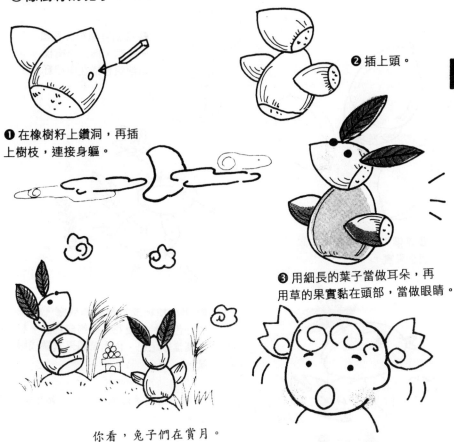

❶ 在橡樹籽上鑽洞,再插上樹枝,連接身軀。

❷ 插上頭。

❸ 用細長的葉子當做耳朵,再用草的果實黏在頭部,當做眼睛。

你看,兔子們在賞月。

◉橡樹籽的松鼠 ◇◈◇◈◇◈◇◈◇◈◇◈◇◈◇◈◇◈◇◈◇◈◇◈◇◈◇◈

❶ 橡樹籽鑽洞,用竹籤連接頭、腳、身軀。

❷ 用小樹枝裝飾做手,用橡樹籽的碗當做耳朵,用草的果實當做眼睛。

❸ 用狗尾草當做尾巴。

◉橡樹籽和銀杏做成的母雞和小雞 ◇◈◇◈◇◈◇◈◇◈◇◈◇◈◇◈◇◈◇◈◇

❶ 準備 1 個橡樹籽和 2 個
銀杏果實。

❷ 橡樹籽和銀杏各鑽
一個洞,插上小樹枝,
再把銀杏插在橡樹籽上。

❸ 用小樹枝或竹籤裝飾成腳。楓葉
的紅色葉片或櫻花葉裝飾成翅膀,杉
樹葉當做尾巴,再用草的果實做成眼
睛。

❹ 用小樹枝等做成嘴,再用黏膠黏
上。

❺ 在另一個銀杏果上
插小樹枝,當做腳。
再用紅色的葉片當做
翅膀。

❻ 用草的果實當做眼睛。

◉橡樹籽的陀螺 ◇◇◇◇◇◇◇◇◇◇◇◇◇◇◇◇◇◇◇◇◇◇◇◇◇◇

 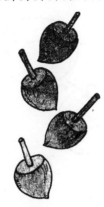

❶ 準備大顆的橡樹籽，在底部挖洞，插上牙籤。

❷ 小橡樹籽也是相同的作法。

❸ 在大的橡樹籽上挖洞，如圖一般，插上小顆的橡樹籽或用黏膠黏上。

◉橡樹籽的蟲 ◇◇◇◇◇◇◇◇◇◇◇◇◇◇◇◇◇◇◇◇◇◇◇◇◇◇◇

❶ 取下橡樹籽碗的部分。

❷ 用針線串起所有的碗。

❸ 串成一串之後，變成可以動的蟲。

◉橡樹籽的手指玩偶 ◇◇◇◇◇◇◇◇◇◇◇◇◇◇◇◇◇◇◇◇◇

❷ 把碗當作帽子。

❶ 取下橡樹籽碗的部分。

❸ 帽子戴在手指上，再畫上臉，你看像不像玩偶？

●栗子的狸 ◇◇◇◇◇◇◇◇◇◇◇◇◇◇◇◇◇◇◇◇◇◇◇◇◇◇

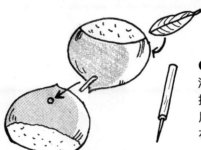

❷ 在身軀部分鑽洞，用小樹枝連接身軀和頭。再用小片的葉子黏在臉的部分。

❶ 在栗子的頭部鑽洞。

❸ 在身軀上手、腳的位置鑽洞。

❹ 小樹枝插在洞中，做成手腳。

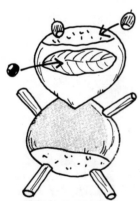

❺ 用小果實黏在頭部，當做耳朵。再畫上眼睛。

❻ 你說像不像呢？

－226－

◉核桃烏龜

核桃

❷再用草的果實黏在銀杏果上，做成頭部的眼睛。

❶剖開成兩半的核桃果實，黏上4根小樹枝當做腳。

❸再把樹芽黏在尾部，當做尾巴。

◉核桃的猴子

❶核桃剝成兩半，再用小果實當做眼睛和鼻孔。

❷在1個核桃果上鑽洞，再黏上小樹枝，與頭部相連。

❸在尾部與四肢鑽洞，把藤黏在尾部當做尾巴，黏上小樹枝當做手腳。

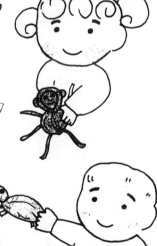

秋天的七草

　　古人把秋天七草當做藥草來使用。胡枝子和葛根能夠解熱，石竹有利尿作用，敗醬根可以消炎，蘭草的莖和葉能夠治療黃疸，桔梗可以治咳嗽、喉嚨痛等。

【胡枝子】
可以用來當做秋天花草拍染的材料。

【葛根】
葉柄可以用來當做動物或編籃子的材料。

【芒草】
莖可以用來編成動物。

秋

【石竹】
花非常漂亮,可以用來做拍染材料。

【敗醬】
富有女性的意味。開黃色的花,可以
當做拍染材料。

【蘭草】
這是源自於中國
的植物,可以發
出香味,當做香
料、藥材。

【桔梗】
紫色的花也能夠當做拍
染材料。

秋天的魔法袋

　　這袋子裡可以收集秋天採收的橡樹果實、栗子等。它可以由指尖所觸摸的物形來幫你判斷是何種果實，可說是種有趣的觸覺遊戲，不妨動手來製作這遊戲袋。

1——準備道具

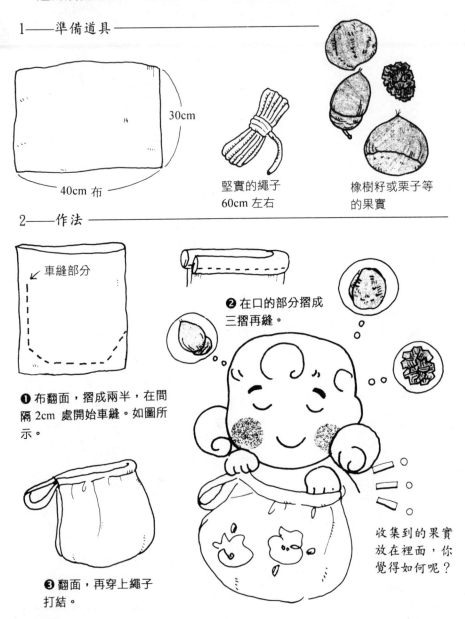

30cm

40cm 布

堅實的繩子
60cm 左右

橡樹籽或栗子等
的果實

2——作法

車縫部分

❷ 在口的部分摺成
三摺再縫。

❶ 布翻面，摺成兩半，在間隔 2cm 處開始車縫。如圖所示。

❸ 翻面，再穿上繩子
打結。

收集到的果實
放在裡面，你
覺得如何呢？

壓　葉

秋天有許多的落葉。不只是落葉，有些樹木是即使再寒冷，也不會有葉子掉落，可以收集各種葉子來作壓葉遊戲。

❶ 為葉片整形，夾在報紙中，其上覆蓋著白紙或其他紙張。

❷ 壓好的葉片先夾上白紙，再夾在兩片三夾板之間。

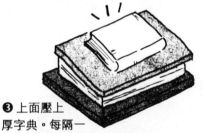

❸ 上面壓上厚字典。每隔一天就要更換夾在葉片之間的紙，經過 1 週以後，就可以完成。

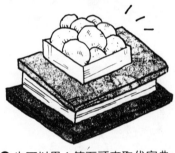

❹ 也可以用 1 箱石頭來取代字典。

❺ 完成壓葉以後，固定在白卡紙上，做成書籤。

❻ 可以做許多的壓葉書籤來送朋友。

黏花草果實的遊戲

　　這遊戲是利用花草果實尖端的突出狀，這種突出物有細毛，果實上的黏液具有沾黏作用，可以用來遊戲。由於果實具有沾黏的特性，因此，經常會隨著人類或動物被帶到各個場所，繁殖生長。

● 草的果實有突出物 ◇◆◇◆◇◆◇◆◇◆◇◆◇◆◇◆◇◆◇◆◇◆◇◆◇◆◇◆◇◆

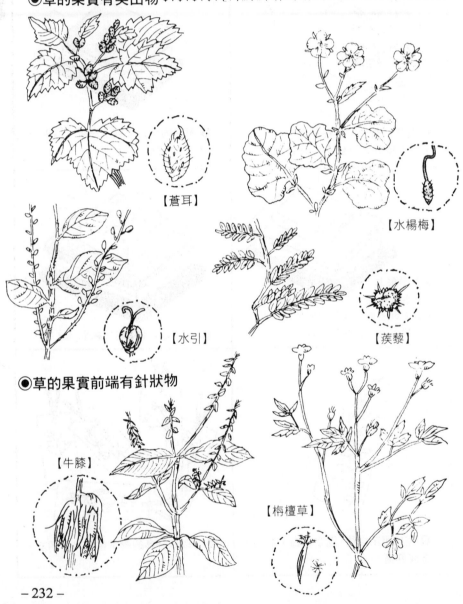

【蒼耳】

【水楊梅】

【水引】

【蒺藜】

● 草的果實前端有針狀物

【牛膝】

【梅檀草】

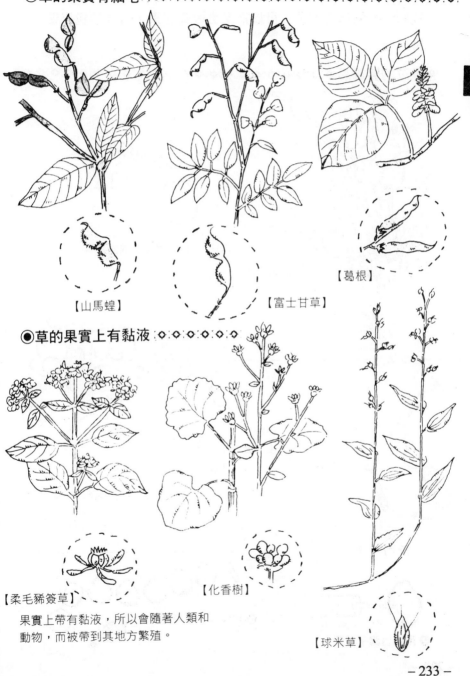

●草的果實有細毛 ◇◇◇◇◇◇◇◇◇◇◇◇◇◇◇◇◇◇◇◇◇◇

【山馬蝗】

【富士甘草】

【葛根】

●草的果實上有黏液 ◇◇◇◇◇◇◇

【柔毛豨簽草】

果實上帶有黏液，所以會隨著人類和
動物，而被帶到其地方繁殖。

【化香樹】

【球米草】

薏苡的遊戲

　　以前，在原野上經常可以看到薏苡，最近已經很不容易找到。如果你看到了，可以把果實收集起來，做成沙包來使用。

◉薏苡的裝飾品 ◇◇◇◇◇◇◇◇◇◇◇◇◇◇◇◇◇◇◇◇◇◇◇◇◇◇◇◇

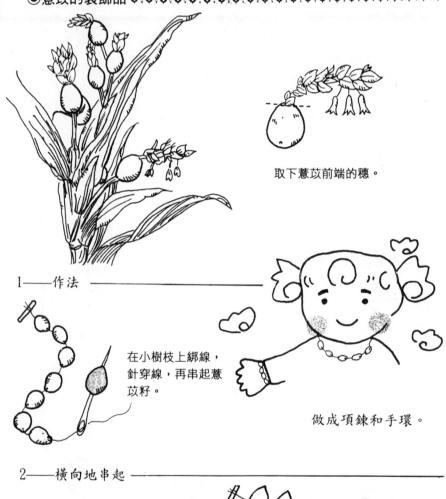

取下薏苡前端的穗。

1──作法

在小樹枝上綁線，針穿線，再串起薏苡籽。

做成項鍊和手環。

2──橫向地串起

❶用四目鑽子鑽洞。

❷用線穿起薏苡籽。

●薏苡的沙包 ◇◇◇◇◇◇◇◇◇◇◇◇◇◇◇◇◇◇◇◇◇◇◇◇◇◇◇◇◇

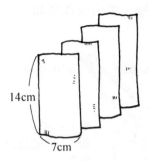

14cm

7cm

❶ 準備 4 片寬 14cm、
長 7cm 的布。

❷ 2 片布如圖一般重疊，縫
好。另外 2 片也是相同的作
法。

❸ 展開。

❹ 2 組如圖一般放置。

❺ 縫合。

B

A

E

F

H

G

C

D

❻ 如圖一般，從 A 到 G 縫合。

H

H

❼ 放入薏苡
籽，縫合 H
的地方。

❽ 作成沙包來玩。

王瓜的遊戲

　　王瓜是在晚上開花。夏天時是青色的，到了秋天時，會成熟變紅。成熟時可以拿來作成紅色的燈籠，也可以作成動物。不過，必須在未成熟時採下。

◉**王瓜的燈籠** ◇•◇•◇•◇•◇•◇•◇•◇•◇•◇•◇•◇•◇•◇•◇•◇

❶ 採集王瓜的果實。

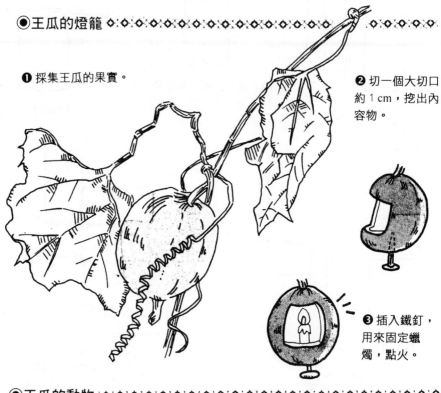

❷ 切一個大切口約 1 cm，挖出內容物。

❸ 插入鐵釘，用來固定蠟燭，點火。

◉**王瓜的動物** ◇•◇•◇•◇•◇•◇•◇•◇•◇•◇•◇•◇•◇•◇•◇

老鼠

用小樹枝或竹籤來當做嘴巴和腳，眼睛用草的果實，耳朵用圓形的小樹葉。最後，用松葉做成鬍子，再用小草當做尾巴。

豬

用稍短而粗的樹枝來當做鼻子，鑽上 2 個洞。

長頸鹿

用小的橡樹籽做成頭部。

●王瓜的面具 ◇×◇×◇×◇×◇×◇×◇×◇×◇×◇×◇×◇×◇×◇×◇×◇×◇×◇×◇×

秋

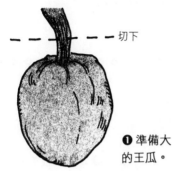

切下

❶ 準備大
的王瓜。

❷ 切去約 1/3，留下
2/3。

❸ 用湯匙挖出內容物。

❹ 用美工刀切割出眼睛、嘴巴，做成
臉。

❺ 可以做成各種
樣式的臉。

❻ 穿上繩子，就可以當做
面具。

玉米和竹皮做成的傘

玉米原產於南美，在明治時代傳入日本。不只是果實可以吃，其莖和葉也可以用來當做花草遊戲的材料。

●玉米的玩具傘 ◇◇◇◇◇◇◇◇◇◇◇◇◇◇◇◇◇◇◇◇◇◇◇◇◇◇◇◇◇◇

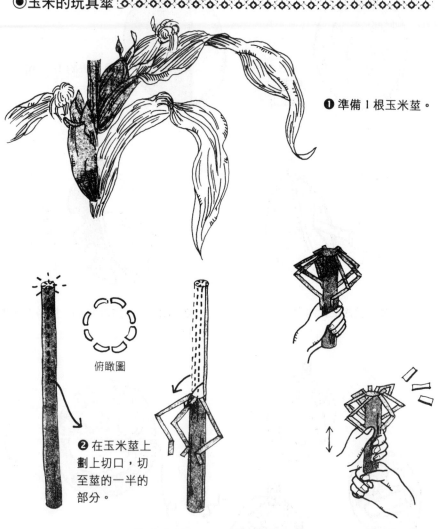

❶ 準備 1 根玉米莖。

俯瞰圖

❷ 在玉米莖上劃上切口，切至莖的一半的部分。

❸ 往下彎曲，前端部分稍微彎曲，如圖一般摺。

❹ 留手握的部分，做成傘。

●竹皮的傘 ◇◇◇◇◇◇◇◇◇◇◇◇◇◇◇◇◇◇◇◇◇◇◇◇◇◇◇◇◇

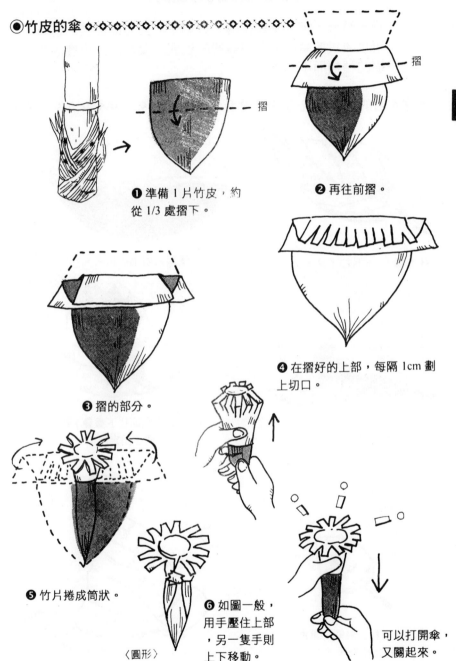

❶ 準備 1 片竹皮，約從 1/3 處摺下。

摺

❷ 再往前摺。

摺

❸ 摺的部分。

❹ 在摺好的上部，每隔 1cm 劃上切口。

❺ 竹片捲成筒狀。

〈圓形〉

❻ 如圖一般，用手壓住上部，另一隻手則上下移動。

可以打開傘，又關起來。

柿子葉的玩偶

　　秋末時分，柿子葉會掉落，只剩下光禿禿的樹枝。這時候，可以收集落葉做成七彩繽紛的玩偶。葉片的大小會因為柿子樹的種類而不一樣。

◉穿衣服的柿子葉玩偶 ◇◇◇◇◇◇◇◇◇◇◇◇◇◇◇◇◇◇◇◇◇◇◇◇◇◇◇

❶ 準備 5～6 片柿子葉。

❷ 葉片對半摺起來。

❸ 重疊在一起。

❹ 由上面往下重疊，再用小樹枝固定起來。

❺ 在橡樹籽上用簽字筆畫上臉，再插上小樹枝。

❻ 把頭插在葉片上，做成玩偶。

◉二件式衣服的柿子葉片玩偶 ◇◇◇◇◇◇◇◇◇◇◇◇◇◇◇◇◇◇◇◇◇◇

❷ 在臉的部分劃上切口。

❶ 葉子摺成兩半。

❸ 裙子部分的葉子對摺。

❹ 用小樹枝固定上下的衣服。

❺ 在橡樹籽上畫上臉，再從底部插上小樹枝。

❻ 把頭部插在葉片中，這樣就完成二件式衣服的玩偶。

葛藤做成的簍子

葛藤可以延伸到 10m 左右。在山路邊經常可以看到這種植物，可以收集並利用。不過，太乾的葛藤就無法製作。

50cm

4～5m

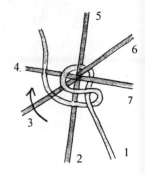

❶ 準備約 50cm 的葛藤 3 根，4～5m 左右的葛藤 1 根。

❷ 3 根葛藤交叉，做成軸以後，長葛藤留下與軸一樣長的距離之後，再用另一端來編織。

❸ 如圖一般，通過 1 號的軸時，開始往❷號的相反方向編織。在各軸之間交互上下編織。

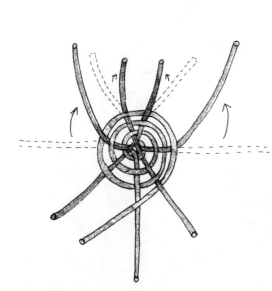

❹ 完成底的部分之後，把軸往上摺，再繼續編。

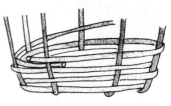

❺ 長度不足時，可以再接上另一根葛藤。

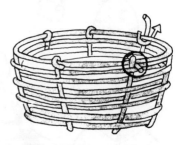

❻ 做成適當的大小之後剪斷，把前端編入其中。

落葉的版畫

用落葉做版畫，在此是使用銀杏葉。此外，也可以用其他葉脈較明顯的葉片來製作。如此一來，就可以看出葉子的特徵和形狀。

❶ 準備版畫的顏料和調和顏料的板子。如果沒有版畫顏料時，也可以用一般的顏料取代。

❷ 葉片置於報紙上，用滾筒沾上顏料滾在葉片上。

❸ 把塗有顏料的葉片覆蓋在紙上，其上再鋪上薄紙。

❹ 用棉花團以畫圈的方式搓印。

❺ 把覆蓋在上面的薄紙拿下來，輕輕地取下葉片。

如果印在盒子上，就成為版畫珠寶箱。

秋天蔬菜的遊戲

　　利用秋天的根菜蘿蔔、蕪菁、胡蘿蔔、甘薯等來遊戲。
這些植物是農夫的心血結晶，最好不要浪費，儘量用剩餘的
蔬菜來玩。

◉蓮藕的豬 ◇◆◇◆◇◆◇◆◇◆◇◆◇◆◇◆◇◆◇◆◇◆◇◆◇◆◇◆◇◆◇◆◇◆

切下

❶ 切除蓮藕的前端。

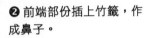

❷ 前端部份插上竹籤，作成鼻子。

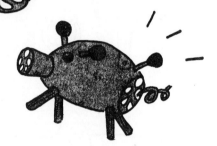

❸ 用火柴棒的前端作成耳朵、尾巴，用小樹枝作成腳。

◉甘薯的象 ◇◆◇◆◇◆◇◆◇◆◇◆◇◆◇◆◇◆◇◆◇◆◇◆◇◆◇◆◇◆◇◆◇◆

❶ 甘薯的前端就像鼻子一樣，請利用細長的甘薯。

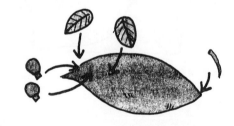

❷ 用火柴棒做成眼睛，再用美工刀劃上切口，夾著樹葉，當做耳朵。

❸ 在下部鑽洞，把小樹枝做成腳。用葉子做成尾巴。

◉小黃瓜的蜈蚣 ◇◇◇◇◇◇◇◇◇◇◇◇◇◇◇◇◇◇◇◇◇◇◇◇◇◇◇◇◇

❷用無數根削短的火柴棒當做蜈蚣腳和觸角，再利用小果實點綴成眼睛。

❶準備1根細長的小黃瓜。

像不像蜈蚣？有幾隻腳？

◉小黃瓜的長頸鹿 ◇◇◇◇◇◇◇◇◇◇◇◇◇◇◇◇◇ ◇◇◇◇◇◇◇◇◇

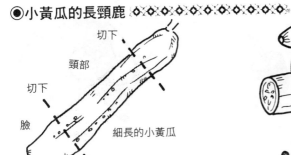

切下

頸部

切下

臉

細長的小黃瓜

❷用竹籤固定身軀。

身軀

較粗的小黃瓜

❶準備2根小黃瓜，做成頸部、臉和身軀。

❸用竹籤插上野薔薇的果實當做眼睛，再用竹筷做成4隻腳。

◉胡蘿蔔的笛子 ◇◇◇◇◇◇◇◇◇◇◇◇◇◇◇◇◇◇◇◇◇◇◇◇◇◇

切下

吹口

❶ 切除葉子的部
分。

❷ 約在 2/3 長
的部分鑽洞。

❸ 中間鑽
洞部分，如
圖所示，從
旁挖洞。

❹ 在吹口安裝細竹等。

◉甘薯或紅蘿蔔的陀螺 ◇◇◇◇◇◇◇◇◇◇◇◇◇◇◇◇

圓切的甘薯插上牙
籤。

利用胡蘿蔔等的前
端，插上牙籤來使
用。

拿起來吹吹看，會發出
甚麼聲音呢？

◉甘薯的印章 ◇◇◇◇◇◇◇◇◇◇◇◇◇◇◇◇◇◇◇◇◇

甘薯

甘
薯

用蔬菜製作印章。（詳情請參照 166 頁「夏天的花草遊戲」。）

●蘿蔔槍 ◇◇◇◇◇◇◇◇◇◇◇◇◇◇◇◇◇◇◇◇◇◇◇◇◇◇◇◇◇◇◇◇◇◇◇◇

1——弓型

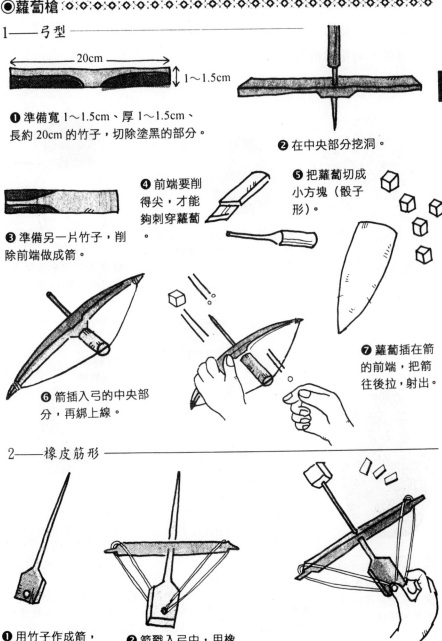

20cm

1～1.5cm

❶ 準備寬 1～1.5cm、厚 1～1.5cm、長約 20cm 的竹子，切除塗黑的部分。

❷ 在中央部分挖洞。

❸ 準備另一片竹子，削除前端做成箭。

❹ 前端要削得尖，才能夠刺穿蘿蔔。

❺ 把蘿蔔切成小方塊（骰子形）。

❻ 箭插入弓的中央部分，再綁上線。

❼ 蘿蔔插在箭的前端，把箭往後拉，射出。

2——橡皮筋形

❶ 用竹子作成箭，在箭柄部分挖洞。

❷ 箭戳入弓中，用橡皮筋固定。

可以飛多遠呢？

風信子和蔬菜的水栽培

　　一般植物的根是埋藏在土裡，看不到的。但是，把根部置於水中栽培，就可以觀察到根的情形，並有助於了解植物發芽、開花的情形。

◉風信子的水栽培 ◇◇◇◇◇◇◇◇◇◇◇◇◇◇◇◇◇◇◇◇◇◇◇◇◇

❶ 選擇直徑 4cm 以上的球根，要選擇較重的球根。

❷ 球根的尾部置於水中（水溫在 15 度以下）。 從 10 月左右開始栽培。

❸ 根會開始長出來，水會逐漸減少。

❹ 根開始長出來時，要將其置於幽暗處，或是用布包起下面的部分。

❺ 根成長之後，大約 1 個月以內，要保持在 0℃的狀態（放入冰箱中），使其過冬。

❻ 經過 1 個月之後，移到日照較好的地方。後來的 1 個月，就會開花。

◉蘿蔔的水栽培 ◇◇◇◇◇◇◇◇◇◇◇◇◇◇◇◇◇◇◇◇◇◇◇◇

❷ 切下的蘿蔔，放在有
水的深盤中，大約露出
水面 1cm 左右。

❶ 蘿蔔前端有葉子的
部分，切下 4～5cm
左右。

❸ 在室溫較高處，注意不要
使水混濁，要經常換水。大
約 3 個星期以後，葉片會長
大。可以把葉子切碎，加入
味噌湯中來吃。

◉胡蘿蔔的水栽培 ◇◇◇◇◇◇◇◇◇◇◇◇◇◇◇◇◇◇◇◇

❶ 胡蘿蔔留下葉莖
的部分，切下 4～5cm
左右。

❷ 胡蘿蔔放入盤中
，在水面露出 1cm
左右。

❸ 要經常換水，注意不要使
水混濁。大約 3 個星期以後，
會開始長葉子。

◉牛蒡的水栽培 ◇◇◇◇◇◇◇◇◇◇◇◇◇◇◇◇◇◇◇◇◇

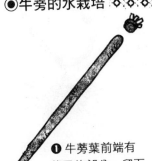

❶ 牛蒡葉前端有
葉子的部分，留下
2～5 左右。

❷ 放在有水的深
盤中，大約露出水
面 1cm 左右。

❸ 要經常換水，注意不要使
水混濁。大約 3 個星期以後
，會開始長葉子。

石蒜花的遊戲

石蒜花也被稱做彼岸花，經常長在田邊路旁，長出的花是鮮紅色的，非常漂亮。

◉石蒜花的燈籠 ◇◇◇◇◇◇◇◇◇◇◇◇◇◇◇◇◇◇◇◇◇◇◇◇◇

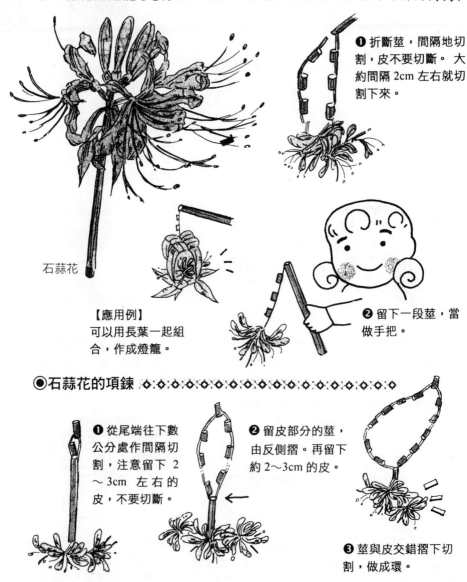

❶ 折斷莖，間隔地切割，皮不要切斷。 大約間隔 2cm 左右就切割下來。

石蒜花

【應用例】
可以用長葉一起組合，作成燈籠。

❷ 留下一段莖，當做手把。

◉石蒜花的項鍊 ◇◇◇◇◇◇◇◇◇◇◇◇◇◇◇◇◇◇◇◇◇◇◇

❶ 從尾端往下數公分處作間隔切割，注意留下 2～3cm 左右的皮，不要切斷。

❷ 留皮部分的莖，由反側摺。再留下約 2～3cm 的皮。

❸ 莖與皮交錯摺下切割，做成環。

◉石蒜花的相撲 ◇×◇×◇×◇×◇×◇×◇×◇×◇×◇×◇×◇×◇×

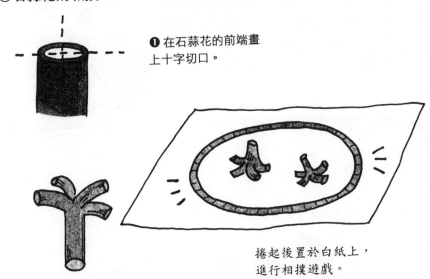

❶ 在石蒜花的前端畫
上十字切口。

❷ 把切開的部分泡在水中。

捲起後置於白紙上，
進行相撲遊戲。

◉石蒜花的狗與馬 ◇◇◇◇◇◇◇◇◇◇ ◇◇◇◇◇◇◇◇

❶ 撕開石蒜花
的莖。

脖子較長的是馬。

❷ 可由自己的感覺
，做出可愛的狗。

收集落葉的方法

在附近的山野公園，甚至寺廟的境內等，都可以找到各種落葉。在選擇落葉時，可以了解這是哪一種樹的落葉，也可以帶回家保存。

落葉的整理和保管方法

分類整理各種混合的落葉。

● 可以依照落葉的大小順序來區分。

● 根據落葉的形狀和種類來區分。

● 根據其顏色來區分。例如：紅色的葉子、黃色的葉子、咖啡色的葉子等。

【保管方法】收集到的落葉要充分乾燥，再放在沒有濕氣的地方，夾在報紙中保存。

落葉的皮包

使用落葉做成手提包和小東西。可以用各種顏色的落葉做出和式、西式、中式的物品，非常有趣。

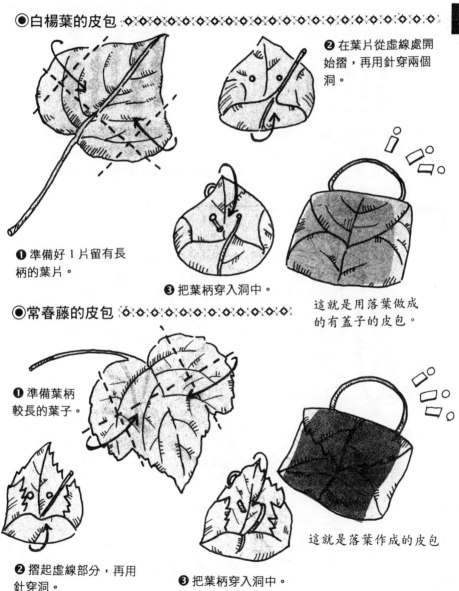

◉白楊葉的皮包

❷ 在葉片從虛線處開始摺，再用針穿兩個洞。

❶ 準備好 1 片留有長柄的葉片。

❸ 把葉柄穿入洞中。

這就是用落葉做成的有蓋子的皮包。

◉常春藤的皮包

❶ 準備葉柄較長的葉子。

❷ 摺起虛線部分，再用針穿洞。

❸ 把葉柄穿入洞中。

這就是落葉作成的皮包

使用落葉等的遊戲

落葉的大小、形狀、種類、顏色不同，可以將其做成垂簾或吊飾，裝飾在房間中，饒富趣味。

◉落葉垂簾 ◇◇◇◇◇◇◇◇◇◇◇◇◇◇◇◇◇◇◇◇◇◇◇◇◇◇

❶ 在1根棒子上綁上絲帶，再把收集到的落葉黏在絲帶上。

❷ 在大片的葉子上劃上切口，夾在絲帶上，既有趣且漂亮。可以裝飾成各種顏色和各種形狀。

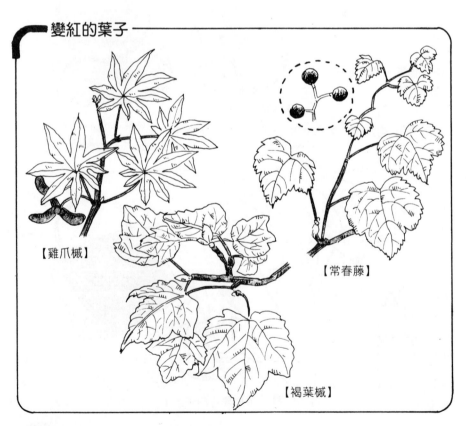

變紅的葉子

【雞爪槭】

【常春藤】

【褐葉槭】

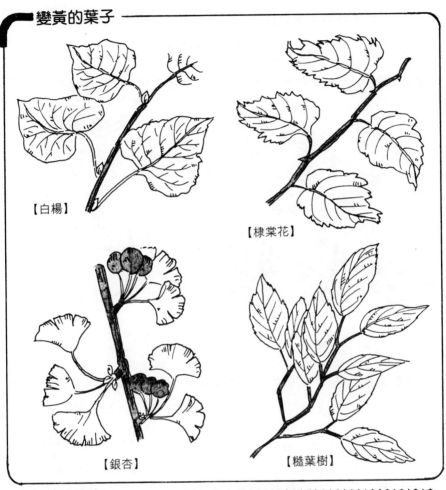

變黃的葉子

【白楊】

【棣棠花】

【銀杏】

【糙葉樹】

秋

●落葉的吊飾

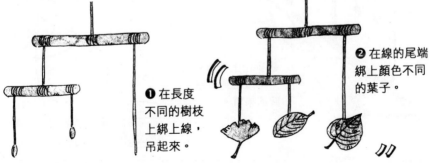

❶ 在長度
不同的樹枝
上綁上線，
吊起來。

❷ 在線的尾端
綁上顏色不同
的葉子。

使用秋天果實做成色水

　　秋天時分，各種樹木會結果，可以利用這些樹的果實做成色水。用這種色水來繪畫、染布和紙。

◉紫葛的色水 ◇◆◇◆◇◆◇◆◇◆◇◆◇◆◇◆◇◆◇◆◇◆◇◆◇

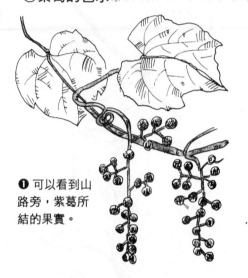

❶ 可以看到山路旁，紫葛所結的果實。

❷ 收集紫葛的果實，把它壓碎。

❸ 放入布袋中，絞緊，擠出紫黑色的色水。

◉南蛇藤的色水 ◇◆◇◆◇◆◇◆◇◆◇◆◇◆◇◆◇◆◇◆◇◆◇

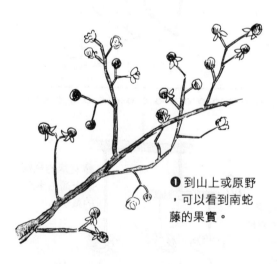

❶ 到山上或原野，可以看到南蛇藤的果實。

❷ 收集果實，壓碎。

❸ 放入布袋中，擠出黃綠色的色水。

●菝葜的色水

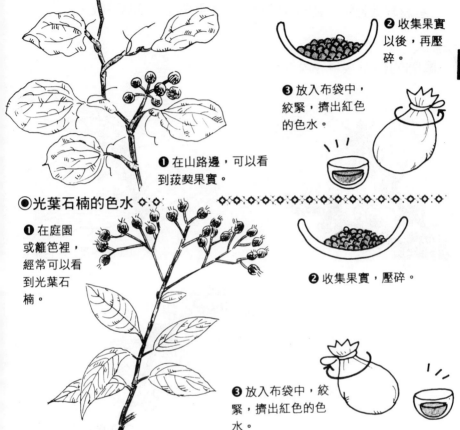

❷ 收集果實
以後，再壓
碎。

❸ 放入布袋中，
絞緊，擠出紅色
的色水。

❶ 在山路邊，可以看
到菝葜果實。

●光葉石楠的色水

❶ 在庭園
或籬笆裡，
經常可以看
到光葉石
楠。

❷ 收集果實，壓碎。

❸ 放入布袋中，絞
緊，擠出紅色的色
水。

●厚皮香的色水

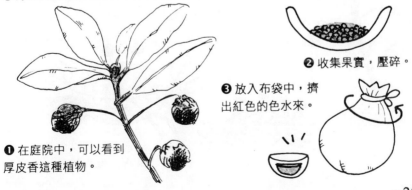

❷ 收集果實，壓碎。

❸ 放入布袋中，擠
出紅色的色水來。

❶ 在庭院中，可以看到
厚皮香這種植物。

秋天的樹木和變色的葉子

秋天時分，各種樹木會結果，樹葉也會變色。可以用這些材料做動物，裝飾成眼睛，或者用來進行花草遊戲。

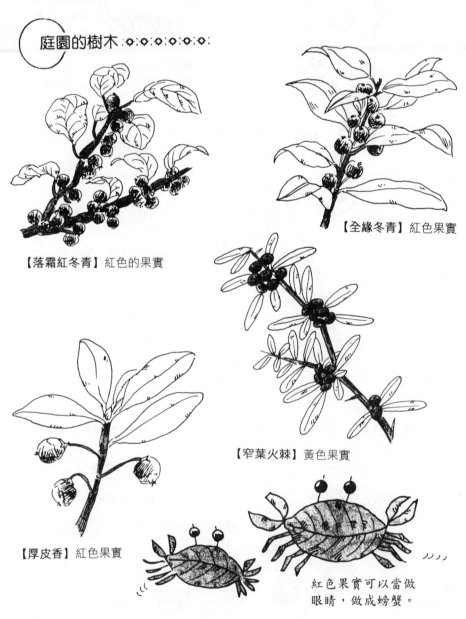

庭園的樹木 ◇◇◇◇◇◇◇

【落霜紅冬青】紅色的果實

【全緣冬青】紅色果實

【窄葉火棘】黃色果實

【厚皮香】紅色果實

紅色果實可以當做眼睛，做成螃蟹。

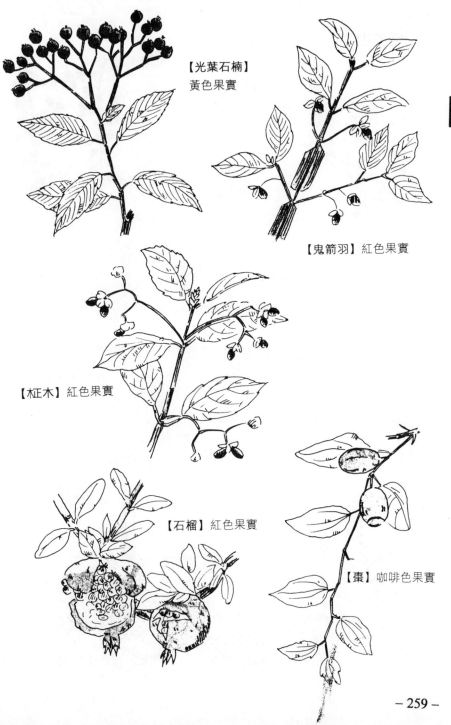

【光葉石楠】
黃色果實

【鬼箭羽】紅色果實

【柾木】紅色果實

【石榴】紅色果實

【棗】咖啡色果實

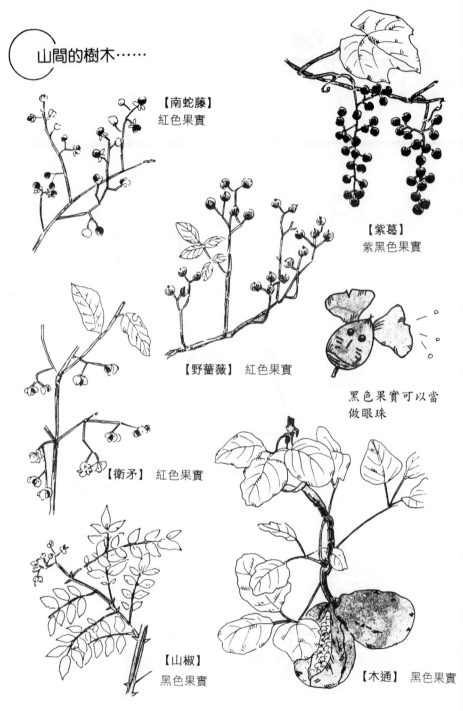

山間的樹木……

【南蛇藤】
紅色果實

【紫葛】
紫黑色果實

【野薔薇】 紅色果實

黑色果實可以當
做眼珠

【衛矛】 紅色果實

【山椒】
黑色果實

【木通】 黑色果實

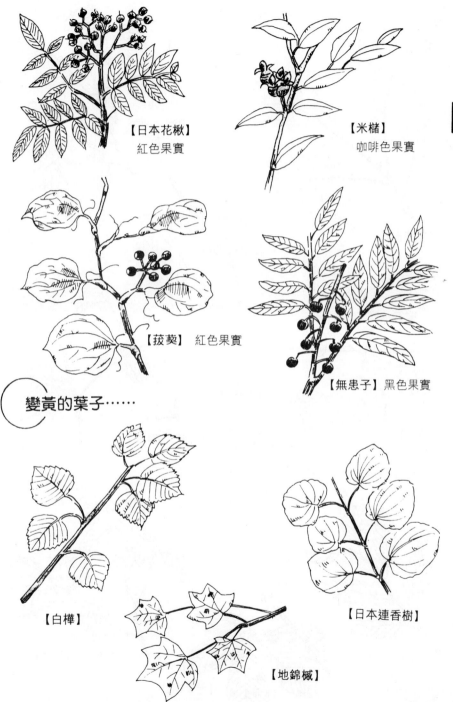

【日本花楸】
紅色果實

【米櫧】
咖啡色果實

【菝葜】 紅色果實

【無患子】黑色果實

變黃的葉子……

【白樺】

【地錦槭】

【日本連香樹】

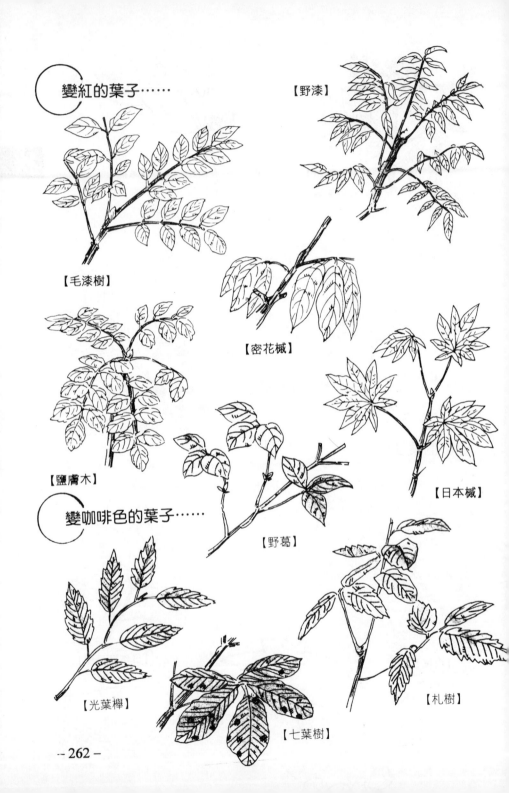

變紅的葉子……

【野漆】

【毛漆樹】

【密花槭】

【鹽膚木】

變咖啡色的葉子……

【野葛】

【日本槭】

【光葉櫸】

【七葉樹】

【札樹】

冬 天的花草遊戲

葉子的動物

摘下橡木的葉片，置於日光底下或土中，即使變成枯葉也會閃閃發光。

◉葉片的雞 ◇◈◇◈◇◈◇◈◇◈◇◈◇◈◇◈◇◈◇◈◇◈◇◈◇

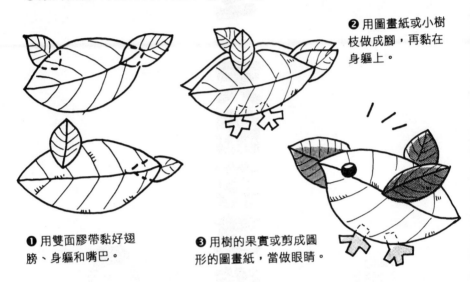

❷ 用圖畫紙或小樹枝做成腳，再黏在身軀上。

❶ 用雙面膠帶黏好翅膀、身軀和嘴巴。

❸ 用樹的果實或剪成圓形的圖畫紙，當做眼睛。

◉葉片的魚 ◇◈◇◈◇◈◇◈◇◈◇◈◇◈◇◈◇◈◇◈◇◈◇

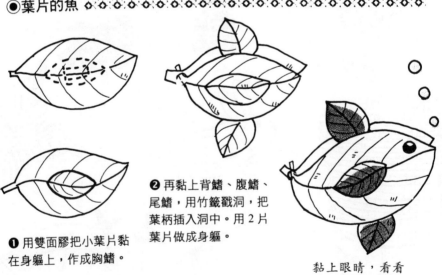

❷ 再黏上背鰭、腹鰭、尾鰭，用竹籤戳洞，把葉柄插入洞中。用 2 片葉片做成身軀。

❶ 用雙面膠把小葉片黏在身軀上，作成胸鰭。

黏上眼睛，看看像不像在游泳？

●葉片的兔子 ◇◆◇◆◇◆◇◆◇◆◇◆◇◆◇◆◇◆◇◆◇◆◇◆◇◆◇◆

❷ 在頭部挖洞，把細長的葉子插入洞中，做成耳朵。

❶ 用竹籤在葉片前端挖洞，再把葉柄插入洞中。

❸ 用簽字筆畫上臉。

●葉片的獨角仙 ◇◆◇◆◇◆◇◆◇◆◇◆◇◆◇◆◇◆

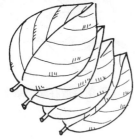

❶ 兩片葉子重疊。

❷ 用另 1 片葉子覆蓋在葉柄處，用雙面貼紙貼著，當做頭部。

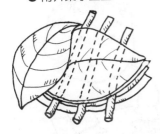

❸ 3 根小樹枝夾在上下各 2 片葉片之間，再用雙面膠帶固定。

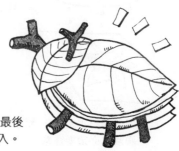

❹ 用 Y 形的小樹枝當作觸角，最後再用較小的 Y 形樹枝從上部插入。

葉片的噴色遊戲

在此，是以楓葉、懸鈴木為例。除了落葉以外，也可以採用常綠樹的葉片。

楓葉

懸鈴木

❶ 在顏料中加水，調至適當的濃度備用。用牙刷沾上調好的顏料水。

❷ 葉片放在圖畫紙上。

❸ 透過過濾網，用沾上顏料的牙刷把顏色刷在葉片上。

如果顏料水太稀，水滴會滴落，必須要注意。

❹ 接著，輕輕地拿起葉片。

葉片的搓畫遊戲

搓畫是由葉片周邊開始，再往葉片的中心移動來搓畫。
完成作品時，可以清楚地看到葉脈的形狀，非常漂亮。

❶ 在圖畫紙上放上葉片，再覆蓋較薄的紙。

❷ 用蠟筆或色筆在上面的紙張上進行搓畫，慢慢地就會出現葉片的形狀。

可以利用各種葉片來製作。

花生的玩偶和動物

　　花生又名落花生，一年生草本。莖由根際分歧橫走，長約 0.5 公尺，具長柄，小葉僅 2 對，橢卵形，果實在土中成熟。如果附近農家有栽種花生，可以向他們討幾顆花生，來玩以下的遊戲了。

●花生的玩偶

❶ 用簽字筆畫上臉。

❷ 在手腳處用鑽子鑽洞。

❸ 穿上繩子，當做手腳。

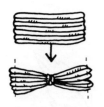

❹ 用厚紙捆上毛線，在中心處綁上死結。再剪去兩邊，作成頭髮。

❺ 把頭髮黏在頭部。

用花邊來為玩偶穿衣服，作成蓬蓬裙。

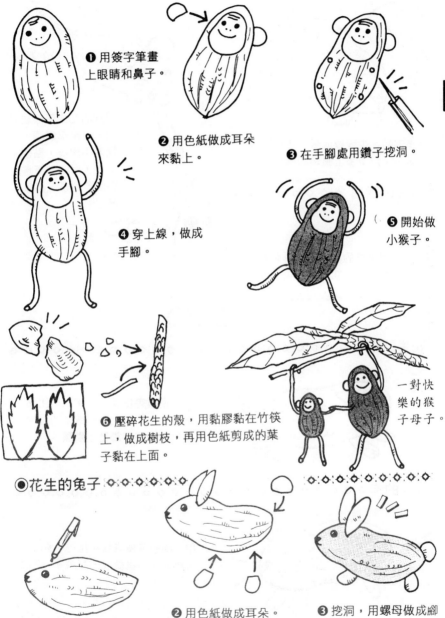

●花生的猴子母子

❶ 用簽字筆畫上眼睛和鼻子。

❷ 用色紙做成耳朵來黏上。

❸ 在手腳處用鑽子挖洞。

❹ 穿上線，做成手腳。

❺ 開始做小猴子。

❻ 壓碎花生的殼，用黏膠黏在竹筷上，做成樹枝，再用色紙剪成的葉子黏在上面。

一對快樂的猴子母子。

●花生的兔子

❶ 畫上鼻子、眼睛。

❷ 用色紙做成耳朵。

❸ 挖洞，用螺母做成腳和尾巴。

冬

●花生的小雞 ◇◇◇◇◇◇◇◇

用別的花生殼做成腳,再用黏膠黏上,用筆畫上眼睛和嘴巴。

●花生的鸚鵡 ◇◇◇◇◇◇◇◇

用另外的花生殼做耳朵和腳,用黏膠黏上。再用簽字筆畫上臉。

●花生的老鼠 ◇◇◇◇◇◇◇◇

用別的花生殼做成耳朵。在尾部鑽洞,再插入小樹枝,黏住。最後,用簽字筆畫上眼睛、鬍子、鼻子、嘴巴。

◉花生的貓 ◇◇◇◇◇◇◇◇◇◇◇◇◇◇◇◇◇◇

用小樹枝等做成腳和尾巴,用黏膠黏上。再黏上用紙做成的耳朵,然後用簽字筆畫上鬍鬚。

◉花生的狗 ◇◇◇◇◇◇◇◇◇◇◇◇◇◇◇◇◇◇◇◇◇

用小樹枝等做成腳和尾巴,黏上。再黏上用紙做成的耳朵。

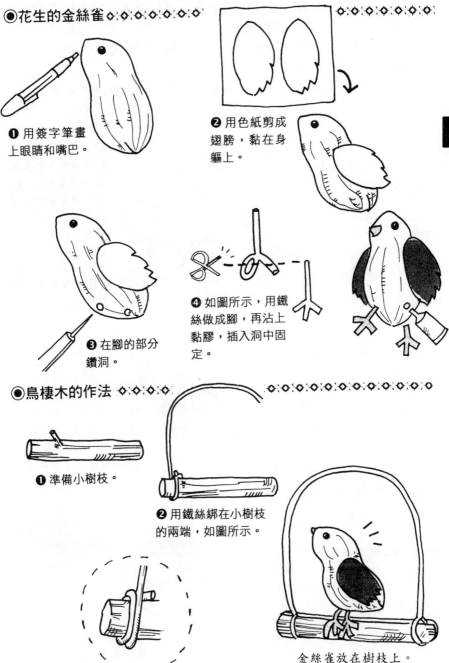

◉花生的金絲雀 ◇◇◇◇◇◇◇◇◇◇◇◇◇◇◇◇◇◇◇◇◇◇◇◇◇◇◇

❶ 用簽字筆畫
上眼睛和嘴巴。

❷ 用色紙剪成
翅膀,黏在身
軀上。

冬

❸ 在腳的部分
鑽洞。

❹ 如圖所示,用鐵
絲做成腳,再沾上
黏膠,插入洞中固
定。

◉鳥棲木的作法 ◇◇◇◇◇◇◇◇◇◇◇◇◇◇◇◇◇◇◇◇◇◇◇◇◇◇◇

❶ 準備小樹枝。

❷ 用鐵絲綁在小樹枝
的兩端,如圖所示。

金絲雀放在樹枝上。

核桃殼的項鍊

在原野中可以找到核桃的果實。這種果實的殼有很深的紋路，是屬於寒帶栽培的植物，生產於中國。果實的殼較薄，容易剝開。吃了果肉之後，不妨試著製作核桃殼的項鍊、印章等。

◉核桃印章 ◇◆◇◆◇◆◇◆◇◆◇◆◇◆◇◆◇◆◇◆◇◆◇◆◇◆◇

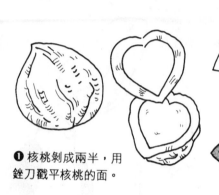

❷ 用顏料在核桃的剖面著色，然後覆蓋在圖畫紙上。由於核桃非常硬，可以在下面多墊一些報紙，以便印出形狀。

❶ 核桃剝成兩半，用銼刀戳平核桃的面。

可以嘗試製作各種形狀的核桃印章。

◉核桃的蠟燭 ◇◆◇◆◇◆◇◆◇◆◇◆◇◆◇◆◇◆◇◆◇◆◇◆◇

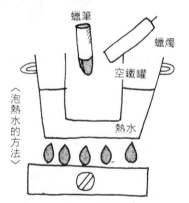

蠟筆

蠟燭

空鐵罐

熱水

〈泡熱水的方法〉

❶ 在空鐵罐中放入蠟燭和自己所喜歡的顏色的蠟筆，熱水的量要比放入的蠟燭要少一些，泡入熱水中，使其熔化。

❷ 核桃剖成二半。取出內容物之後，把棉線置於中央處，再倒入已經熔化的蠟燭。蠟燭的溶液非常燙，務必要小心。

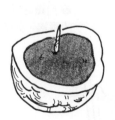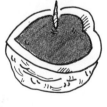

點上核桃蠟燭，讓你的房間變得更加溫馨。

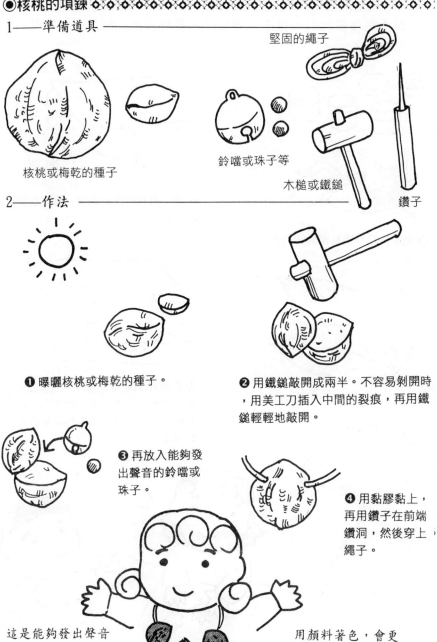

●核桃的項鍊 ◇◇◇◇◇◇◇◇◇◇◇◇◇◇◇◇◇◇◇◇◇◇◇◇◇◇◇◇◇◇◇◇◇

1——準備道具 ——————————————————

堅固的繩子

核桃或梅乾的種子

鈴噹或珠子等

木槌或鐵鎚

鑽子

冬

2——作法 —————————————————————————

❶ 曝曬核桃或梅乾的種子。

❷ 用鐵鎚敲開成兩半。不容易剝開時
，用美工刀插入中間的裂痕，再用鐵
鎚輕輕地敲開。

❸ 再放入能夠發
出聲音的鈴噹或
珠子。

❹ 用黏膠黏上，
再用鑽子在前端
鑽洞，然後穿上
繩子。

這是能夠發出聲音
的項鍊。

用顏料著色，會更
加漂亮。

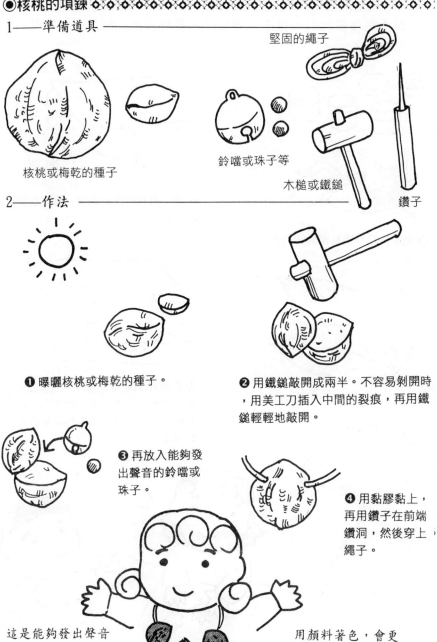

印刷葉片的遊戲

在展開的葉片上塗上廣告顏料，然後覆蓋在圖畫紙上，其上再覆蓋另外一張紙。可以印出各種顏色的樹葉模樣，非常有趣。

❶ 把廣告顏料塗在樹葉的內側。

搓壓紙

複印紙

❷ 塗上顏料的葉片內側，覆蓋在圖畫紙上。

楓葉

銀杏葉

❸ 把搓壓紙覆蓋於其上，用拳頭搓壓。搓壓好之後，小心地拿起上面的紙和葉子，就可以看到美麗的樹葉模樣。

銀杏果（白果）的喀咯喀咯

　　銀杏果原產於中國，經常被當做街道兩旁的樹木，以及被種植在寺廟、公園的植物，有雌雄之別。會長銀杏果的是雌銀杏樹。到了 10 月左右，就會成熟，果實掉落。可以撿起果實來，埋在土中，去除果肉之後，就可以取出白色的銀杏果。銀杏果會發出喀咯喀咯的聲音。

1——準備道具

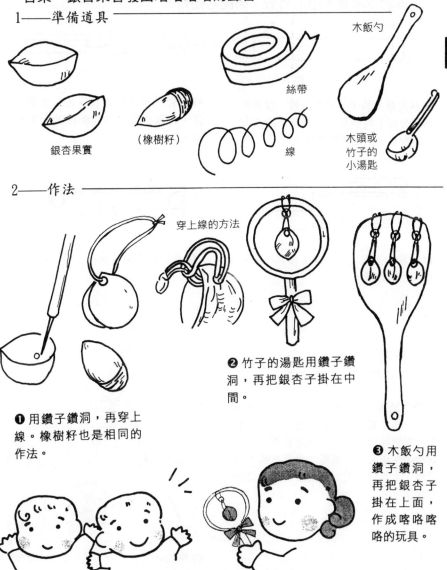

木飯勺

絲帶

線

木頭或竹子的小湯匙

銀杏果實

（橡樹籽）

2——作法

穿上線的方法

❶ 用鑽子鑽洞，再穿上線。橡樹籽也是相同的作法。

❷ 竹子的湯匙用鑽子鑽洞，再把銀杏子掛在中間。

❸ 木飯勺用鑽子鑽洞，再把銀杏子掛在上面，作成喀咯喀咯的玩具。

杉樹果的槍

　　3～4 月左右，杉樹會開花，有雄花和雌花。到了冬天時，二種花都會結成圓形果實。通常是使用圓形雄花的杉樹果當做槍彈。這種杉樹果實並不堅硬，即使打到人也不會危險。除了杉樹果實之外，也可以使用苦楝的果實等。可以採取適合果實大小的竹管，來配合使用。

❶ 採用細的竹子，如圖一般，從有節的部分留下短的地方，沒有節的部分留得較長。用鋸子鋸下來。

❷ 有節的那一端當做手把，並插上竹籤。竹籤的長度有如剩餘的長管那麼長。

❸ 竹籤的長度切短一些，預留杉樹果實大小的距離。

❹ 從竹管的兩端放入一顆杉樹果實。

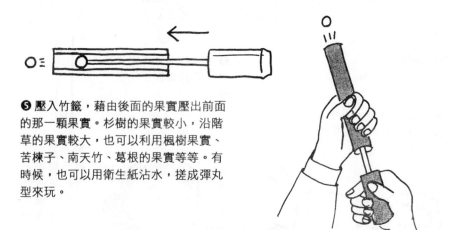

❺ 壓入竹籤，藉由後面的果實壓出前面的那一顆果實。杉樹的果實較小，沿階草的果實較大，也可以利用楓樹果實、苦楝子、南天竹、葛根的果實等等。有時候，也可以用衛生紙沾水，搓成彈丸型來玩。

❻ 壓的時候要用力，這時候會發出碰的聲音。

用橡樹籽作玩具

　　秋末時分，到處可以撿到橡樹籽，可以用橡樹籽來做玩具。根據橡樹籽和碗的形狀大小的不同，可以做出各種有趣的玩具。

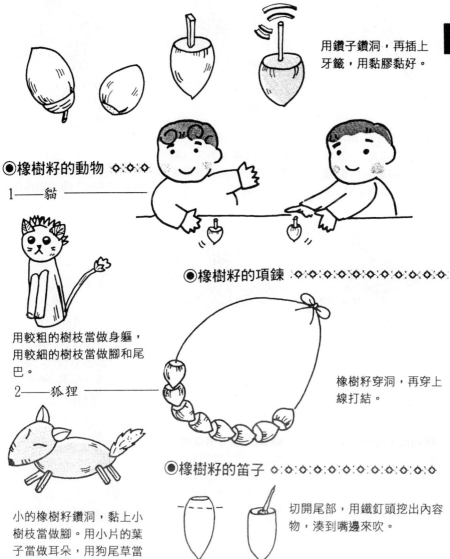

◉橡樹籽的陀螺

用鑽子鑽洞，再插上牙籤，用黏膠黏好。

◉橡樹籽的動物

1——貓

用較粗的樹枝當做身軀，用較細的樹枝當做腳和尾巴。

2——狐狸

小的橡樹籽鑽洞，黏上小樹枝當做腳。用小片的葉子當做耳朵，用狗尾草當做尾巴。

◉橡樹籽的項鍊

橡樹籽穿洞，再穿上線打結。

◉橡樹籽的笛子

切開尾部，用鐵釘頭挖出內容物，湊到嘴邊來吹。

麥桿的遊戲

在此，使用麥桿來編織。如果是使用乾的麥桿，要先灑水使其濕潤以方便編織。找不到麥桿時，可以喝飲料的吸管取代。

❶ 如圖所示，用 1 根長竹筷和切成 2/3 長的竹筷，如圖利用黏膠黏起來，並綁上線。

❷ 麥桿如圖所示，由外側開始重疊捲起來（開端處不需要綁，直接編在其中即可）。

❸ 單面編完之後，如果 1 根麥桿不夠，還可以再接另外 1 根麥桿。

❹ 翻面，由外側往內側編。

❺ 編大約五層之後，放入一個小鈴噹編入中心。如果沒有小鈴噹，也可以用小石頭或木鈴來取代。

❻ 編好之後，把尾端塞入中間。

樹皮的遊戲

　　在山野、平原、湖邊，經常可以看到柳樹。這是雌雄分株的植物，雄花有如貓尾巴一般。雄花是黃色，雌花是白色。如果靈巧一些，就可以留下芯而剝除外皮。

◉水楊樹的刀 ◇◇◇◇◇◇◇◇◇◇◇◇◇◇◇◇◇◇◇◇◇◇◇◇

❶ 準備新鮮的水楊樹枝，如圖一般，在外皮劃上切口。

❷ 用圓形小石頭敲打長的外皮部分，如此一來，就可以出芯，做成刀子。

❸ 柄的部分也可以用刀子彫刻花紋。

◉柳樹笛 ◇◇◇◇◇◇◇◇◇◇◇◇◇◇◇◇◇◇◇◇◇◇◇◇◇◇

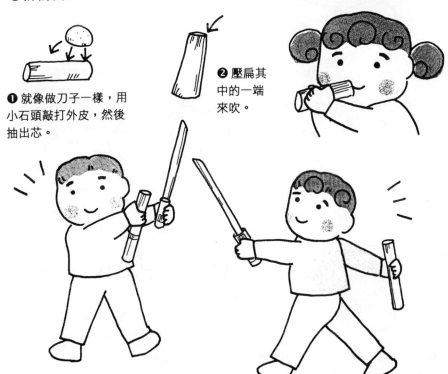

❶ 就像做刀子一樣，用小石頭敲打外皮，然後抽出芯。

❷ 壓扁其中的一端來吹。

陀 螺

用粗的木棒或圓木切削成陀螺的形狀，再捲上繩子來打陀螺。

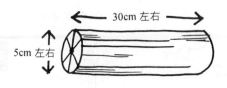

❶ 在直徑約 5cm、長 30cm 左右的圓木上，如圖在中心畫上記號。

❷ 由前端往後約 4cm 處，由中心往旁邊切削。

❸ 在切削過的地方，往後 3cm 左右畫上記號，用鋸子鋸開。

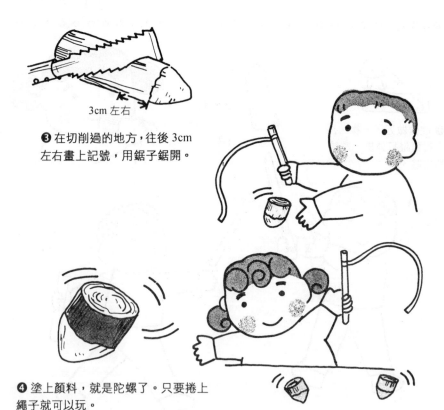

❹ 塗上顏料，就是陀螺了。只要捲上繩子就可以玩。

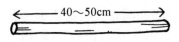

❺ 準備直徑約 1.5cm、長 40～50cm
左右的圓棒或樹枝。

❻ 準備寬 2cm 左右的布，做成長 60cm
左右的繩子（如果沒有，就把 3 條布
編在一起）。

❼ 繩子綁在圓棒上，然後把繩子泡
在水中，讓它變軟。接著，捲在陀
螺上。

❽ 綁好之後用力拉，就
可以打陀螺了。

❾ 當陀螺轉動的速度變弱時，可以用繩
子抽陀螺的下部，讓它轉動得快一些。

能夠順利地轉嗎？

咯吱咯吱的遊戲

　　孟宗竹的竹片較厚而堅固，切削的時候，可能需要多花一點時間。不熟悉的人可能會感到很棘手。剛竹的竹片較薄，比孟宗竹容易處理。可以做二組這樣的材料，比較二者發出來的聲音。

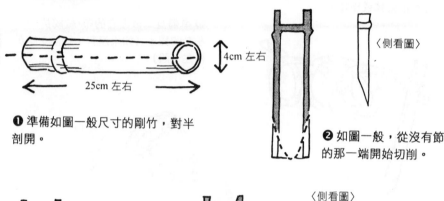

❶ 準備如圖一般尺寸的剛竹，對半剖開。

❷ 如圖一般，從沒有節的那一端開始切削。

〈側看圖〉

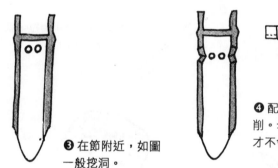

❸ 在節附近，如圖一般挖洞。

〈側看圖〉

❹ 配合挖洞的位置，在竹片上切削。切削的部分要用沙紙磨過，才不會戳到手。

❺ 剩下的竹子剖成寬約 1cm 的竹片，當做捲線的棒子

❻ 使用粗線或綁風箏的線約 2m 左右。

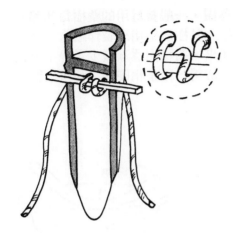

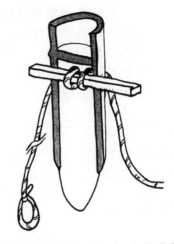

❼ 以 ❺ 的竹片用繩子綁好，剛好卡
在切削處。接著，從 ❸ 處穿過線。

❽ 拿在腹部附近，用兩端的線結成環，
套在兩腳上走路。

看看會不會發出咯吱
咯吱的聲音。

編織物

　　在山中經常可以看到桑樹，一般養蠶用的桑樹每年都會
修剪。和桑樹同種類的葡蟠，其樹皮被用來製作紙張。過去
在各地都有栽培，可是近年來，這種樹逐漸減少了。不論是
桑樹或葡蟠，樹皮都很容易取得，但是稍硬些，都可以製作
成編織物的壁飾。

❶ 長 90cm，粗 0.8～1cm 左右的桑
樹或葡蟠準備 2 根，30cm 長度的也
準備 2 根。

❷ 90cm 的樹枝以 40cm 處為中心，
泡入熱水中，使其彎曲。另外 1 根也
如法炮製。

❸ 用線把二端的樹枝固定起來。

❹ 如圖一般，把 2 根彎曲的長樹枝重
疊起來，中間交叉，再插入短樹枝。

❺ 如圖所示，重疊組合，有 2 處用繩子綁起來。

❻ 重疊部分如圖一般，用繩子綁好，使其固定。解開**❺**的繩子。

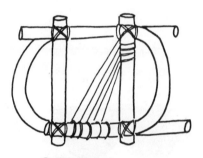

❼ 選擇自己所喜歡的線或毛線，繞上 2～3 圈。

❽ 綁好數條線。

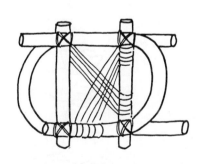

❾ 另外的方向可以選擇不同顏色的線綁好，繞著線交叉。

❿ 也可以用樹藤或樹的果實裝飾於其上，就成為美麗的壁飾。

烤墨紙

　　擠出蔬菜、水果的汁來，可以用來繪畫或遊戲。寫過的紙一旦乾燥就會變白。這時候，可以放在烤爐上烤，事先畫上的繪畫或文字就會浮現。這是因為菜汁所含的糖分被熱所吸收，而產生變色。

◉製作果菜汁的方法 ◇◇◇◇◇◇◇◇◇◇◇◇◇◇◇◇◇◇◇◇◇◇◇

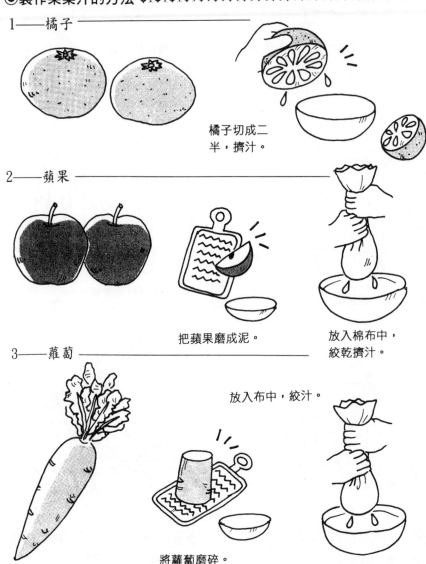

1──橘子

橘子切成二半，擠汁。

2──蘋果

把蘋果磨成泥。

放入棉布中，絞乾擠汁。

3──蘿蔔

放入布中，絞汁。

將蘿蔔磨碎。

● 蔬果汁的烤墨紙 ◇◇◇◇◇◇◇◇◇◇◇◇◇◇◇◇◇◇◇◇◇◇◇

❶ 用毛筆沾上汁液，寫在紙上。

❷ 蔬果切成容易拿的大小，直接寫在紙上。

❸ 放在烤箱上烤。

畫上的模樣逐漸顯現出來。

● 畫圖的烤墨紙 ◇◇◇◇◇◇◇◇◇◇◇◇◇◇◇◇◇◇◇◇

❶ 用蠟燭在紙上繪畫、寫字。

❷ 放在爐上烤。

用橘子做東西

　　橘子枝有棘針，葉狹長而尖，花白色，5 瓣，果實形小而稍扁，果皮細薄，極易剝開。到了冬季，大家經常吃橘子。橘子不只是可以剝皮來吃，還有很多剝皮的方法，請各位嘗試看看。

◉橘子的籃子 ◇◆◇◆◇◆◇◆◇◆◇◆◇◆◇◆◇◆◇◆◇◆◇◆◇◆◇◆◇◆◇

❶ 選用較大顆的橘子。

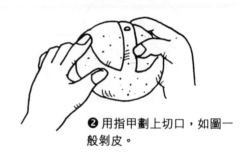

❷ 用指甲劃上切口，如圖一般剝皮。

❸ 小心地取出其中的果肉。

你看，這就是橘子的籃子。

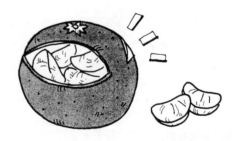

◉橘子花 ◇◇◇◇◇◇◇◇◇◇◇◇◇◇◇◇◇◇◇◇◇◇◇◇◇◇◇

❶ 分成 8 等份，劃上切口。

❷ 稍微剝除橘皮，往內摺。

❸ 整個摺圓，就像是橘子花一樣。

◉橘子的章魚 ◇◇◇◇◇◇◇◇◇◇◇◇◇◇◇◇◇◇◇◇◇◇◇

❶ 劃上切口，把橘子分成兩半。

❷ 蒂當做嘴巴，再把橘子剝一半，做成 8 隻腳。

❸ 取出果肉，刻出眼睛。

◉橘子的狸 ◇◇◇◇◇◇◇◇◇◇◇◇◇◇◇◇◇◇◇◇◇◇◇◇◇

❶ 橘子劃上 6 等份的切口，當做頭、雙手和雙腳、尾巴。

❷ 留下頭的部分，其他的皮剝開。

❸ 用簽字筆畫上眼睛，拿著橘子前後晃動。你看！狸的肚子在顫動。

◉橘子的鐵面具 ◇◇◇◇◇◇◇◇◇◇◇◇◇◇◇◇◇◇◇◇◇◇◇◇◇◇

❶ 橫向地畫上切口，不要使皮裂開，
小心地剝下來。

❷ 把❶ 剝下來的橘子皮翻面。

❸ 把❷ 蓋在果肉上。

這是橘子的假面具。

◉橘子的三層塔 ◇◇◇◇◇◇◇◇◇◇◇◇◇◇◇◇◇◇◇◇◇◇◇◇◇◇◇

❶ 準備 3 個橘子。

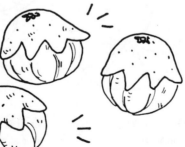

❷ 如圖一般，剝
去橘皮，留下上
部的橘皮。

把 3 個橘子重
疊成三層塔。

◉橘子的吊燈 ◇◇◇◇◇◇◇◇◇◇◇◇◇◇◇◇◇◇◇◇◇◇◇◇

❶ 在往上大約 2/3 處劃上切口。

❷ 剝除上面部份的皮。

❸ 留下果肉的筋，不要弄斷，小心地剝開。讓果肉垂到橘皮的外側。

全部都拉出來，看看像不像水晶吊燈？

◉橘子的飛碟 ◇◇◇◇◇◇◇◇◇◇◇◇◇◇◇◇◇◇◇◇◇◇◇◇

❷ 接著，把較上面的皮略微剝開，然後往內摺。

❶ 在稍微往上的地方畫上切口，再剝除上面的皮。

❸ 弄一圈之後，看起來就像是飛碟。

如果橘皮往外側翻，就是著陸的飛碟。

簍　子

葛根是在山間經常可以看到的植物，蔓藤的長度可以長
到 10m 以上。到了冬天，其前端會枯萎，可是接近根部的
地方還是活著的。選擇較粗的藤，如下圖一般製作。

●葛藤的盆栽套 (底部的直徑是 8cm) ◇◇◇◇◇◇◇◇◇◇◇◇◇◇◇◇◇◇

準備的材料要製作比
容器大一些的套。

❶ 準備約 35cm 長的葛藤 1 條，
20cm 左右的 7 條。再準備數根
較長的，撕開來使用，或是準
備麻繩。

● 藤的粗細 (1cm 左右)

如圖一般，
分成 8 等份撕開
。編織時，要儘
可能把皮的部分
放在外側。

藤的剖面圖

10cm 左右

❷ 把 35cm 的藤做成直徑
約 10cm 大小的環，再用
細的撕開的藤皮綁起，固
定起來。

藤非常柔軟，可以
直接彎曲。如果較堅硬
時，可以放在較厚的木板上，
用木槌敲或泡在水中來使其彎曲。

❸ 環的部分分成 7 等
份，畫上標誌。

❹ 在畫上記號的地
方，綁上 20cm 長的藤。

●重　點
在要綁軸的地方畫上記號，
軸要採用奇數的根數。

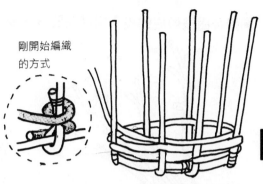

剛開始編織
的方式

❺ 接著，就開始編織。

❻ 上下交互地編，使用長的藤來編織。藤不夠時，可以再接。

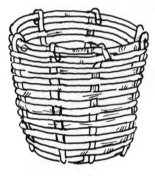

盆栽的容器放入葛根藤的簍子，可以置於室內當做裝飾品。

❼ 配合要用的盆栽盆大小來編織。

❽ 編好之後，把剩下的尾端編入簍中。

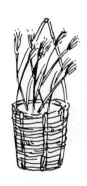

放入乾燥花

底部放上數根軸，可以編織起來。加上吊環，掛在牆壁上。

一品紅盆栽

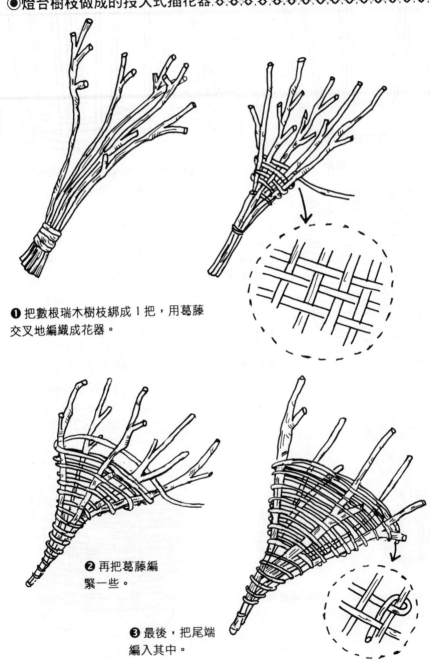

❶把數根瑞木樹枝綁成１把，用葛藤
交叉地編織成花器。

❷再把葛藤編
緊一些。

❸最後，把尾端
編入其中。

使用橘子的遊戲

　　溫州橘的果皮非常薄而軟，其特徵為甜味強。不只可以剝來吃，而且還有各種有趣的遊戲方法。

◉吹橘皮 ◇◇◇◇◇◇◇◇◇◇◇◇◇◇◇◇◇◇◇◇◇◇◇◇◇◇◇

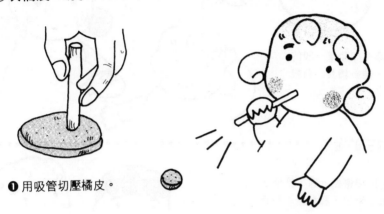

❶ 用吸管切壓橘皮。

❷ 用嘴巴吹吸管，橘皮就會飛出。看看到底可以飛多遠！

◉空中吃橘子 ◇◇◇◇◇◇◇◇◇◇◇◇◇◇◇◇◇◇◇◇◇◇◇◇◇

❶ 把手帕鋪在膝蓋上，再把1片橘子放在上面。

❷ 雙手抓住手帕兩邊，往兩端拉緊，使橘子片彈起，試著用嘴巴接來吃。

●猜橘子片數的遊戲 ●●●●●●●●●●●●●●●●●●●●●●●●●

觀察有如星星一般的
蒂，猜一猜其中有幾
片？

●拉橘子的遊戲 ●●●●●●●●●●●●●●●●●●●●●●●●●

在紙上用膠帶黏上線，把橘子
放在紙上來拉，看看是誰拉得
較快？

誰勝利呢？

●橘子的手指玩偶 ●●●●●●●●●●●●●●●●●●●●●●●

❶ 在橘子上面貼上膠
帶，畫上眼睛、鼻子、臉。

❷ 戳在手指上來玩。

●橘子的燈 ●●●●●●●●●●●●●●●●●●●●●●●●●●●●●●●●●●●●●

蓋子

冬

❶ 橘子橫切。

❷ 吃掉內部的果肉。

❸ 在其中安裝上蠟燭芯（為了使火更容易燃燒，可以用衛生紙和繩子捲起，做成蠟燭芯）。

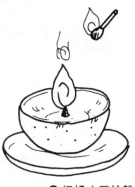

❹ 用 1 小匙沙拉油置於蠟燭芯旁。

❺ 當做蓋子的橘皮如圖所示，劃上 3 處切口，讓空氣能夠進入。

❻ 把橘皮置於盤子上，然後點火。

❼ 點上火之後，蓋上蓋子。

❽ 經過一段時間以後，火燄會把橘皮烤焦。這時候，屋子裡會瀰漫著一陣香味。

南天竹和雪的遊戲

　　從關東南部到西部地方的庭院中，幾乎都可以看到南天竹這種植物。從秋末到冬天，南天竹會結成紅色的果實。也有結成白果實的白南天竹。紅果實和綠葉配起來，非常顯眼而漂亮。

1——兔子

南天竹

用雪作成圓球狀，再用葉片裝飾成耳朵，用紅色的南天竹果實當做眼睛和鼻子。再用松葉做成鬍鬚，看看像不像兔子呢？

2——貓

用雪做成身軀，再用南天竹的果實當做眼睛和鼻子，用松葉當做鬍鬚，用葉片當做耳朵，也可以用剪成圓形的圖畫紙做成眼睛。

3——母鴨帶小鴨

用大小不同的圓形的雪球，做成身體和頭部。再用南天竹的果實葉片當做翅膀、嘴巴、眼睛。

資料篇

植物圖鑑

可以當做食物的植物

　　自古以來，人類就會改良植物，把植物運用在日常生活中。食物方面，當做米和麵包材料的穀類和豆類，以及水果的果樹、果實，蔬菜是利用植物的根、莖、葉、地下莖。除此之外，也可以利用海草類。

◆利用種子的食物

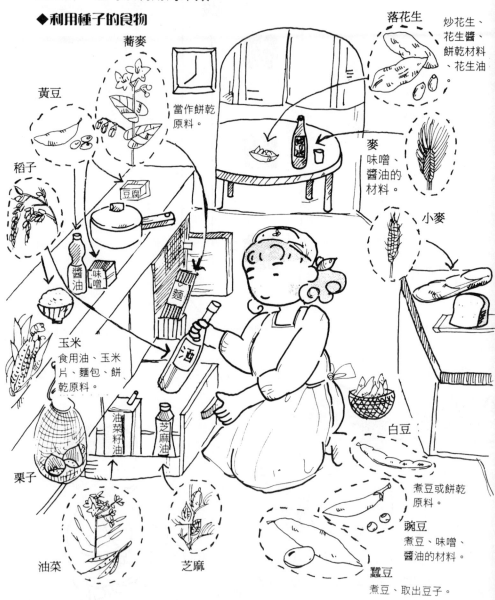

蕎麥
當作餅乾原料。

黃豆

稻子

落花生
炒花生、花生醬、餅乾材料、花生油

麥
味噌、醬油的材料。

小麥

玉米
食用油、玉米片、麵包、餅乾原料。

豆腐

醬油　味噌

麵

油菜籽油　芝麻油

栗子

油菜

芝麻

白豆
煮豆或餅乾原料。

豌豆
煮豆、味噌、醬油的材料。

蠶豆
煮豆、取出豆子。

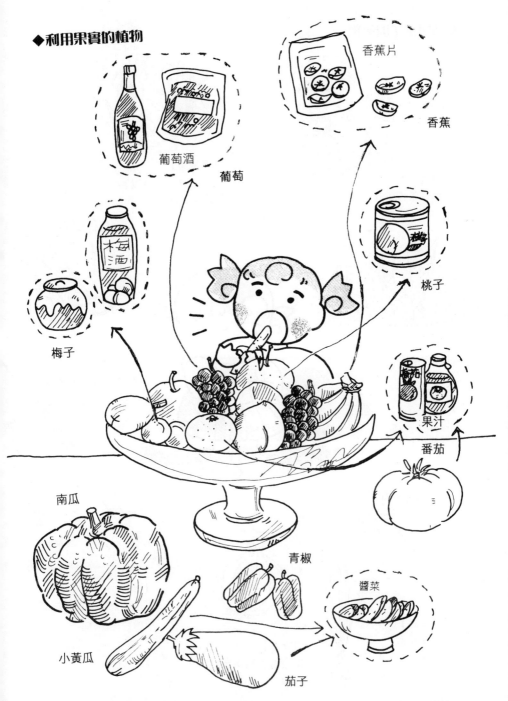

◆利用果實的植物

葡萄酒　葡萄

香蕉片　香蕉

梅子

桃子

果汁　番茄

南瓜

青椒

醬菜

小黃瓜

茄子

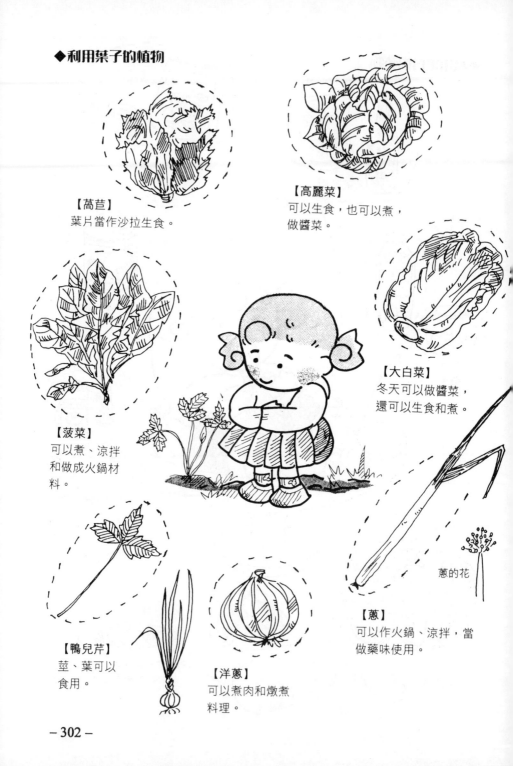

◆利用葉子的植物

【萵苣】
葉片當作沙拉生食。

【高麗菜】
可以生食，也可以煮，
做醬菜。

【大白菜】
冬天可以做醬菜，
還可以生食和煮。

【菠菜】
可以煮、涼拌
和做成火鍋材
料。

蔥的花

【鴨兒芹】
莖、葉可以
食用。

【洋蔥】
可以煮肉和燉煮
料理。

【蔥】
可以作火鍋、涼拌，當
做藥味使用。

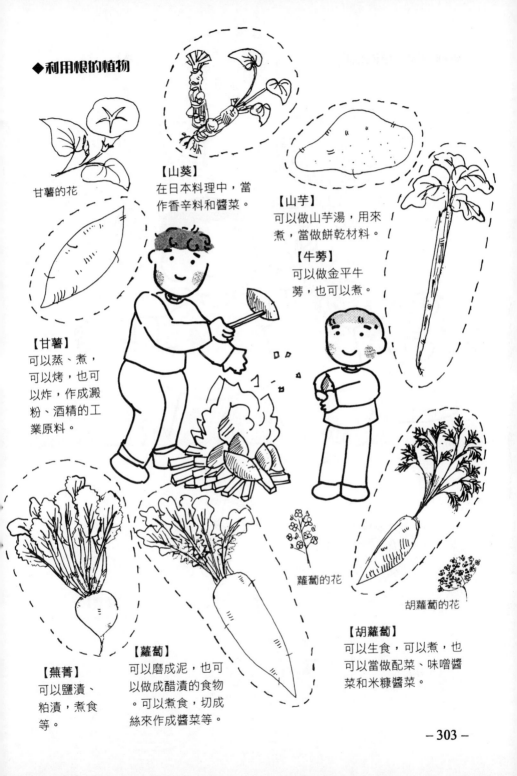

◆利用根的植物

甘薯的花

【山葵】
在日本料理中，當作香辛料和醬菜。

【山芋】
可以做山芋湯，用來煮，當做餅乾材料。

【牛蒡】
可以做金平牛蒡，也可以煮。

【甘薯】
可以蒸、煮，可以烤，也可以炸，作成澱粉、酒精的工業原料。

蘿蔔的花

胡蘿蔔的花

【蕪菁】
可以鹽漬、粕漬，煮食等。

【蘿蔔】
可以磨成泥，也可以做成醋漬的食物。可以煮食，切成絲來作成醬菜等。

【胡蘿蔔】
可以生食，可以煮，也可以當做配菜、味噌醬菜和米糠醬菜。

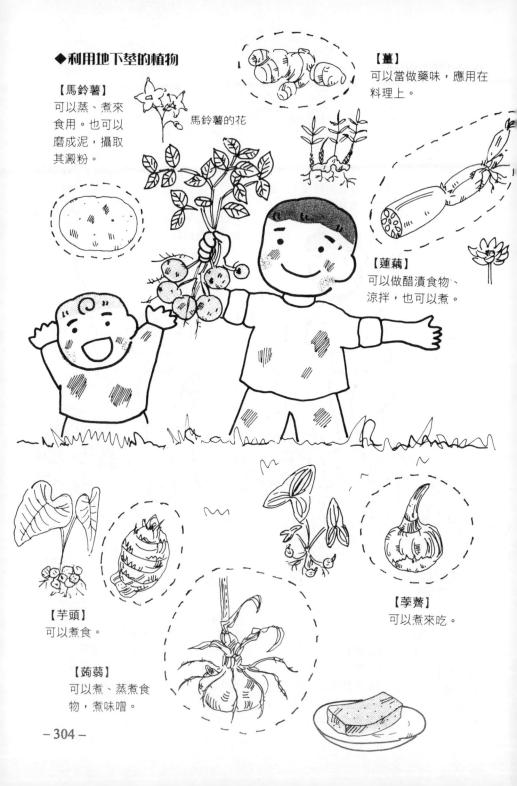

◆利用地下莖的植物

【馬鈴薯】
可以蒸、煮來
食用。也可以
磨成泥，攝取
其澱粉。

馬鈴薯的花

【薑】
可以當做藥味，應用在
料理上。

【蓮藕】
可以做醋漬食物、
涼拌，也可以煮。

【芋頭】
可以煮食。

【蒟蒻】
可以煮、蒸煮食
物，煮味噌。

【荸薺】
可以煮來吃。

⚬⚫⚬ 利用花的植物

【軟冬花穗】
可以食用，也可
以藥用。

【食用菊花】
菊花的黃色花瓣可
以食用。

【綠色的花椰菜】
可以食用花蕾。

【蘘荷】

可以做醬菜、做湯
，以及當成生魚片
的配菜。

【蘆筍】
在發芽以前，讓它曬
到陽光。在白色的狀
態下，就進行收割，
做成罐頭。照射到日
光之後，會被綠化，
可以做成綠蘆筍來吃。

【竹筍】
可作湯的材
料，可以煮
、涼拌。也
可做成竹筍
飯。

【土當歸】
可以生食，做
醋漬料理，也
可以煮。

◆利用海草類的植物

【昆布】
可以煮湯，燉煮食物，煮取高
湯，做關東煮、煮醬油糖。

【海帶】
可以作湯，涼拌。

【羊栖菜】
可以乾燥保存，當
做常備食物。

【淺草海苔】
可以生食，做五
香海苔，捲壽司。

當做藥草的花草

★**對於感冒有效的花草**

【葛根】
葛根煎水來喝
，具有發汗和
解熱的作用。

【桔梗】
可以煎成水來喝
，有解熱效果。

【桑】
可以把乾燥的葉片煎成
水來喝，具有發汗、解
熱效用。

【紫蘇】
乾燥的紫蘇具有解熱
和消除頭痛的效用。

★**對於咳嗽有效的花草**

【鼠麴草】
開花，經過乾燥的鼠麴草煎水
來喝，能夠止咳。

【王瓜】
根可以煎水喝
，對於咳嗽有
效。

【欸冬花穗】
乾燥的欸冬
花穗煎水來
喝，可以止
咳。

在住家附近和原野可以找到的花草，有很多都具有藥效。你知道不知道它們有何種效用呢？

★對於腹痛、下痢有效的花草

【車前草】
根部曬乾之後，煎水來喝，對於下痢很有效。

【羊蹄】
乾燥的根煎水來喝，對於便秘有效。

【御輿草】
乾燥的莖、葉煎水來喝，對於腹痛、下痢有效。

【艾草】
整株艾草乾燥，煎水來喝，對於腹痛、下痢有效。

★對於蚊蟲咬傷有效的花草

【牽牛花】
被蚊蟲咬傷時，可以用牽牛花的葉子擠汁，塗抹在患處。

【馬齒莧】
被蜜蜂螫傷時，可以把馬齒莧擠汁，塗抹在患處，可以消腫、止癢。

【虎耳草】
葉子擠汁，塗抹在患處，可以止癢。

★對於跌打、損傷有效的花草

【接骨木】
把果實壓碎，敷在疼痛的傷口。

★對於眼病有效的花草

日本小蘗

黃蘗

【日本小蘗和黃蘗】
樹幹的皮曬乾,煎水,稀釋汁液
之後,用來點眼睛。

★對於傷口有效的花草

【截菜】
整株的截菜壓碎,敷在傷口。

★驅除蚊蟲有效的花草

【除蟲菊】
花乾燥之後,做成除蟲菊
,可以當做製做蚊香或農
藥的原料。

製作乾燥花

利用自然的花草果實製作乾燥花。在寒冷的氣溫和風底下，製作乾燥花。

【姥百合】
高約 50～100cm。冬天時，在山林或草叢中，可以發覺其會結果、豎立著。

【龍膽】
高約 60cm 左右。開出淡咖啡色的花。

【尖齒大葉繡球】
高約 100cm 左右，花瓣看起來有如繡球。

【地榆】
高約 100cm 左右。沒有花瓣，可是有時候會裂開成四瓣的花萼，看起來像花瓣一樣。

【山牛蒡】
高約 100cm 左右，開
大朵的暗紫色的花。

【山鼠麴】
高約 60cm 左右，在山
上較乾燥的地方較多。

【獨活】
高約 200cm 左右。在冬天
裡的原野開花，看起來就像
煙火一樣。

【唐花草】
蔓藤性植物。枯萎
之後，葉片掉落，
剩下褐色的果實。

【王瓜】
蔓藤性植物。在枯
萎的樹林中，非常
顯目可以小心地摘
下來，乾燥使用。

【大砂籾】
高約 100cm 左
右。果實有 2
根突起狀的刺。

【南蛇藤】
是蔓藤性植物，果實呈
球狀。秋末成熟，可以
看到橘色的種子。

衣服、染料、紙的材料的各種植物

我們的生活中，經常都會利用植物來製作。目前的衣類雖然都使用化學纖維，可是在過去大都使用麻、棉製品來當做材料。而且，不像現在使用化學染料，過去都採用自然的染料。利用野草做成紙（參照「春天的花草遊戲」），利用身邊的虎杖等當做染料（參照「春天的花草遊戲」），請各位務必試試看。

一般使用的紙都稱為洋紙。這種洋紙利用日本冷杉、庫頁冷杉、蝦夷雲杉等紙漿，當作材料。最近，用葡蟠和三椏當做材料製成的和紙，已經比較少見了。

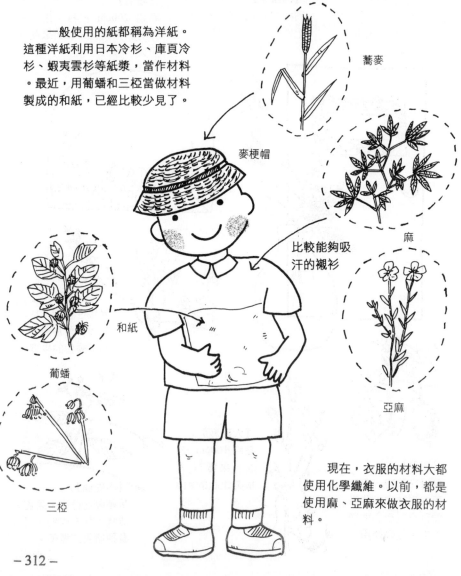

蕎麥

麥梗帽

麻

比較能夠吸汗的襯衫

和紙

亞麻

葡蟠

三椏

現在，衣服的材料大都使用化學纖維。以前，都是使用麻、亞麻來做衣服的材料。

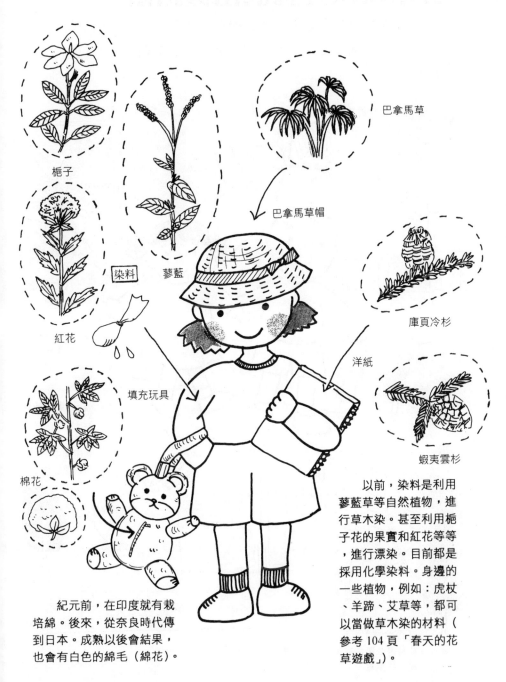

巴拿馬草

梔子

巴拿馬草帽

染料

蓼藍

庫頁冷杉

紅花

洋紙

填充玩具

蝦夷雲杉

棉花

紀元前，在印度就有栽培綿。後來，從奈良時代傳到日本。成熟以後會結果，也會有白色的綿毛（綿花）。

以前，染料是利用蓼藍草等自然植物，進行草木染。甚至利用梔子花的果實和紅花等等，進行漂染。目前都是採用化學染料。身邊的一些植物，例如：虎杖、羊蹄、艾草等，都可以當做草木染的材料（參考 104 頁「春天的花草遊戲」）。

經常可以見到的街道路樹

可以針對經常可以看到的路樹進行調查和記錄：①何時開花？何時結果？②落葉樹在何時落葉？③紅葉的葉片在何時變黃？

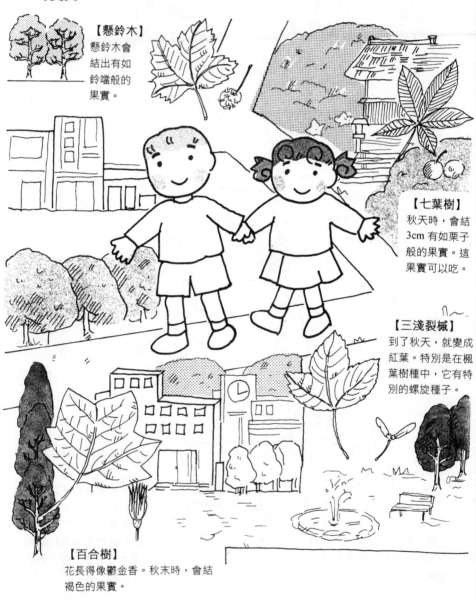

【懸鈴木】
懸鈴木會結出有如鈴噹般的果實。

【七葉樹】
秋天時，會結3cm 有如栗子般的果實。這果實可以吃。

【三淺裂槭】
到了秋天，就變成紅葉。特別是在楓葉樹種中，它有特別的螺旋種子。

【百合樹】
花長得像鬱金香。秋末時，會結褐色的果實。

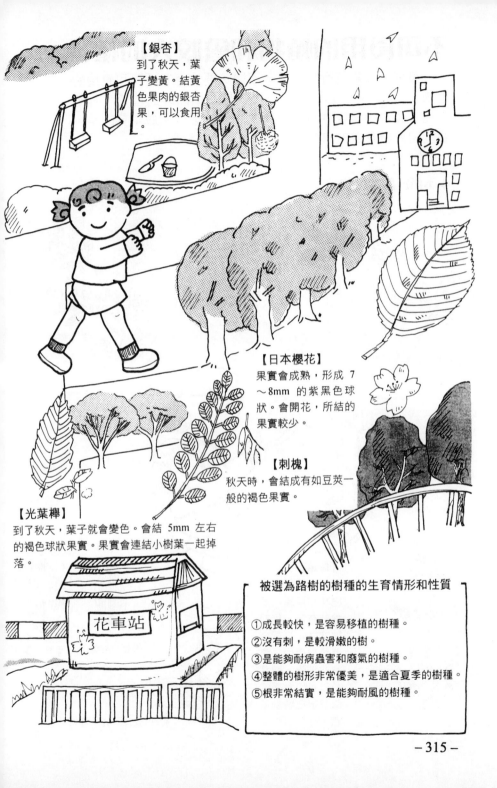

【銀杏】
到了秋天,葉子變黃。結黃色果肉的銀杏果,可以食用。

【日本櫻花】
果實會成熟,形成 7～8mm 的紫黑色球狀。會開花,所結的果實較少。

【刺槐】
秋天時,會結成有如豆莢一般的褐色果實。

【光葉欅】
到了秋天,葉子就會變色。會結 5mm 左右的褐色球狀果實。果實會連結小樹葉一起掉落。

花車站

被選為路樹的樹種的生育情形和性質

①成長較快,是容易移植的樹種。
②沒有刺,是較滑嫩的樹。
③是能夠耐病蟲害和廢氣的樹種。
④整體的樹形非常優美,是適合夏季的樹種。
⑤根非常結實,是能夠耐風的樹種。

不可食用的植物和會咬人的植物

最近，非常流行吃山菜。不過，要注意有「不可食用的植物」，食用時務必要小心。以下是類似山菜的植物，具有毒性。發現中毒症狀時，必須採取緊急急救。最重要的是，要能夠分辨身邊的有毒植物。

◆不可以吃的植物

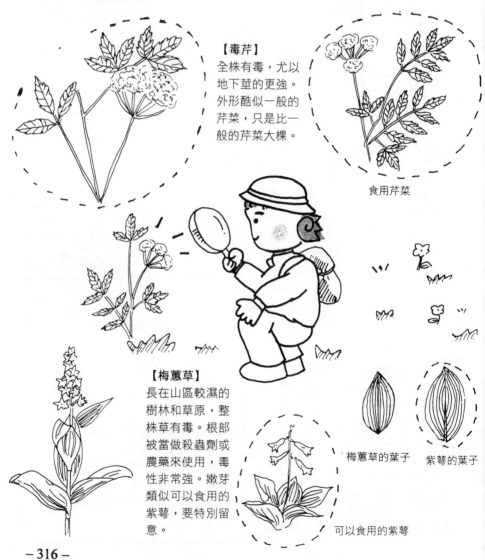

【毒芹】
全株有毒，尤以地下莖的更強。外形酷似一般的芹菜，只是比一般的芹菜大棵。

食用芹菜

【梅蕙草】
長在山區較濕的樹林和草原，整株草有毒。根部被當做殺蟲劑或農藥來使用，毒性非常強。嫩芽類似可以食用的紫萼，要特別留意。

梅蕙草的葉子

紫萼的葉子

可以食用的紫萼

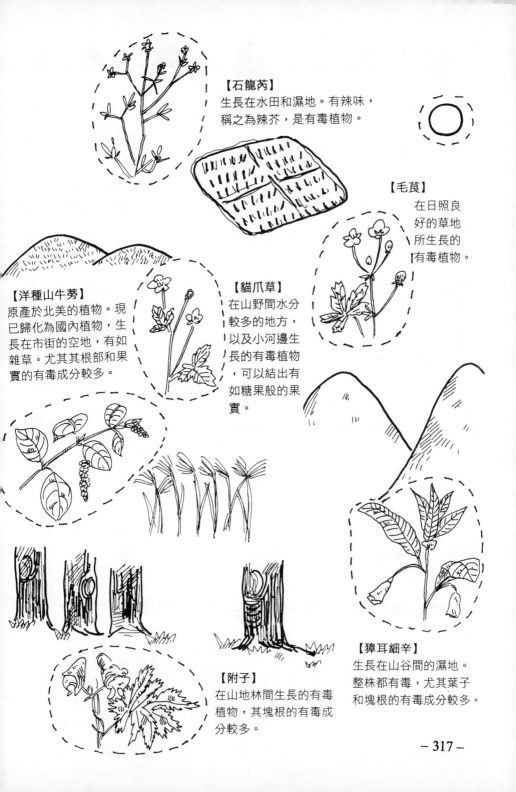

【石龍芮】
生長在水田和濕地。有辣味，稱之為辣芥，是有毒植物。

【毛茛】
在日照良好的草地所生長的有毒植物。

【洋種山牛蒡】
原產於北美的植物。現已歸化為國內植物，生長在市街的空地，有如雜草。尤其其根部和果實的有毒成分較多。

【貓爪草】
在山野間水分較多的地方，以及小河邊生長的有毒植物，可以結出有如糖果般的果實。

【獐耳細辛】
生長在山谷間的濕地。整株都有毒，尤其葉子和塊根的有毒成分較多。

【附子】
在山地林間生長的有毒植物，其塊根的有毒成分較多。

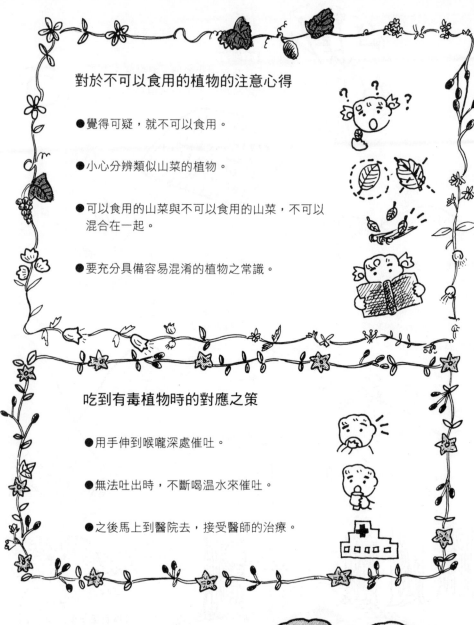

對於不可以食用的植物的注意心得

● 覺得可疑，就不可以食用。

● 小心分辨類似山菜的植物。

● 可以食用的山菜與不可以食用的山菜，不可以
 混合在一起。

● 要充分具備容易混淆的植物之常識。

吃到有毒植物時的對應之策

● 用手伸到喉嚨深處催吐。

● 無法吐出時，不斷喝溫水來催吐。

● 之後馬上到醫院去，接受醫師的治療。

萬一發生事情時，只要注意以上的事項，
就沒問題。現在，可以到野外摘取花草了。

◆會咬人的植物

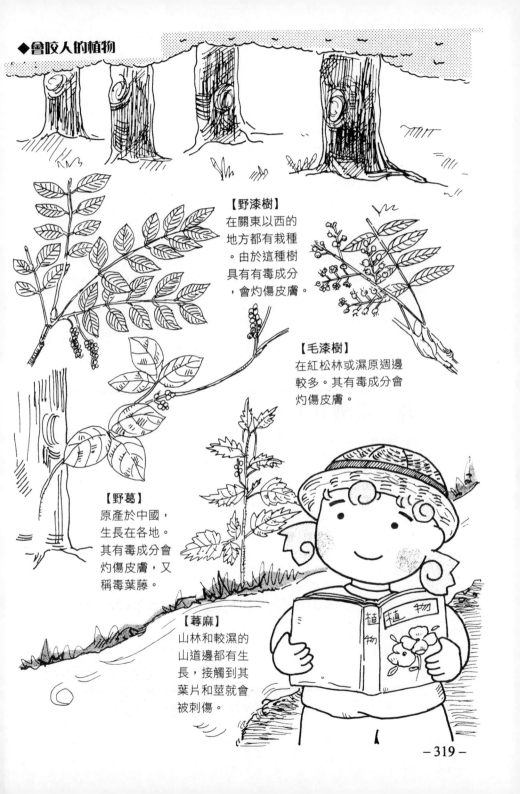

【野漆樹】
在關東以西的
地方都有栽種
。由於這種樹
具有有毒成分
，會灼傷皮膚。

【毛漆樹】
在紅松林或濕原週邊
較多。其有毒成分會
灼傷皮膚。

【野葛】
原產於中國，
生長在各地。
其有毒成分會
灼傷皮膚，又
稱毒葉藤。

【蕁麻】
山林和較濕的
山道邊都有生
長，接觸到其
葉片和莖就會
被刺傷。

國家圖書館出版品預行編目資料

花草遊戲ＤＩＹ／多田信作著，張果馨譯
－初版－臺北市，大展，民89
　　面；21公分－（勞作系列：3）
　　譯自：草花あそび全書
　　ISBN 957-557-985-2
　　1.勞作　　2.美術工藝
　　999　　　　　　　　　　　　　　　　89001148

KUSABANA ASOBI ZENSYO
© 1995 SHINSAKU TADA
Originally published in Japan by IKEDA SHOTEN PUBLISHING CO., LTD.
in1995
Chinese translation rights arranged with IKEDA SHOTEN PUBLISHING CO.,
LTD. through KEIO CULTURAL ENTERPRISE CO., LTD. in 1998

版權仲介：京王文化事業有限公司

花草遊戲ＤＩＹ

ISBN 957-557-985-2

原 著 者／多田信作
編 譯 者／張　果　馨
發 行 人／蔡　森　明
出 版 者／大展出版社有限公司
社　　　址／台北市北投區（石牌）致遠一路2段12巷1號
電　　　話／(02) 28236031・28236033
傳　　　真／(02) 28272069
郵政劃撥／01669551
登 記 證／局版臺業字第2171號
承 印 者／國順圖書印刷公司　　　　　　　　高星印刷品行
裝　　　訂／嶸興裝訂有限公司　　　　　　　　日新裝訂所
排 版 者／千兵企業有限公司
初版1刷／2000年（民89年） 2月
初版發行／2000年（民89年）　月

定　價／250元

大展好書　好書大展

大展好書 好書大展